数码摄影师生存手册
数字图像合成艺术

[美] **Dan Moughamian** **Scott Valentine** 著

杨培洋 陈云志 译

ADOBE
PRESS

Adobe

Peachpit
Press

人民邮电出版社
北京

图书在版编目（ＣＩＰ）数据

数字图像合成艺术／（美）瓦伦丁（Valentine,D.M.S.）
著；杨培洋，陈云志译.—北京：人民邮电出版社，
2009.10
（数码摄影师生存手册）
ISBN 978-7-115-21142-2

Ⅰ.数… Ⅱ.①瓦…②杨…③陈… Ⅲ.数字照相机－图
像处理 Ⅳ.TP391.41

中国版本图书馆CIP数据核字（2009）第132947号

版 权 声 明

数码摄影师生存手册——数字图像合成艺术

◆ 著 [美] Dan Moughamian Scott Valentine
译 杨培洋 陈云志
责任编辑 李 际
执行编辑 赵 轩

◆ 人民邮电出版社出版发行 北京市崇文区夕照寺街 14 号
邮编 100061 电子函件 315@ptpress.com.cn
网址 http://www.ptpress.com.cn
北京画中画印刷有限公司印刷

◆ 开本：787×1092 1/16
印张：13.5
字数：350 千字 2009 年 10 月第 1 版
印数：1－3 500 册 2009 年 10 月北京第 1 次印刷

著作权合同登记号 图字：01-2008-5883 号
ISBN 978-7-115-21142-2

定价：45.00 元

读者服务热线：**(010)67132705** 印装质量热线：**(010)67129223**
反盗版热线：**(010)67171154**

内 容 提 要

 本书介绍了数码摄影后期处理中最激动人心的技术之一——数字图像合成。本书的两位作者均是美国顶级的摄影家和 Photoshop 专家，具有丰富的实战经验，深谙摄影、设计、印刷相关的行业知识。

 本书不像一般教程类图书以介绍软件功能为线索，而是针对图像合成技术在设计行业实际应用中的工作流程安排内容，资料丰富，写作严谨，给专业设计人员以全面的指导。其中穿插了大量经过行业实践验证的技巧。它能够帮助读者了解数码摄影行业的后期制作的方方面面，能够解答很多用户在日常工作中遇到的困惑，并告诉大家为什么要这么做。

 本书从介绍配置高效的运行环境开始，对创意来源、场景和主体的选择、授权图片的使用、捕捉场景和对象、组织和评估图像、加工源文件并提升效果、创建 3D 图像、合成源材料，以及输出技术等内容进行了详细、深入的介绍。最后，还为读者提供了项目的完整操作实例。

 本书适合有一定数码摄影经验和 Photoshop 使用基础的读者，特别针对那些从事数码摄影与设计工作的读者，以及希望投身于这些行业的读者。

作 者 简 介

 Dan Moughamian 是图像合成师，同时也是风景和城市建筑的艺术摄影师。他是 Adobe 认证的专家，拥有超过 14 年的 Photoshop 使用经验 。作为一名 Adobe 软件测试的老成员，Dan 直接为 Adobe 系统开发和 Photoshop 团队工作，帮助他们去定义和增强很多 Photoshop 的核心图像合成功能。Dan 同时也是一名经验丰富的教育家，在 designProVideo.com 网站上，有他用对 Photoshop 和所有有关数码方面的热情所打造一系列教学录像。Dan 为培训机构 Mac Specialist 工作，在现场授课时，他给与全面的有关 Photoshop、Lightroom 和 Aperture 的课程和演示。Dan 的太太 Kathy 现居住在芝加哥的郊区。

 Scott Valentine 是一位经验丰富并获得过众多奖项的专业摄影师，在艺术和技术领域，他的 Photoshop 技术超群。他曾经担任用户群经理将近十年，负责一系列的 Adobe 产品。Scott 同时为 AllExperts.com 的 Photoshop 和数码摄影社区贡献了大量的时间，他既是 CommunityMX.com 和 PhotoshopTechniques.com 的合作伙伴和作者，又是其中持续时间最长的 Photoshop 网络社区 PhotoshopTechniques.com 的管理者。多年以来，Scott 利用自己在加利福尼亚大学学习物理学学士专业的相关知识，深入地学习和研究数字图像处理和光物理学。同时他也是在国家实验室研究生物显微摄影和电子图像分析等方面的专家。作为 Photoshop 的测试团队的一员，Scott 接触到了所有最新的内容，同时从 Adobe 的角度去思考"接下来是什么。"

这本书献给我的太太 Kathy

——*Dan*

献给悉尼

——*Scott*

致　　谢

我们真诚感谢那些帮助我写成此书的人们。首先要感谢主编 Valerie Witte，谢谢您为此书做出的贡献，正是因为您的帮助，我们才可以不走弯路。还要感谢技术编辑 Rocky Berlier 以及 Hilalsala，Danielle Foster 及来自 Peachpit 出版社的 Charlene Will。谢谢您们的合作，谢谢您们为完善本书提供的帮助。非常感谢 Photoshop 测试员和摄影师 John Weber，在我们为跟踪编辑，印刷色转换焦虑万分时制作出了精美的封面。我还想感谢 Robin Williams 和 John Tollett，感谢您们友好地提出的提议。

感谢 John Nack 以及整个 Photoshop 小组，您们为 Photoshop CS4 的又一次完美推出付出了努力。如果没有 Photoshop，图像制作及创造数码艺术可能只是乏味的工作。期待您们的新作品。最后我要感谢在 Photoshop 探索道路上一路支持我们的无名人士，我们并没有忘记您们的帮助，感谢您们做的点点滴滴。

Dan：最真诚地感谢我美丽的妻子 Kathy 给我的爱和支持，她在我研究和写作的漫长日子里一直耐心细致。谢谢 Scott 在整本书写作过程中一直勤奋努力，轻松幽默。有了您的专业知识，尤其是光，人类视觉感知和 3D 方面的专业知识，我们才能为读者完整展现这么复杂的问题。谢谢 Len 和 Mike，谢谢您们二十年如一日的支持，您们是我生命中最重要的人。

最后，感谢我的父亲，谢谢您为我们提供这么多机会，一直给我们合理的建议和不断的支持，这样我才能建立我自己的事业，实现目标。

Scott：我最想感谢我的妻子 Carla 和儿子 Austin，他们自始至终给我耐心和关爱，您们曾因为我的小沮丧经历了多少不眠之夜，我爱您们。特别感谢 Dan，是他建议我们组成团队来创作关于合成图像的书，他也为这本书付出了辛勤的劳动。

我还要感谢 Photoshop 科技委员会成员和朋友们，没有他们我就不可能如此痴迷于数码成像。您们的鼓励最让人振奋，您们的专业知识无人能比，更没有人像您们一样乐于帮助 Photoshop 社区。能认识您们每一个人，我感到非常骄傲。深深感谢 Greg Houwen，这些年一直信任我，帮助我领悟 Photoshop 之道。书写完了，咱们庆祝去吧。

前　言

　　如果您正在读这本书，无论您是一位想学到更多的关于如何将不同的图片合成，去创造新的东西的专业创意人，还是狂热的 Photoshop 爱好者，这本书所呈现的全部内容都非常适合您。

　　但是，了解这本书是怎么样的也是很重要的。也就是说，它不是一本按照 1-2-3 的步骤和从基本使用技巧来教您如何使用 Photoshop 的书。

　　我们编写此书的目的是，不仅要考虑到非常酷的 Photoshop 技术，而且还要考虑到像头脑风暴、优化流程、处理灯光和运用新的 3D 工具这样重要的工作。我们为是否要遵循那种用一系列图片从头到尾来阐述的方式进行了讨论，然而，这种方式（尽管它有它的价值）从某种程度上还是有所局限。

　　许多摄影师的图片集里塞满了各种各样的东西，有些甚至是我们无法想象的。甚至，很多摄影师还运用第三方照片资源（比如图片公司）去完成他们的作品。因此，关于选择 4 ~ 5 个有细节的图片、进行手把手的解说和演示，貌似很连贯，但却限制了您的创意。

　　因此，我们以"创作流程"为线索编排了这本书。但，我们还是提供了一些有详细步骤的范例供您阅读。

本书是如何编排的

　　正如之前所说，我们是通过创作流程来编排本书的内容，而不是通过各种具体的技巧或是主题。因此，如果您对本书中的某个主题已经相当熟悉了（或者如果它不是您标准工作流程中的一部分），您可以直接跳到下一个章节。在我们看来，大部分的读者会受益于从头到尾完整地阅读本书。总的来说，我们尽量试图做到同等对待那些非常重要的主题和那些缺少关注，有点平淡的，同时又是必要的主题。

　　下面是本书所涉及的核心主题。

　　头脑风暴和制定计划。常常是整个创意流程中最容易被忽视的那部分。花费一些时间在开发新的想法上，并把这些想法用很粗略的草稿表现出来是非常重要的。尽管我们往往可能只是打开一些素材文件，把他们匆匆地拼凑成一张很酷的合成图像，但通过浏览不同系列的照片、艺术作品或是令人感兴趣的素材，可以开启您的创意之门。

　　摄影（包括灯光）。给创作者最大的启迪就是，无论是漂亮的还是滑稽的图片，所有那些好的东西都是来自源图片本身。借助已有的技术手段在 Photoshop 中将这些图像汇总在一起，并通过我们的技术将其由真实的世界中识别并捕捉出来，这就是图像创作所能给予我们最好的回报。由于数码摄影现在非常普及，以至于我们可能会忽略掉书中涉及的图像合成技术，特别是因为大量合成图像都运用传统的静态图像来作为它们的内容。

　　组织和处理原始文件。一旦您已经把那些所有可以启发灵感的照片保存到您硬盘上，您必须要知道如何有效地安排和处理它们。没有什么事情可以比在一大堆 6 个月以上的没有命名，没有用关键词作标签，以及那些除了缩略图外没有可以识别特征的照片中进行搜索更加叫人沮丧的了。此外，使用 Adobe Camera Raw 软件，是能够得到正确搜索结果的重要基础。

加强和合成源素材。正所谓"是骡子是马，牵出来遛遛。"我们试图涵盖那些重要的，在建立合成文件时所需要的 Photoshop 的使用技巧，建立您的合成文件，把所有的素材整合到这个文件里，准确无误地把图像中您不想看到的内容隐藏，把您关注的内容呈现出来，给眼睛造成深度暗示和其他特征的错觉，而这些本来可能都不是源素材的一部分。

注意，在这里，我们认为您已经很好地掌握了 Photoshop 的基础知识，比如使用选择工具、笔刷工具和选项栏等。

操作平台

尽管本书中所提供的插图大多是来自 Mac OS X 系统下的，但我们也努力提供了 Windows 系统下的快捷键。

当我们讨论每一项技术时，我们意识到，要注意使用软件时的不同的行为、要求或是快捷方式的重要性。

非常值得注意的是本书的第 9 章，"创建 3D 对象"为那些不熟悉它的人打开了通往 3D 的大门。

尽管本书中所讨论的许多技术并不涉及此功能，如果您希望使用第 9 章所讨论的 Photoshop 工具，您将需要拥有 Photoshop CS4 加强版。Photoshop CS4 加强版要贵很多，但是，对于那些对 3D 感兴趣的图像处理发烧友还是非常值得的。

接下来将要发生什么？

我们想要向您展示的是 Photoshop CS4 和 Adobe Camera Raw 5 中最新、最酷的内容。

3D 的力量

Photoshop CS4 加强版提供了一些 3D 创作中的优秀功能。尽管主要还是平面图像的编辑工具，但就我们所知，Adobe 公司并不试图在 Photoshop 中加入 3D 建模应用程序。但作为 3D 发展趋势的一部分，Photoshop 越来越普及，以及被创意软件用户所接受。Adobe 公司认识到了这一点，并加入了一些新的工具以使用户可以导入各种第三方 3D 模型格式（如 Collada 和 3DS），并对这些模型进行灯光、纹理和绘制的处理，见图 i.1。

Photoshop 同时也提供了使用空白文档或是其他图像来作为它们"皮肤"的基础，从而创建简单 3D 图形图层的方法。当然，任何一个严谨的图形编辑工具都需要提供正确的工具去处理各种特定的对象，为此，Adobe 公司加入了一些建造 3D 图形时所需要的工具。

已达成的目标

虽然 Adobe Camera Raw 几乎已经成为每个摄影师的必备工具，人们却一直在抱怨缺少对局部图像进行处理的工具。不用再抱怨了。Camera Raw 会提供 3 种新工具来帮助摄影师和照片合成艺术家，使其在进行原始材料加工时，可以利用这些工具进行与 Photoshop 类似的颜色与色调调节。这 3 个工具确实十分重要，不仅因为它们可以节省这一过程的时间，还因为使用这一方法加工后的图片可以被进一步的编辑。

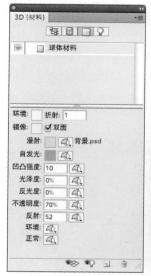
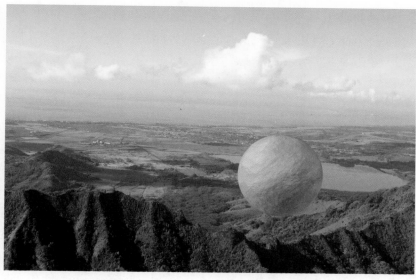

图 i.1
Photoshop CS4 增强版允许你去创建基础的 3D 图形，并导入其他软件的模型，同时调整图形的材质，灯光、位置和渲染设置

　　这 3 个工具中最新推出的是"目标调节"工具，与 Camera Raw 5.2 更新版同时推出。使用目标调节工具（见图 i.2），您可以在文件预览中直接选好颜色和色调，对这一区域的颜色，饱和度和亮度进行调节，操作起来很简单。

图 i.2
Adobe Camera Raw 中的
目标调节工具，可以在不
牺牲精准度的前提下，为
摄像师和合成艺术家节省
时间

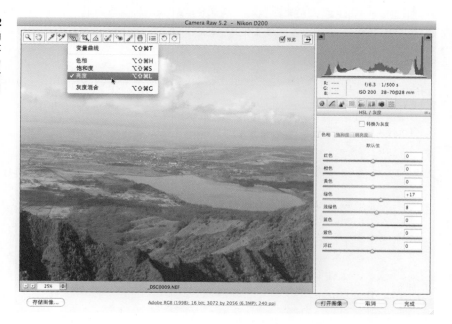

您可以使用的缩放工具

Photoshop CS4 采用了一种全新的缩放方法，数码艺术家可能对此很感兴趣。我们已研发出选择性缩放（CAS）功能，在一些领域也被称为无缝拼接。这一工具功能也十分强大，使用起来其乐无穷。CAS 是大家熟悉的缩放手柄，可以在 Alpha 通道保护区域内使用，允许您只对文件中部分内容进行缩放而其余部分保持不变（见图 i.3）。不用担心，在第 10 章"合成源材料"中我们会加以详细解释。

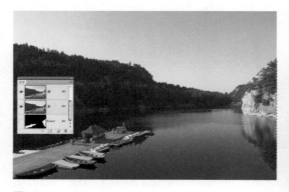

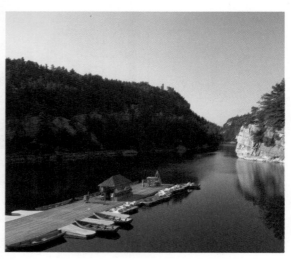

图 i.3
选择性缩放对于移动同一个图片中的物体是一个非常棒的工具，天衣无缝

排列起来

Photoshop CS4 的另一大进步就是，增强了自动对齐图层命令和对话框。新对话框可以为传统选项提供更准确的排列运算法则，还可以在修改全景照片及进行其他合成任务时提供新的"全景方式"。每个 Photoshop 迷都应该了解图 i.4 所示的该工具，以及同样进行过改良的自动融合层技术。

图 i.4
Photoshop CS4 中自动对齐图层技术已经更新，可以为源文件无痕对齐提供更多选择

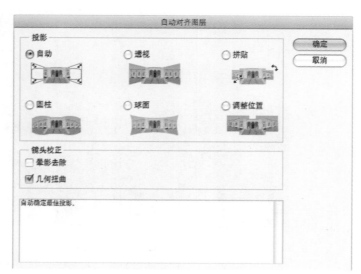

目　　录

第1章　系统需求 ···················· 1
　1.1　硬件 ························ 1
　　1.1.1　内存 ··················· 2
　　1.1.2　图形处理器 ············· 3
　　1.1.3　显示器 ················· 4
　　1.1.4　硬盘 ··················· 6
　　1.1.5　色彩校正和设置 ········· 8
　1.2　软件 ························ 9
　　1.2.1　Adobe Bridge CS4 ······ 9
　　1.2.2　3D 建模和渲染 ·········· 9
　　1.2.3　先进的蒙版工具 ········ 10
　　1.2.4　降噪软件 ·············· 11

第2章　头脑风暴 ·················· 12
　2.1　找灵感 ······················ 12
　　2.1.1　存储和评估想法 ········ 13
　　2.1.2　勾画草图和视觉化想法 ·· 14
　2.2　选择最终概念 ················ 16

第3章　选择场景和主题 ············ 18
　3.1　场景 ······················· 18
　　3.1.1　细节产生影响 ·········· 19
　　3.1.2　搜寻更多的选择 ········ 20
　　3.1.3　现在旅行，旅行之后 ···· 21
　　3.1.4　线控旅行：存储图片 ···· 22
　3.2　主题 ······················· 23
　3.3　其他需要考虑的事项 ·········· 26
　　3.3.1　复杂程度 ·············· 26
　　3.3.2　色彩和发光度 ·········· 27

第4章　使用授权图片 ·············· 30
　4.1　找到适合的图片 ·············· 30
　　4.1.1　了解您的需求 ·········· 30
　　4.1.2　搜索和组织图片 ········ 31

　　4.1.3　关键词搜索策略 ········ 32
　4.2　使用许可和使用限制 ·········· 33
　　4.2.1　免费网站与公平使用 ···· 36
　　4.2.2　可用图片类型 ·········· 37

第5章　捕捉场景和对象 ············ 38
　5.1　光的使用 ···················· 38
　　5.1.1　柔光 ·················· 39
　　5.1.2　强光 ·················· 40
　　5.1.3　映像 ·················· 41
　　5.1.4　高光区 ················ 43
　　5.1.5　阴影和质地 ············ 44
　5.2　边缘对比度 ·················· 45
　　5.2.1　不透明边缘 ············ 46
　　5.2.2　透明边缘 ·············· 47
　5.3　距离因素 ···················· 47
　5.4　透视 ······················· 48
　5.5　合成与选择聚焦 ·············· 49
　　5.5.1　图像的平衡性 ·········· 49
　　5.5.2　移轴镜头 ·············· 52
　5.6　数码噪点 ···················· 53
　5.7　色彩考虑 ···················· 55
　5.8　相机位置 ···················· 57
　5.9　设备考虑 ···················· 57

第6章　组织和评估图像 ············ 59
　6.1　Bridge 工作流程提示 ········· 59
　　6.1.1　元数据提示 ············ 60
　　6.1.2　关键字提示 ············ 62
　　6.1.3　搜索提示 ·············· 64
　　6.1.4　收藏使用提示 ·········· 66
　　6.1.5　评估和比较图片提示 ···· 67
　6.2　工作流提示 ·················· 68
　　6.2.1　管理您的工作空间 ······ 68

　6.2.2　使用图层和图层分组 ………… 70

第 7 章　加工源文件················ **72**
　7.1　增强色彩和色调 ············· 73
　　7.1.1　全面的色彩修饰 ············· 73
　　7.1.2　整体色调的修正 ············· 76
　　7.1.3　局部色彩和色调的修正 ····· 80
　7.2　控制相机杂色 ··············· 86
　7.3　锐化控制 ··················· 89
　7.4　多重修正操作 ··············· 90
　7.5　管理输出 ··················· 92

第 8 章　提升源图像效果··········· **93**
　8.1　合成工作流程 ··············· 93
　　8.1.1　确定问题区域 ············· 94
　　8.1.2　保留图片的灵活性 ········· 96
　8.2　进行图片修改 ·············· 101
　　8.2.1　降噪 ····················· 101
　　8.2.2　更改色调值 ·············· 103
　　8.2.3　纠正色彩 ················ 104
　　8.2.4　基于图层的编辑 ·········· 106

第 9 章　创建 3D 对象············· **115**
　9.1　3D 原理 ···················· 115
　9.2　Photoshop 中的 3D 功能 ······ 122
　　9.2.1　基本 3D 工具 ············· 122
　　9.2.2　3D 面板 ················· 125
　　9.2.3　3D 轴 ··················· 128
　9.3　在 Photoshop 中创建 3D 对象 ··· 130
　　9.3.1　了解纹理 ················ 132
　　9.3.2　使用材质 ················ 134
　　9.3.3　用深度图加轮廓 ·········· 135
　　9.3.4　为 3D 对象布光 ·········· 136
　9.4　渲染和演示 ················ 137
　9.5　选择 3D 环境 ··············· 137

第 10 章　合成源材料············· **141**
　10.1　快速设置 ················· 141
　10.2　添加素材文件 ············· 143

　10.3　调整大小和位置 ··········· 147
　10.4　覆盖多余像素 ············· 152
　　10.4.1　复制、修补和修复工具 ·· 152
　　10.4.2　选区、图层蒙版和 Alpha 通道 ··· 154
　　10.4.3　另一种可选择的删除方法 ····· 160
　　10.4.4　完美聚焦 ··············· 161
　　10.4.5　光照的加强 ············· 166
　　10.4.6　最后的调整 ············· 170
　　10.4.7　文件版本选项 ··········· 174

第 11 章　输出技术··············· **175**
　11.1　商业出版输出 ············· 175
　　11.1.1　选择正确的 ICC 色彩配制
　　　　　　文件 ·················· 175
　　11.1.2　对作品软校样 ·········· 178
　　11.1.3　执行修改 ·············· 181
　11.2　喷墨打印机输出 ··········· 182
　11.3　网页输出 ················· 184

附录　项目范例················· **186**
　方案 1：蓝月亮 ················· 186
　　步骤 1：处理原始源图 ·········· 187
　　步骤 2：建筑群的远景校正 ······ 188
　　步骤 3：创建 Illustrator "球体" ·· 188
　　步骤 4：创建一个 3D 的 Photoshop
　　　　　　"球体" ··············· 189
　　步骤 5：置入文件作为智能对象 ·· 190
　　步骤 6：位置、比例和旋转 ······ 190
　　步骤 7：模仿夜光 ············· 191
　　步骤 8：调整焦距 ············· 192
　　步骤 9：添加最后的修饰 ········ 193
　方案 2：小巷男士 ··············· 194
　　步骤 1：匹配色调和色彩 ········ 194
　　步骤 2：将男士放入小巷 ········ 196
　　步骤 3：获得正确比例 ·········· 197
　　步骤 4：设置焦点 ············· 198
　　步骤 5：处理阴影 ············· 199
　更多的合成案例 ················ 200
　图片索引 ····················· 202

系统需求

首先，我们假设您已经对 Photoshop CS4 的基本操作有了深入的理解，包括优化硬件过程，从而可以高效运行 Photoshop。例如，我们假设您已经理解什么是暂存磁盘，为什么要使用它。然而，因为计算机领域是随着新的处理技术、存储技术和系统技术不断更新的，所以，接触一些更加重要的观点是有意义的。本章中提供的信息对于 Windows 和 Mac OS X 系统用户将同样有益。

1.1　硬件

确保拥有可靠的硬件设置对于创建高效愉快的 Photoshop 合成工作流是至关重要的。很明显，一些设备是必备的。例如，购买更高性价比的 CPU 总是个不错的主意。此外，人们也在讨论 Photoshop 的内存要求，以及作为专用暂存磁盘使用的额外硬盘的需求。

当前，Intel 和 AMD 不仅仅关注处理器打破的速度纪录，更关注单芯片内处理"核"的数量。截至 2008 年中，苹果、Alienware 和戴尔的高端工作站最高都已经达到了大约 3.2GHz 的处理速度。一些迹象表明，在 2009 年我们也许会看到多核处理器运行速度在 3.4GHz ～ 3.6 GHz 范围内的变动，时间会说明一切。

通常，任何一台每核额定值在 2GHz ～ 3GHz 之间（或者更快）的工作站，在大多数情况下运行良好。执行起来应该会更令人满意。

具有强有力的图形处理器的重要性常常被忽视。现在它们被称之为 GPU

然而它们被广泛了解则是通过以前的名字：显卡，该名字使用于 20 世纪 90 年代。若干 Photoshop 工具和图像显示技术都直接取决于显卡的性能。Photoshop 是一头饥饿的野兽：确保您拥有合适的硬件。

1.1.1　内存

关于您将需要多少内存及对于早期 Photoshop 版本有效的因素，对于 Photoshop CS4 也同样有效。通常在某种程度上，安装的内存越多，所看到的性能优势就越大。最佳的内存安装和配置最终取决于所使用的操作系统和硬件。利用以前的计算方式，将图像尺寸放大 5 倍来估算在同一时刻打开的图像的数量，以确定 Photoshop 对内存的需求。

混淆的 64 位。微软和苹果都在 64 位运算的世界中取得了进展，并向科学界的和其他精选的用户群体提供了具备某些 64 位优势的更新产品。然而，当前硬件科技的局限使得完全发挥 64 位运算的优势离不开分布式运算平台的使用。尽管微软和苹果进行了大肆的市场宣传，但意想不到的是 Photoshop 等程序将在所有情况下受益于 64 位的优势。取决于所用图像尺寸的一些功能和项目会受益更多。正如 Photoshop 工程师 Scott Byer 于 2006 年 12 月在其博客中所述，"64 位的应用，能够对容量相当大的存储器进行寻址。基本是这样。64 位的应用不会如魔法般地加快访问存储器的速度或帮助任何其他应用执行程序的关键部件执行得更好。"

主要好处。64 位运算对于 Photoshop 来说最重要的一方面是——存储器。64 位系统和应用允许安装和寻址比 32 位更大的内存。在理论上，最新版本的 Mac OS X 和 Windows 系统允许安装一排内存模块，能够从时代广场延伸至托莱多，然而事实是，直至这些模块达到硬币大小为止，都不会有什么关系。

当前，大多数台式工作站的内存插槽数被限制在 6 ～ 12 个。使用开放标准检查程序的 12 条（昂贵的）DDR-II 8GB 内存条，在理论上能够在安装有 96GB 内存的电脑上安装使用 Photoshop。然而，在本书写作期间，12 条 8GB 内存条价格大约为 2 万美元。12 条 4GB 内存条最低价格大约为 5500 美元，大大高于大多数台式电脑的价格。因此，尽管大容量内存的性能比几年强劲得多，但直至高端内存条的价格大幅度降低为止，预算仍旧是重要的考虑因素。

另一个局限性是大多数两个平台上的应用软件仍使用 32 位的本地运算，这意味着它们能够利用每一个仅 2 ～ 3GB 的内存。然而，在同时运行多个创作程序时，安装几条千兆字节的内存仍然是很好的想法。根据经验，至少应保障 2GB 的内存以确保所运行的每个创作应用程序，以及至少 1GB 的内存以确保操作系统。

Photoshop CS4 可以支持 32 位和 64 位版本的 Windows XP 和 Windows Vista。遗憾的是，因为苹果公司在 2007 年对开发人员"路线图"进行了一些急促变更，所以 Photoshop 的 Mac OS X 版本目前依旧保持为 32 位。Adobe 公司现在致力于为 Mac OS X 带来支持 64 位的应用程序，并且已经在 Photoshop Lightroom 2 上完成了完全的 64 位的本地 Mac 应用程序。

台式机内存。如果您有一个台式工作站，例如一台来自苹果公司的 Mac Pro 或者一台来自 Alienware 公司的 PC 机，并且您打算与 Photoshop 一起运行多个应用程序，8GB 内存是安全保证。在

这种方式下，您可以把 3GB 完全分配给 Photoshop（如果是 64 位的 Windows 操作系统，或许更多），还要分配大约 5GB 留作他用。您能安装的内存越多，就能够越灵活地将 Photoshop 中的存储分配滑块推至 100%，并且系统或其他程序的性能不受影响。如果您有 4GB 或者更少的内存，尝试使用默认存储分配，通常在 70% 左右（见图 1.1）。

图 1.1
Photoshop CS4 执行参数
设置（Mac OS）

笔记本电脑内存。 如果您正在使用笔记本电脑工作，就总有安装最大数量内存的可能性。经常是每个插槽 4GB（可能会只有一个插槽），所以不会像使用台式工作站那样具有同样多的内存。一些笔记本电脑只有两个插槽，总共允许安装 8GB 的内存。

1.1.2　图形处理器

今天的图形处理器（GPU），例如 AMD Radeon 3870，是板卡上的微小系统（见图 1.2）。使用高带宽处理器，专用存储器称之为 VRAM，牢固地与计算机主板相连，图形处理器具有提升 Photoshop 用户视图和操控图像方式的能力。

图 1.2
Photoshop CS4 利用先进
的图形处理器的处理能力

注释：

多数笔记本电脑的显卡是固定在主板上的（就是说，您不能移除并替换）。

例如，Photoshop 提供了平滑缩放图像的可能性，放大倍数在 33.3% 和 66.7% 的范围内不存在锯齿边缘。它还具有新型"鸟瞰"功能。当图像倍数放大到 100% 或者更大时，按下 H 键和鼠标按钮，能立刻看到整个文件。而且您甚至可以不使用鼠标按钮来选择在原放大倍数上展示图像的新的部分，只用移动像导航器一样的盒子，使其停留在目标图像区域。

不像使用 CPU 那样，选择合适的显卡可能是一项棘手的建议。因为它们被设计出来后很快投入市场，您需要确保选择支持某些标准和规格的较新显卡。

通常，如果您打算买一块零售的显卡，产品说明书将包括您需要知道的每一件事情。以下是在购买计算机和显卡时要注意的一些规格。

产品和样式。通常，最好运的您会遇到使用 Nvidia 或者 AMD 的高端显卡（这些都由 ATI 制造）。寻找 GeForce 和 Radeon 品牌。

PCI 连接器类型。确保电脑中的 PCI 插槽能够与您所考虑的 PCI 匹配。PCI 插槽固定在主板上，接近电脑背板，依据标准有不同的长度。PCI 存在一些特色，对于新型台式机和显卡，最常用的是 PCI Express（PCI-E）总线接口。

显示连接器类型。确保板卡与已有或希望购买的显示器兼容。最常见的连接器类型是 DVI 接口，分为 DVI-I 和 DVI-D 两种类型，可支持被称为 HDCP（数字内容保护）编码技术的商务 HD（高清）内容。

HDMI 是一种较新的连接器类型，经常固定在高端的电视机上，也用于一些电脑 LCD 显示器上，也可播放商务 HD（高清）内容（通常的蓝光格式内容）。如果您的 GPU 使用 HDMI 接口，确信有一款兼容 HDMI 接口的显示器符合您的预算。如果您计划用显卡来驱动两台显示器，将需要支持双链路传送方式的 DVI 接口。双链路 GPU 的背板有两个母头 DVI 端口，各驱动一台显示器。首先要确保显卡支持两台显示器的分辨率。

显存。512MB 显存是最低要求。

开放的图形程序接口。寻找支持 OpenGL 2.0 技术的板卡。

Direct X（仅用于 Windows 系统）。寻找支持 Shader Model 3 或者更新的显卡。

根据我们的经验，应当每隔两年更新一次显卡。除 Photoshop 之外，像 Adobe After Effects CS4 等其他数字成像程序也在开始利用显卡技术。现在是您自己熟悉这项技术很好的时机，这使您能够在竞争中获得优势。

1.1.3　显示器

在过去的 3 ～ 4 年期间，LCD 显示器不断发展。当前，最受欢迎的专业显示器之一是 LACIE 324（见图 1.3），在高清晰度情况下，能大约重现 Adobe RGB 1998 种色彩空间中的 95%，甚至能平

滑地再现 HD 视频，Adobe RGB 覆盖范围很重要，因为它是许多数字摄影师和艺术家精选的工作空间。充足的覆盖范围可确保光学还原质量，也可安装在足够的计算机上，　还被认为是一种事实标准。

图 1.3
LACIE 324 液晶显示器

随着时间的推移，更多的 LCD 显示器可能支持全范围的 Adobe RGB，并且成本不断降低，所以在购买新显示器时不要忽视这一点。便宜的显示器（甚至经过校正和设置）不会像高端显示器那样良好地重现图像中的色彩。正像您不买最便宜的 PC 用于 Photoshop 一样，您也应当为了最终图像质量考虑投资高品质的显示器。

许多用户或许考虑从他们购买电脑的公司购买 LCD 显示器，诸如戴尔或苹果。尽管这些屏幕的确可以使用，但在多数情况下，它们不是色彩临界显示器。迄今为止，原始设备生产商（OEM）的屏幕（即以计算机制造商的品牌名称出售的屏幕，如戴尔、苹果等），一般使用较便宜的 LCD 显示器，并运用 6 或 8 位颜色处理。与 LACIE 324 这样的显示器相比，这些产品甚至降低了背光，并复制 Adobe RGB 整体色彩中较低的百分比。大多数高端屏使用 10 位、12 位，甚至 16 位色彩处理，包括确保相同的背光穿过整个显示器的技术。

虽然您半信半疑地从销售商那里获取制造商的说明书（特别是对比度和响应时间），但在购买 LCD 显示器时，您应当寻找一些重要的指标。

整体色彩。显示器能够精确重现 Adobe RGB 1998 种色彩空间的百分比？只要超过 90%，就可能会比 OEM 或者便宜销售的显示器获得更好的结果。目前大多数高端 LCD 显示器的基准是 95%，其中有一些能 100% 的重现 Adobe RGB，或者超越这个数值，前提是您愿意花费额外的费用。

每英寸的分辨率。您可能希望使用大屏幕来帮助您装载 Photoshop 控制面板，而不是使用两台显示器弄乱桌面。然而值得注意的是，大多数在 23 ～ 26 英寸范围内的显示器同样使用 1920 × 1200 的分辨率。像素分布的面积越大，每英寸的像素就越低，有时会呈现较为柔和的图像。寻找每英寸像素

为 90 或者更好的屏幕。NEC 和 Eizo 的一些新型高端 30 英寸显示器使用 2560 × 1600 的分辨率，或者每英寸像素在 101。虽然这些 30 英寸的显示器要比 23 ～ 26 英寸的显示器昂贵，但我们认为能够达到较高 ppi 值的显示器值得购买。

响应时间。这是制造商喜欢利用在其"营销失误的因素"的说明之一，但它却是重要的。响应时间是衡量屏幕像素对于信号变化的反应速度。根据当前标准，任何超过 12 毫秒的响应时间都被认为非常缓慢。单数字响应时间是一个补充，是您应当争取获得的，除非您很少观看视频或者运动图形。

输入连接类型。大多数 LCD 显示器使用称为 DVI 的标准接口，它分为 DVI-I 和 DVI-D 两种类型。任一标准都可与多种显卡兼容。较新版本的 DVI-D 包括 HDCP 编码技术，可允许您在屏幕上观看商业高清视频内容。HDMI 是类似 DVI-D 的标准，但使用非常不同的线缆和公母接头设计，在 LCD 电视机中使用较为广泛。

选择一款较为昂贵的高端显示器还有其他优势，当校准和表现色彩时，可以提供较好的效果。与便宜的 LCD 显示器相比，使用寿命也更长。

最后的建议。尽可能确保显示器周围的照明和墙壁不会造成色偏，这会干扰您对显示器所显示的色彩和色调的感觉。如果您不是在自然光线环境中工作，则可以购买显示器遮光罩。

1.1.4　硬盘

硬盘市场已经很成熟，任何人都能花费很少的钱就获得良好的性能和大容量。

注释：

> 应牢记，最快的硬盘通常也是最热的、噪声最大的、最耗电的，因此应权衡取舍。

暂存磁盘。专用硬盘（用作 Photoshop 暂存磁盘）能够让您的工作流效率更高。如果是做家庭作业，则买一块显卡的钱能够买两个高性能、高容量的硬盘，并延长计算机的寿命。

RAID 备份。您可以使用独立磁盘机冗余阵列（RAID）自动备份 Photoshop 作业。两块或者更多的驱动机格式化到 RAID 1 状态，对于您所保存的所有工作将产生额外镜像，如果一块驱动机出现故障，则另一块依旧保存有数据。依靠这种类型的计算机，能够在内部安装两个额外的驱动机，并格式化为 RAID 设置。或者购买事先做好包装的外部硬盘，放入支持火线或者 SATA 的外壳中，设置为 RAID 格式。

RAID 速率。一些 RAID 设置是为速率而建立，而不是冗余，而且用作高性能系统磁盘，这种设置被称为 RAID 0。这种 RAID 版本使用两个或更多的磁盘机而进入一个独立的"虚拟驱动器"，提供了最高的吞吐效率，却增加了驱动器的故障率。这是较为冒险的设置，因为如果任何一个驱动器出现坏扇区或者临时故障，全部阵列都将失败，数据也将丢失。

并不总是需要通过最"豪华"的硬盘设置以获得更好的 Photoshop 性能。例如希捷 7200 转系列或者西部数据鱼子酱系列（见图 1.4）或许都是您需要的，它们工作起来相对安静和迅速。

图 1.4
高性能硬盘驱动器，像这款希捷 Barracuda7200 转硬盘，能够让您更好地运行 Photoshop

　　内部驱动器。对于台式系统，主规则没有改变：购买第 2 个内部硬盘（理想大小约为 250GB），安装到一个空驱动器隔层，如同在最近的 Mac Pro 电脑（见图 1.5）那样，然后将其格式化。在 Photoshop 的参数选择中，您可以分配该驱动器作为专用的暂存硬盘。使用内部暂存硬盘在执行功能上好于外部硬盘。

图 1.5
Mac Pro 硬盘驱动器扩展隔层

Mac Pro 有 4 个内部硬盘驱动器隔层，其中任意 3 个能够供专用硬盘集成使用

外部驱动器。对于多数笔记本电脑，需要使用火线或 USB 端口来连接外部备用的硬盘驱动器并用它作为您的暂存硬盘。重要的是，使用一台笔记本电脑的内部系统驱动器作为暂存硬盘（与台式机相比要慢）将导致工作流延时，特别是在处理较大的或多层图像时。

只要电脑和驱动器连接运行，您就能够管理外部暂存磁盘的工作。在下一次运行 Photoshop 时，一旦拆卸驱动器，或者关闭电脑，就必须重新进行分配。

许多人倾向于使用小型移动硬盘驱动器，作为笔记本电脑的暂存磁盘，其中一半内容是备份和下载。然而，因为驱动器的非空状态和"微型驱动器"的较慢数据率，所以它不可能提供性能优势。作为替代方案，希捷和 LACIE 等公司提供了一系列快速外部硬盘驱动器（见图 1.6）。这些驱动器一般连接至笔记本电脑的火线或者 USB 端口。

图 1.6
外部桌面硬盘驱动器具有
不同的形状和性能

提示：

有时对于笔记本电脑来说，一种良好的解决方案是将不使用的旧台式电脑硬盘驱动器卸下格式化，然后放置在一个可兼容火线或者 USB 的"驱动器盒"内，以作为移动硬盘使用。

1.1.5　色彩校正和设置

对于任何成功的 Photoshop 工作流，至关重要的、也是最容易忽视的硬件设备是颜色校正设备。虽然在市场上能够发现许多便宜的设置设备，但我们愿意使用能够校准和设置显示器、打印机和照相机的设备。

　　我们推荐的 X-Rite 这家公司的产品，它与 Gretag-Macbeth 合并的公司。它在该领域是多年的领导者。最受欢迎的校准产品，如 i1XTreme 系统和新的 ColorMunki，两者的销售都是依靠 X-Rite 的支撑。

1.2　软件

　　在本书中，作为 Photoshop 工作流的一部分，我们参考了一些 Adobe 公司的和第三方的软件产品。尽管在合成图像时不需要，但在不同的 Photoshop 项目和任务中，每一项都证明了其价值。

1.2.1　Adobe Bridge CS4

　　许多 Photoshop 用户都忽视了 Adobe Bridge 的价值。尽管已经容忍了一些不断增加的痛苦，并且仍然存在多数摄影艺术家期望看到的一些遁词和遗失的项目，但 Adobe Bridg（见图 1.7）在过去的三年里已经得到了很大的发展。

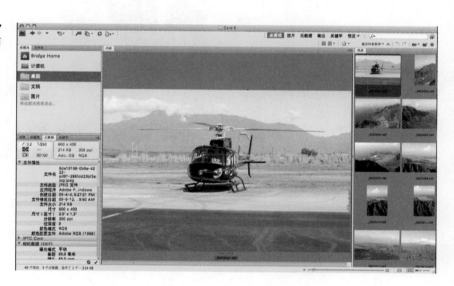

图 1.7
Adobe Bridge CS4 界面

　　在查看所处理图像的速度方面，Adobe Bridge CS4 比以前的版本反应速度更迅速，它在对图像进行导航、滤镜和组织处理方面，更具灵活性。如果您最近没有特别关注 Adobe Bridge，则本书将帮助您熟悉老朋友。尽管 Adobe Bridge 最终不是像我们所希望的那样完美，但我们经常使用它，并且认为值得花时间学习使用它。

1.2.2　3D 建模和渲染

　　对于创建基本的 3D 内容和增强已存在的 3D 内容，尽管 Photoshop 有一些新方法，但许多合成艺

术家希望将其艺术作品的一部分建立在专用 3D 应用程序中。为了满足众多读者的需要，我们将介绍我们使用的若干工具，包括来自 Maxon 的 Cinema 4D、Strata 3D，以及 Google Sketchup。

如何选择 3D 工具将取决于您的预算，以及您对于使用 3D 环境学习和工作的兴趣。然而至少您应该研究这些产品，了解这些产品能够对于艺术作品的合成起什么作用。

关于这本书中的一些范例，我们将使用流行的 Cinema 4D 的完整模式和表现应用（见图 1.8）。尽管这绝不意味着"学习一天"这类程序，但它比其他专业 3D 应用程序成本更低（取决于如何绑定其他特征），比大多数同类产品更易学。

图 1.8
Cinema 4D R11

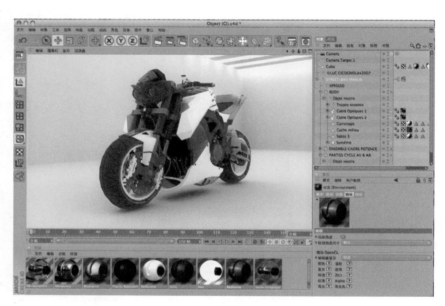

1.2.3 先进的蒙版工具

创造强大的合成图像的最重要的方面之一是，有能力在您的图像内部精确地生成蒙版区域。通常 Photoshop 提供的改进蒙版工具，将足以实现您的目标，但您偶尔需要一些额外帮助。

许多第三方专业蒙版工具是很有用的，不会与遮片或"绿屏"工具混淆。前者设计用于纯绿色（有时为蓝色）背景拍摄出的图像，这使其更容易将主题从上述背景中分离出来，并将其放在 After Effects 和其他视频相关的项目中。

蒙版软件不需要特殊背景，而是将图像的部分直接从自然环境中拉出。这能节约时间和金钱，但可能也需要一些额外工作，因为这种"抽取"过程不像绿色屏幕或者其他遮片背景下拍摄那样清晰。

1.2.4　降噪软件

在 Photoshop 中创造合成图像的另一个至关重要的方面是创作清晰图片的能力。有时，摄影师运气不好，在具有高于摄影师期望值的 ISO 的光源下拍摄。结果图像通常带有分散的类似颗粒的图案，或是噪点。尽管在 Photoshop 中尝试使用降低噪点过滤器不是一个坏想法，但您通常会从 Camera Raw 和第三方噪点降低软件的组合中得到最好的结果，例如 Noise Ninja 或 Noiseware。由于所提供的控制数量和友好用户界面，我们选择的消除噪点器是 Noiseware（ 见图 1.9 ）。

图 1.9
画像的噪点

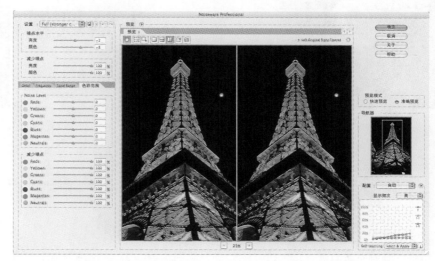

Noiseware 像是 Photoshop 的一部分。一旦您理解它的运行方式，它就能够消除图像中的大多数噪点而不会过度软化，提供完美的结果。

2

头脑风暴

2.1 找灵感

创建合成图像中最具挑战性的就是：您要知道您想要什么样的效果。您手上可能已经有专业的创意简报列出来想法，或者像故事脚本一样画出来了。但您经常只有一个简单的概念，您要从这个概念出发合成真实可信的图像。目标是从不同图像中取材，合成出全新的图像。

让思想自在驰骋。您的项目可能是简单地给空荡荡的天空加点颜色或对象（见图 2.1）。也可能是创造一个超现实的场景，让野生动物戴着大礼帽喝着酒读着人类杂志。关键是发挥您的创造力，不管通过何种介质，您的图片都能迅速吸引观众的注意力。

任何您觉得鼓舞人心或有意思的主题都可以用来操作。在头脑风暴这个环节要考虑这些主题，以及您能想到的更多的特色主题。用一句套语："不要裁剪您的想法！"

图 2.1
为空旷的天空添加内容是
相对常见的合成任务

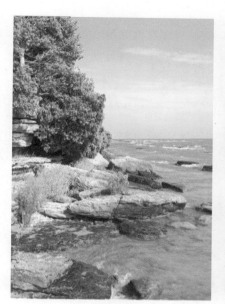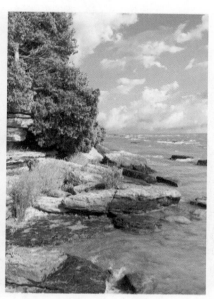

2.1.1 存储和评估想法

想法会不经意间出现：淋浴、散步、和孩子交流、和一群人交流。但是您也可以激发自己的灵感。大多数艺术家经常会忽视最重要的一个步骤——做笔记。

写下来。每次您觉得某个想法有发展潜力时，将它写下来。如果可以，把激发您灵感的东西拍下来或画下来。做下记录后，可以随时回来查看，把事物联系起来，记起曾被激发的灵感，让创造性思维更加活跃。如果您知道您思路正确，只是细节出现问题，可以退后一步，过几天再考虑这个问题，常常能灵机一动，思维变得更活跃。

很多数码技术都能激发您的灵感。一个大受欢迎的方法就是"漫步"网络，寻找并浏览其他艺术家的创造性作品。您可能要花很长时间才能找到与您思想产生碰撞的网站，从别的艺术家的角度看世界通常可以让您找到灵感，产生新想法。很明显，您想要最终作品完全是您自己的作品而不是别人作品的影子，但是通常别人的作品可以让您用不同的方法看世界，帮助您确定您独特的风格和观点。

创造性单元。还有一种方法可以让您更好地管理想法，产生灵感。即制作一个电子表格，分几列列出主题、动作、场景和其他细节。从每列中随机抽取单元就可创造出非同寻常的场景（见图 2.2）。您也可以从多列主题中选择，让思想更花样繁复。但是本书中只从每列中选出一项。做好列表后，从每一列随机选一个单元，用"主语＋动作＋场景"模式组成一个句子，有时候能得到超现实的结果，例如"小狗在月亮上打保龄球"。当然这些组合只能逗人笑，但其他的组合真的可以打开思路，激发创造力。试试吧！

图 2.2
电子表格是创造性计划过程中很有价值的一部分

主题	行动	地点	时间	感情
建筑师	建筑	竞技场	早晨	生气
猫	打保龄	水滴处	中午	混浊
医生	板球	桥	晚上	满足
狗	跳水	气泡	冬天	专注
海豚	开车	教室	春天	高兴
工程师	闪避	办公室一角	夏天	超出
农夫	吃	更衣室	秋天	安静
消防员	漂浮	沙漠	暴风雨	悲伤
钓鱼的人	飞	山谷	暴风雪	卑鄙
壁虎	喂饲料	针尖	爆热的天气	疲惫
侏儒	曲棍球	山脚		
记者	跳	在树上		
画家	打	月亮		
物理学家	读	山顶		
飞行员	跑	大海		
北极熊	航行	河边		
雕塑家	睡觉	站在电视机遥控器上		
赛跑选手	踢足球	台阶		
雕像	看电视	寺院		
小孩子	写	Titan		
货车司机	叫喊	十字路口		

　　这个练习的意义在于它可以让您的思想自由驰骋，脱离日常思维的束缚。虽然小狗在月亮上打保龄球可能不是您的最终选择，但月球表面这一想法可能会让您突然转变思路。

　　如果已经储存了很多图像或者插图，可以试着给电子列表加上从 image organizer 上截取的关键词。还可以加上吸引您的新主题或概念，或是计划活动或旅行的新主题或概念。自然，您也应该坚持实用主义。"比基尼模特在秘鲁跳伞"可能不会给主妇们留下什么印象。

2.1.2　勾画草图和视觉化想法

　　一旦种下思想的种子，就可以在纸上或屏幕上勾画草图给种子浇水施肥了。仅仅想象是不够的，您需要看到您的想法，就是看到草图也行。这是想象合成图像效果的关键一步。这本书的重点是用照片合成，所以及早画草图十分重要（也可以在屏幕上画）。

　　您会发现，一些想法可以让您迅速地合成出图像，有些想法却还要仔细斟酌。这会对您对图像的选择以及对源图像的处理产生影响。借用前面小狗在月球上打保龄球的例子，可能很难在看不出人工痕迹的前提下合成出小狗捧着东西的图像，更不用说让小狗捧着有三个手指洞的九磅重的保龄球了。画下草图您就会知道，哪些图像成分可以由照片生成，哪些可以由插图或 3D 模型生成（例如把小狗的爪子修成人类的手指头）。

　　注重故事脚本。目标是把概念用视觉形象表达出来，之后您就可以用 Photoshop CS4 中的功能和其他软件对这个视觉形象进行修改。一些概念可以通过画故事脚本进行发展（从多重角度和时间点画出场景概念）图 2.3 所示的故事板几年以来一直为艺术家所用，尤其是电影制作高手。但是，故事板在把故事分解成静止的图像时也很有用，因为您可以把合成图像分成几部分从而便于管理。下面是把思维转换成视觉形式的几种方式。

图 2.3
故事脚本可以让您更有效
地计划合成图像

分解图像。把背景、前景和其他图像成分分开，您可以更清晰地组织合成计划。我们简单看一下您可以用哪些方法来用视觉的方式加工思想。

在纸上画草图。这可能是最快、最省钱的做法。因为有时候草草画个图您就知道这个想法能否发展成图像，还是应该直接扔掉。

剪杂志。翻出小学时读过的东西，从杂志上剪下来的照片拼接到画板或桌子上，有时候能帮助您想出几个好主意。

数码草图。如果您认为自己的想法最终发展可以变成图片，可以一开始就画数码草图，这可以为您的概念提供永久性存储，用于源图像设计，从而加速合成过程。

扫描图像。有时候头脑风暴过程中要使用各种不同技术。举一个普通例子，您从杂志上剪下来的画中得到了灵感，可以用 Photoshop 进行扫描，在扫描成像或扫描成像的数码描摹基础上开始您的创作。

3D 电脑模型。如果您计划把复杂形状的对象放进您的合成图像中，而且需要有 3D 效果，可以使用 3D 模式。使用 Photoshop 或第三方软件可以自己创造 3D 内容。也可以从网上取材。

尝试每一项技术，看看哪个最适合您。我们发现，有了数码技术，从概念到工程计划的转变这一过程会变得更加简单。在 Photoshop 中，可以在不同图层上建立图像元素（见图 2.4），这样就可以移动和修改单独元素。您也可以把图层按一定逻辑分成小组，这样进行合成工作时就更容易找到和修改数码元素。

图 2.4
分层文件帮助您工作和组织

记住，这只是一个开始。结果可能是在确定一个特定概念之前要进行多次视觉想象过程，这完全正常。事实上，一个概念可以生成多个不同版本，如果在摄影和合成照片成分的过程中需要作出改变，就可以使用这些不同版本。

进一步深化想法。像 GoogleSketchup 这样的 3D 应用程序可以为评估想法提供很大帮助，尤其可以给天生不是插图画家的人提供帮助。就是接受过正规培训的艺术家也觉得用传统媒介调整角度和焦距之类的工作十分繁重。应用 3D 应用技术还有一大优点，即您可以把 2D 图像加到 3D 的表面，这样就可以更清楚地了解怎样处理景深、位置和光源，这些因素对合成真实可信的图像至关重要。

为了最大限度地利用您的草图，要格外注意线性透视和空间透视，以及怎样在整个合成图像中安置主题。您应该用草图作指导来定位 3D 相机，布置场景。

2.2　选择最终概念

当您参看其他设计师、摄影师和制图师的艺术作品时，当您用不同的媒体形式和技术尝试时，例如合并 2D 和 3D 图像，新的想法将会浮现出来。在这个过程中您需要问自己以下几个问题。

不可能的任务。您是否能够拍到您想要的照片（假定您不必使用插图）？这听上去并不那么重要，但是您需要考虑您将通过什么去达成您的目标。您将不得不去考虑实际拍摄位置和时间，当然还有装备和交通工具。如果您认为您有实用性装备去获得您需要用于您的项目的布景和主题的图像，优先考虑它们是个好主意，以便您可以先解决掉整个项目中最难的部分。

估计形势。如果不能拍到您需要的照片，是否可以通过已有的图片或是 3D 的工具去获得或创造这些元素？在图库目录里寻找，或是通过 3D 建模会需要花费比拍照更多的时间，但是它可能是您唯一的选择。尽管这本书更多是从拍摄您自己的素材图片的视角来讲述合成与摄影的，但是万一在您没有时间等情况下需要您从另外的资源中获得图像成分的时候，备用资源您也必须要考虑到。

专业知识。您拥有使用 Photoshop 的技巧吗？我们希望到读完这本书的时候，您已经拥有它们了！下一个章节将要在更多细节上讨论如何计划您的拍照流程，以便您可以设身处地的去得到您确切想要拍摄的用于合成项目中的图片。

3 选择场景和主题

在 Photoshop CS4 中启动艺术项目时，您或许想要跳过计划和准备等令人烦恼的细节，直接进入创作图像的过程。尽管这能在出乎意料的方向上指引您（有时会伴随良好的结果），但"跨越"将导致挫折，除非您有无限的时间（甚至预算）进行无穷的试验。

Photoshop 合成项目与其他项目类似：您需要清晰的目标和有条理的计划，在合理的时间内，使用所拥有的工具和技巧实现目标。成功计划的两大部分是为您的影像选择合适的场景或背景，并选择在场景内视觉互动的主题。

在规划目标时，您或许需要考虑旅行预算和时间等客观因素，并确定创意的哪些方面是实用的，哪些最好留到他日。听起来很枯燥，但是事实上经过一两个小时的头脑风暴，很容易产生一系列奇妙的场景和主题。

3.1 场景

一般说来，创作合成图像的第一步是定义设置。您需要确定最终图像的背景和一般内容。您的影像传达的信息将植根于您所使用的背景影像中。在我们进入下一步之前，希望明确一点：合成图像归根结底是一种艺术形态。因此，除了遵守您所建立的指导方针、时间表，以及有关拍摄或使用源图像的适用法律外，没有其他"规则"能束缚您。

您或许认为无论何种原因，背景将伴随着最终的图像。很好，但在启动方案时，认真思考场景和背景仍然十分重要。

3.1.1 细节产生影响

一幅成功的合成图像经常开始对于您所创造的世界的独特看法。您想表达的观点是否存在于您合理掌握的这个世界的一部分？

以透视法的方式开始。 如果您的视野是俯视远方的山坡或仰望未来派天际线上的错综复杂的现代化建筑顶端，然而您本地的地理环境是否主要是平坦和偏远的呢？您是否能够合法地到达新公寓建筑物的屋顶，俯瞰邻近的森林保护区？您是否能够将储备图融入距离您家一两个小时车程的大城市天际线？在这种背景下的拍摄通常是发现机会，并与本地人合作。

时间是关键。 在您所选定的地点，各个季节的天气如何？您是否打算将树叶或者某些环境元素作为您场景的一部分，在您能够旅行的时间里，这些元素是否存在？了解整个地区的地理环境，以及天气如何能影响拍摄环境是十分重要的。

用浓重的秋天色彩作为场景的一部分是一个很好的选择，但是如果您居住在针叶树遍布和秋天频繁下雨的区域，则最好进行更实际的拍摄选择（除非您有足够的时间和经费去旅游）（见图 3.1）。

图 3.1
当您为合成图像选择场景的时候，要了解周围的环境

选择一天当中最合适的时间拍摄也是非常重要的。如果您正计划拍摄海边场景，几个小时的时间可以使整个场景的画面不同，从到处是埋在沙滩中的棕色身体、毛巾、排球，到只剩下面对着翻滚海浪的空空的救生员瞭望台和孤独的流浪汉。因此，当您考虑会影响所选场所的场景时，问问自己它们中的哪些最适合您的艺术洞察力。

进行记录。 我们已经发现在您旅游的时候和每日上下班的路上，能够做一些简单的记录是非常有价值的。有多少次摄影师或者专业创意人士发现非常独特和有趣的场景的时候（没有时间去拍照）都会说："我必须回到这里"，最后却把它忘掉，是因为我们没有去记录。随时做好准备把它们记录下来，这样您能及时回去拍摄那些照片！对于摄影师来说，许多工具可以帮助实现记录的重要想法和看到的

地点以便迅速找回的需求。对于大多数人来说，GPS 现在是一种费用可接受的技术，对于准确的标记"激发灵感的地点"是十分有用的。还有些免费的工具，像 Google Earth 是一个巨大的搜索工具，能够帮助您跟踪重要的地点。

当记录时，写下您的评论以便今后使用。过度的速记只能导致这些记录在将来翻阅的时候没有联系，或者不能使您回忆起首先是什么启发了您的灵感和兴趣。

3.1.2 　搜寻更多的选择

一般摄影师在选择拍摄地点时，会寻找距离他们居住地最近的区域，这将破坏创作引人注目的合成图像的能力。不要仅仅为节约一两个小时，而限制您最终艺术作品的质量。使用您笔记本电脑的浏览器，翻开地图集，圈出少数好的地方。在周末花时间去搜寻您所在的区域。与任何为摄影所做的努力一样，开展一些搜寻是大有帮助的。通过探索新的拍摄地点，对于您的合成艺术作品，您或许能找到灵感。

您的职业经常影响您为搜索和拍摄选择的地点。不论您是摄影师、计算机工程师，还是一名建筑师，假期的天数、出差地点以及其他与工作相关的因素，将会对您产生巨大的影响。因此最大限度地利用您的机会！

如果您经常因公出差到亚利桑那州，而您理想的拍摄地点是南达科他州的巴德兰，那么下一次到西南部出差时增加一天是值得的。亚利桑那州塞多纳的红石（见图 3.2）或福拉格斯达夫的山脉是否也会对您有所帮助或几乎与巴德兰具有同样作用？有时小小的让步可以让您更有效地完成您的合成图像，而不会影响质量。

图 3.2
在选择拍摄地点时，记住
可供选择的拍摄机会

或许您正在寻找具有 20 世纪 50 年代传统的街区，包括一个古老的杂货店。当您想去寻找时，您可能会发现虚构的街道不在一个位置，而是在两个位置。通过更多的搜寻，对角度和焦距的选择，没

有理由不能让您将当地的麦芽店铺和您喜爱的充满了经典住宅的邻镇街道合成为一个背景。

　　大多数成功景色作品的底线不是因为他们来自知名的地点，而是因为他们来自一个有助于增强您的洞察力的安排。睁大眼睛，扩大选择，包括使用后面章节中描述的相同技术将背景布景接合在一起的可能性。

3.1.3　现在旅行，旅行之后

　　在必须进行外景拍摄时，可以选取两种方法中的一种。一种是短期计划。知道哪些周末或者日子有空（或打算哪一天去旅行）后，选择一个比较容易到达的地方，充分利用这种情况。我们发现这是人们通常选择的实用方法。

　　另一种方式是长期的。您首先选择对于您想创作的最终图片将是绝对完美的拍摄地点，然后提前很长时间规划，确保在一年中的恰当时间到达，并且有足够的时间拍摄您所需的场景类型。

　　如果您采用长期的方式，则研究您的拍摄地点对于成功的摄影旅行是极其重要的。您需要知道，一年中的任何时候可能的天气情况以及该有什么样的准备。生病足以破坏一次计划周全旅行！您也应该注意季节的因素。飞机票价和租车费用每个月都会有明显的改变。如果您的拍摄地点在国外，则认真研究所在拍摄地点的居民和限制拍摄的法律规定。（见图 3.3）

图 3.3
在国外旅行时，应了解当地
关于限制拍摄的相关法律

注释：

　　一般说来该选择仅适用于以艺术拍摄为生的人们。

　　做好器材准备。旅行时另一个考虑的事情是弄清您所需要的摄影器材的类型，以及根据旅行方式，如何方便地携带这些器材。乘坐飞机、陆地交通工具或是海上交通工具到达后，您是否能够步行携带这些器材？如果不能，配偶或朋友能否同行，帮助您将器材从 A 点带到 B 点？

　　请求许可。尽管您的目标是一个偏远美丽的地区，但有时这些区域很受大众欢迎，您需要提前数周或数月购买许可。国家公园中很受大众欢迎的边远地区是一些很好的例子（见图 3.4）。

图 3.4
像这样受大众欢迎的地点
或许需要许可

　　GPS。无论您正在寻找未来的旅行路线还是拍摄选中的场景，移动 GPS 都是无价之宝。这些装备不但可以作为跟踪重要外景的工具，而且能够帮助您导航，回到边远地区或者森林覆盖的"营地"。在驾驶过程中，它们也能够帮助导航，就像使用车载 GPS 系统一样。

　　用于长途跋涉和露营的手持个人 GPS 设备（特别是来自 Garmin 的高端型号）是非常值得信赖的设备，它们能够在深谷或者其他山区等偏远地区可靠地接收卫星信号。它们在城市环境中也运行良好，即使你是在高层建筑物之间摄影。

　　当您找到完美的拍摄地点时，您能精确地记录您所处的位置（大多数情况下为几英尺范围），使您回去时不会浪费时间回忆您原来所处的位置。

3.1.4　线控旅行：存储图片

　　如果您对自己拍摄的照片不感兴趣，或是受到旅行或者设备费用的限制，您或许可以考虑使用图片公司的图片。在线图片公司拥有许多题材的巨大图片（甚至视频）收集空间，并且费用非常合理。

本章中的许多图片均选自 iStockphoto 网站。

获得引人注目的图像的两种方法各有优点和缺点。您自己拥有的图片可以表达个人的艺术风格和洞察力，但有时不能替代大多数人无法轻易访问的大瀑布、宏伟建筑（见图 3.5）或其他著名地点的高清晰度的图片。尽管您能使用 Photoshop 轻易地改变所拍摄地点的特征，但在这点上所尝试的方面是有限制的。保留您的原始视觉的真实性，使用无需"大手术"就适合的背景图像。

图 3.5
有时，比例就是一切

注释：

根据图片公司和文件类型的不同，非常独特的优质存储图片的成本相当于一张机票，所以不要总是指望通过买图片来降低成本。

一些图片的缺点是看起来很一般或者没有特色。不幸的是，您必须决定哪些特点将最有益于您的图片，并且是否值得支付额外费用。当您从图片公司获得源图片时，应该考虑具体的策略。第 4 章会涉及更多有关授权图片的细节，包括重要的许可因素。一个最终的、可能是从朋友或家庭得到许可，使用他们的精选照片作为您合成作品的一部分。必须记住，最好总是提前讨论任何商业后果，并且您在商业性地使用合成图像或公开展示之前，可能需要相关人员的照片的使用权。如果您不确定，可以从律师那里获得法律建议。

3.2　主题

合成图像和艺术作品的主题来源于真正的创造性。仅仅选取两个不同主题，在 Photoshop 中将其融合，不是本书的主旨。本书的目标是将 Photoshop 作为工具，用于创造只有您才能根据生活经验构思的艺术作品。

问题比答案多。在开始之前，为了实现积极的结果，您需要向自己提出正确的问题。目标是什么？这个工作为谁而做？有时只是艺术家看到了最终的艺术。其他时候伟大的艺术品最初是受雇工作时发表的作品。它甚至可能是向心爱的人赠送的礼物。重要的是了解您的观众。正如音乐家、作家和电影制作人识别其受众群体一样（见图3.6），如果您的作品想要取得成功，您必须这样做。

图 3.6

了解您的观众

在创作会影响观众的情绪和智力的作品之前，您必须了解您的观众。对于平面设计世界中的人们来说，商业客户是观众（换言之，您按照他们的要求去创作）。对于其他人来说，这个"谁"不是那么清晰，但如果我们要创作能够吸引他们的注意和潜在业务的作品，那么提前思考的过程就是必要的步骤。

良好的意图。您是否希望创造这样一个场景：当观看者看到完全意想不到，或不可能但看起来又完全真实的场景中的主题时，会暂时相信这是真的？或者，您是否希望采取更加微妙的方法，天衣无缝地融合主题和场景，使观看者不得不停下来思考他们看到了什么以及是否是真实的？这些方法以及中间的各种变化都是值得尝试的。

只要您正在创造的艺术对您个人来说有意义，只要对细节事先考虑和留心，您就有可能创造出成功的数字艺术作品。记住，不存在公式。在您开始这个方案以前，为您自己提供大量选择，并仔细研究。

与画家或插图作者应用新概念一样，有时最好快速地在纸上或使用您的数码笔勾画出可能的主题和场景。获得一个看起来像最终合成作品的3D视图，这样能够立即让您知道这是无用的想法还是完美的创意。另外，避免在程序中过早地限制自己，试验不同类型的无关对象，即使它们与您的一般概念不同（见图3.7）。当您使用有关不同主题的不同形状、颜色和情绪时，您或许会发现原来未曾有过的新的灵感。

也许一只野生动物或一名幼儿的双眼能够成为想象力的出发点。并且不假设该主题在场景里总是对象。或许您的主题是带有融合进来的其他照片元素的场景，从而产生超现实主义和不可能的风景。转换角度，从意想不到的角度或观点考察一个主题或场景，看看是否能够发现将所有事物聚在一起的共同思路。

图 3.7
系列主题试验

　　爬行动物，您说呢？扫过第一眼，一条美洲鳄鱼和一个起伏的山坡风景看来不会有什么共同点，除非您看得更近。但如果您只有一毫米高，站在美洲鳄的背上会怎样？可能在您面前现在呈现的是一片黑暗的石头山，覆盖着苔藓和藻类植物。或许一个西瓜与天文学毫不相关，直到您考虑西瓜的几何形状与地球形状之间的关系，意识到您为环境会议创作的艺术作品可能有了解决方案（见图 3.8）。

图 3.8
当评估潜在的源材料时，以新的方式看待事物，您会发现不同的主题具有的共同点比您想象的要多

这些是简单的例子，但它们使人理解一个重要观点：如果我们打算从来自电视、网络和我们在其他地方的所见所闻的日常场景和主题从事艺术创作，则我们必须以新的方式看待事物。最好的部分是以新的方式看待事物非常容易实施，所有这些仅需要一个小小的白日梦，以及 15 分钟的空闲时间。您可以在工作间歇找到时间，在重要会议短暂的休息期间找到时间，或在下雨的周末下午找到时间。

思想无处不在。您必须花一些时间让这些想法渗透到您的想象当中。在项目概念发展时，将草图和计划放在手边，定期查看。

很近，然而很遥远。当评估潜在主题时所要牢记的另一个关键点是选择您已经接触的事情。您需要在合理的时间和预算内通过图片公司或者从自己拥有的照片中获得主题图像。如果您是摄影师，主题图像需要您使用不同的灯光阵列，并从若干角度来捕获。

其他需要考虑的事项。只要有可能，就记录下场景和主题的相关比例，以及现场镜头的效果。在为您的合成拍摄场景时，您计划过使用一个偏振过滤器在这张照片中从反射面消除一些强光吗？您需要在您的主题中重复这类强光吗？由于尺寸和镜头的类型，将会出现多少扭曲？其他环境因素能够将光线或外观投射到所选主题上吗？

不要让这些细节远离您。最终，他们将宣传您最终图片。例如，在处理有意地模仿真实的合成图像时，阴影和反射高光的安排是很关键的。如果不恰当地加以控制，会暴露出数字增强的迹象。

3.3 其他需要考虑的事项

在创作一幅合成图像时，您想要包含计划之内的某些元素，而不是仅仅选择正确的场景和主题，或正确的内容。复杂程度、颜色和光线要么使您最终的图像成功，要么使最终的图像毁灭，这正是我们的主题和场景讨论最终部分的重点。

3.3.1 复杂程度

选择拍摄（或从存储美术馆获得）的任何场景和主题内的复杂程度是一项重要的考虑因素。以风景照片为例：在您的场景中存在越多的轮廓、树木和地面对象，它们就有可能越多地淹没融入合成场景的其他元素，这取决于其相对比例。

保持简单 处理合成场景的复杂性是合成过程的重要部分。它对时间要求具有重大影响，对于预算要求也产生潜在的重大影响。精确地屏蔽小树林或复杂地形的边界，会花费很多时间和精力。Photoshop CS4 提供了全新的功能，包括产生基于颜色范围的调节层屏蔽能力，以及使这种任务更加简单的先进的蒙版面板。也能创造这种类型的简单的屏蔽。然而，在一些情况下，使用第三方屏蔽或者消光工具会使工作更加高效。

使用 onOne 软件中的 Mask Pro 等软件创作一个准确的蒙版很常见（见图 3.9）。有时您可能甚至

需要使用一个纯色背景拍摄特定的主题，并使用 Digital Anarchy 中的 Primatte 等"绿屏"软件精确地"提炼出"该主题。好消息是由于 Photoshop CS4 增强版和 Adobe After Effects CS4 之间的密切集成，从消光软件中获得的结果也能直接应用于视频和运动图形项目。

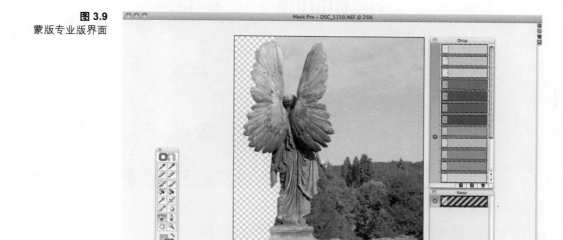

图 3.9
蒙版专业版界面

　　上述内容是在对复杂场景进行正确分层和屏蔽时，它能够被更实际地用于使特定图像元素的焦点模糊不清或对其进行引导，从而使它们成为更令人信服的场景部分。例如，一棵被准确屏蔽的树能用于悬挂在主题部分的上方，提供了主题位于地平线和树木之间的幻觉。

3.3.2　色彩和发光度

　　在一个场景中试图混合进独特的图像元素时，一个通常的错误是忽略了它们的颜色和表面亮度。只要有可能，您应当有计划地去获得和集成类似范围的色调、饱和度和照明条件内的图像。所有这 3 种因素经常由拍摄照片的视觉环境控制。虽然您将能够在 Camera Raw 和 Photoshop 中作一些改变，以使创作的集成作品更真实，但只要有可能，您就应当从源图像开始，源图像在照明、色彩和其他重要因素方面已经处于同一活动领域。

　　色彩协调。如果您的场景包含一系列浅黄和浅米色、深绿色，以及一点微红的岩石，则试图将亮橙色或紫色图像元素集成于场景的效果不会很好。相反，如果您的场景描述的是夜晚的上海天际线（图 3.10），则最好混合包含更多深颜色、明亮色调的图像元素（甚至"霓虹般"的色彩），而不是自然环境的、柔和或更黑的色彩，因为它们会在如此之多的较强色彩和明亮光线之间消失。

图 3.10
您的合成图像背景将指示着来自于您源图像中您所需色调、饱和度和照明特性

当您第一次考虑它们时，即使好像两种事物将要很好地汇聚在一起，当您进行选择时，也要牢记它们的视觉颜色背景。如果您有两个非常满意的主题，但它们的颜色不能混合得很好，或在您规划的背景中互相补充，则您将会在第 7 章和第 8 章中发现一些可供选择的办法。例如，在 Photoshop 中的色彩平衡调节（图像 > 调解 > 色彩平衡）能帮助使图像色彩更加一致。色调，在 Camera Raw 中的饱和度和亮度面板，以及匹配色彩调节等工具（图像 > 调节 > 匹配色彩）也能帮助您产生无缝合成照片。

而且，正确的规划可以免除以后的麻烦。如果在开始时选择看似能够集成进入带有最适度的色彩调节而不是大规模色彩移动的单一场景的场景和主题，则当项目完成时，您会发现自己处于较好的情况。这并不是说不可能处理来自不同环境的源图像，而只是说在向前进行时应当记住该概念。您越少强迫事物在视觉上聚合，则最终结果质量越高。

跟随光线。发光度作为图像元素的表面亮度，由每位观众决定。换言之，不像亮度是可衡量的数量，发光度是对图像中光线的较主观的评估，即使当您得到了正确的色彩。

创建外观是必要的，从而通过 Photoshop 中的照明效果过滤器（过滤器 > 提交 > 照明效果）使发光区域与另一个"互动"，见图 3.11。您如何安排事情的发生（在照相机中或在 Photoshop 中）将取决于被拍摄表面的特征和每天的时间等其他变量。这些表面是否以类似的方式反射光线？一个光源是否会淹没其他光源？

当拍摄合成图像组成部分时，您必须考虑这些问题。我们将在第 5 章更详细地讨论如何处理摄影光线。我们将在第 7 章至第 10 章讨论用于在 Photoshop 中创建和操作光线的工具。

底线。一切从摄影质量出发（或者原始源图片）。没有良好的源素材，您将会更难于组合引人注目的合成作品。你需要提前考虑您的项目并制订相应计划，这使您在开始使用 Photoshop 时为最终的成功奠定基础。

图 3.11
Photoshop 中的照明效果
过滤器能帮助您利用图像
中的发光度

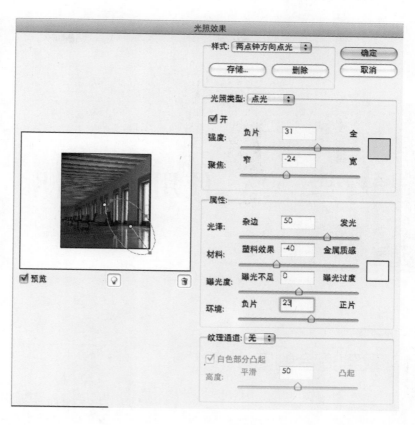

4 使用授权图片

4.1 找到适合的图片

有时候想要得到您需要的照片也许不太可能，也许因为您的预算或其他原因的使您的拍摄受到约束。使用授权图片作为您的素材有很多好处。如果您在选择您的图片的时候不谨慎就很可能会遇到一些难题，但是只要您多一点注意，您就能避免遇到各种图片公司有关版权限制和其他使用条款的问题。

图片公司现今都把资源上传到网络上，这对于摄影师和设计师来说是天大的好消息。图片风格和格式很丰富，其中的一些专攻特殊主题和视图。有些不仅提供照片和插图，同时也提供动画和电影剪辑。选择如此之多，因此您应专注于您的合成图像的艺术目标和尽您所能的组织好所有事情。

4.1.1 了解您的需求

在一头扎进网络图片库之前，您应该了解您想从图片公司那里得到什么。许多公司都可能有您所需要的图片，但是不同的公司有不同的服务条款、图片格式和版权。公司之间的网络界面也有显著不同。基于这个原因，您需要去考察一番，了解哪家图片公司最符合您的需求。

图片公司基本上都是通过主题和收藏来编排图片的，但是同时它们也非常依靠关键词体系。在您的整个项目过程中，做记录在这个阶段是非常有用的。

注意：

　　我们不是律师，因此您不应该认为您在本书中读到的任何内容是有关法律上的建议。我们的目的很简单，就是帮助您更加熟悉如何选择图片和使用图片。如果您对于本书中所讨论的任何话题需要法律上的建议，我们强烈建议您咨询在艺术作品版权和使用许可方面的专业律师。

使用图片公司的作品时基本上需要的以下几个关键步骤。

1. 选择您需要的图片类型。

2. 找出可以描述图片特征的关键词。

3. 在图片公司的网站上进行关键词搜索。

4. 检查图片的使用许可和使用限制，当然还有价格。

5. 下载和使用符合您需求和预算的图片。

　　根据我们的经验，使用在线图片库是一个简单而直接的过程。因为您已经明确知道您需要什么样的图片（我们已经提供了使用关键词搜索的工具条），所以很重要的是，我们将在这个章节花费一些时间来关注如何去搜索正确的图片和追踪那些您决定购买的图片。

4.1.2　搜索和组织图片

　　大多数图片网站都有一个机制，叫做收藏夹（lightbox），用于客户追踪图片。它搜集了您最终考虑想要购买的图片，将它们以组编排，并可以从您的图片公司账户首页访问。当您浏览一组图片或是搜索结果，您可以把它们添加到您的收藏夹而记录下来。这个步骤经常是通过单击图片预览旁边的小按钮来完成。

　　一旦您在图片公司设立了账户（通常它是免费的），基本上您就可以创建和存储不只一个的收藏夹。许多用户都会针对每个主要的类项来创建不同的收藏夹，好比背景贴图（见图 4.1）或是其他主题如肖像或是风景。这样做的好处是，您可以无限期地存储您的图片直到您做出购买的决定。您也可以通过比较所收藏的图片来选择最合适的图片。

图 4.1
定义您的收藏夹可以帮助您管理您所感兴趣的在线图片

除了收藏夹，一些网站允许您去存储经常使用的搜索查询，因此不用在每次登录网站的时候重新输入它们。找出确切的关键词组合去获得最佳的搜索结果需要窍门。一旦找到这个组合，它将使您非常便捷地去一次又一次的重复搜索，查看网站能给您带来了什么。

基于此概念，许多摄影师和编辑发现他们有自己特别喜好的摄影师或是图片公司。了解每个摄影师的拍摄风格有助于节省您搜索图片的时间，同时检索这些资源更新也是获得灵感的好方法。有些图片公司甚至还提供通知服务，以便让您知道哪个作者或特定的目录下已经加入了新的内容。

随着时间的过去，您也许会有了自己喜欢的摄影师和习惯用的图片公司的名单。一个名为 Rob Haggart 的照片编辑，在他的博客 http://aphotoeditor.com/ 里有着一份分类详尽的图片公司名单。尽管这个名单不是很全面但是很宽泛，但是还是值得一看（见图 4.2）。

图 4.2
这份由 Rob Haggart 所保存的图片公司名单对于您开始搜索在线图片有着很大的帮助

4.1.3　关键词搜索策略

有效率地编排目录的诀窍便是要有一个好的关键词体系。大多数在线图片公司都希望您能够使用他们的服务，为此他们都将会竭尽全力提供更为灵活的搜索选项。

开始的时候，尽可能在关键词选择上使用范围更广的词。如果您需要一张天空的图片作为图像的背景，使用"天空"这个词是一个不错的开始，但是它可能会检索出成百上千的图片（也可能上万张图片），一旦您认为可以从这些已经足够多的图片中选出所需要的，则可以在关键词上加修饰语用来缩小检索范围。

　　举例来说，如果需要一张有天空中白色云朵的图片，只要在您原始搜索查询"天空"中加入"白云"即可。如果您还是会搜索出很多的图片去浏览，思考在这个场景中还需要其他什么元素。添加可以描述这些元素的关键词去进一步缩小搜索范围，使之达到可控制的水平。

　　然而，依靠关键词去搜索所遇到的困难是，您用来描述目标照片的词语很可能并不是图片公司或摄影师所使用的。为了修正语义上的不搭配，许多图片公司或摄影师会使用那些已经被很多摄影师、设计师和图片公司所接受的标准化关键词列表。这样可以帮助到每一个人，尽管这个系统并不完善，因为没有哪个系统可以被认为是全宇宙中的真正标准。

　　通过网络搜索会得到很多不同的关键词列表，以及包括专为摄影师自动提供许多有效关键词的软件。使用这些软件可以有效地减少拼写错误，这样的软件网上有很多。

　　即使有了这些列表和帮助软件，关键词搜索还是有局限的。举例来说，找到描绘一幅图片的灯光使用技巧和阴影的方向的词语是困难的，尽管有些图片公司确实使用了这些技巧作为关键词。使用关于色彩、形状和情感（风气）的关键词在理论上是个好主意，但是实际上还是会呈现多样的结果。底限是您可能必须要去搜索不止一次（或是搜索不止一个图片公司）从而找到特定的图片。

4.2　使用许可和使用限制

　　对于在创意作品中使用存储图片的误解很多。合成图形经常是有关从事再创造的艺术作品，因此应当适当花费一些时间在这个主题上。法律可能不是很容易理解，因此，我们强烈建议在您没有百分百确信做出决定之前向一位专长于版权法的律师咨询。如果您打算卖掉或发表您的合成图像，这是非常正确的。

　　艺术作品是从属于"知识产权"这一项的，版权法对知识产权的管理会因国家的不同而不同。美国政府于 1989 年成为承认和支持伯尔尼公约的国际成员之一。这个公约声明（总述）艺术作品从诞生之时起，不管版权说明是否出现在作品上还是附带在作品里，都自然而然拥有版权。

再创造作品和互联网

　　更多关于知识产权的法律，可以从网络上搜索 1886 年伯尔尼公约，它制定了版权法的主要原则。伯尔尼联盟是签署了版权法主要协议的一些国家的联盟，其中包括美国。在美国，基于世界知识产权组织发展而来的数字千年版权法于 1998 年颁布，它主要处理有关电子知识的产权。您也许也想查看由美国媒体摄影师学会最新出版的摄影专业商业行为一书，从中去了解额外的信息和对版权和相关主题的建议。

　　数字摄影同样也是这样。版权从您用照相机拍摄下图片来的时候就存在了并被法律认可。为了促进这个过程，一些相机生产厂商，比如尼康和佳能，甚至生产了具有可以在您拍摄数码照片的同时盖印版权功能的数码相机。这需要被称为可交换图片文件（EXIF）数据的元数据技术的帮助。

由 Adobe 公司设计的、可用于一系列创意的应用程序的叫做可扩展元数据平台（XMP）技术，同样也用于 EXIF 数据。它不仅被植入于像 Brighe 和 Photoshop CS4 的软件，同时一些第三方软件也加入了这项技术。举例来说，使用 Photoshop 的文件信息面板（选择文件 > 文件信息），您可以使用全部的 EXIF 数据和其他元数据（见图 4.3）。

图 4.3
可交换图片文件（EXIF）数据对话框

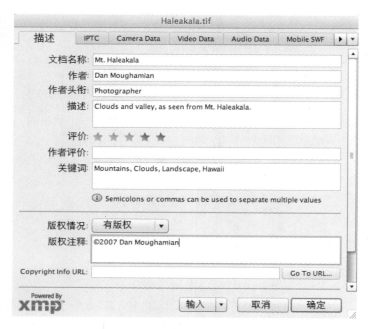

版权控制。此外，版权所有者拥有对图片如何被使用的控制权。至于图片公司，这个控制显示为可被接受的使用权限的使用许可。这些许可会因图片来源的不同而不同，因此在您下载和使用图片之前理解图片公司使用许可证上的条款是很重要的。对于具有商业用途的图片来说是尤其必要。

获得使用权限的方法就是您在某些应用上与版权所有者达成共识并支付报酬或费用。报酬可以是金钱方面的。或者也许是简单的信用，又或是在您的作品中引证。使用权可以受到时间的限制和媒介物复制的数量的约束，甚至是出版物类型的约束。在某些情况下，使用权也许会限制图片或是再创作作品的内容。在极大程度上，授权图片被附加使用权限，以便它们被用于大多数的用途和被更多人使用。

底线。在图片公司网站上，图片的使用许可会有所差异。对于每一个您打算使用的图片，需要仔细浏览使用许可和使用条款。记下每一个限制。记住购买使用许可和拥有一张图片是不同的！您可以购买图片的使用许可并在某个特定情况下使用，不需要任何所有权的声明和拥有实际的版权。

版权所有者可能是摄影师或图片公司，在图片成为公众域一部分或版权被另外的个人或机构购买之前，版权所有者享有图片的最终使用权。

支付方法。有两种普遍的对摄影作品的支付方法，即按次付费使用和公共许可。使用第一种方法，

图片价格按如何使用而定，也就是受众的数量而定。受众很小的地方，例如小城市的当地报纸和流量很小的网站，这一支付方法更合适。

另外一种按次付费使用的方式是支付版税。就是图片首次亮相后每一次展示支付一定的报酬。举个例子，摄影师把图片卖给一家杂志，可以以杂志的发行量（照片重复印刷的次数统计）以及是否会使用这张图片作为封面或是广告图片等这些重要因素来定价。如果封面图片或特色文章图片只在一期杂志中出现一次，通常会被要求支付固定的费用，因为事先已经知道大概会重复印刷多少次。

但是在广告中使用图片，情况就更复杂一点，因为一开始并不清楚图片会使用多少次（会在多少期杂志中出现，每一期有几个广告）。这种情况下，要保证出版商无需支付不必要的版税，而每一次在杂志中使用图片都会给摄影师相应报酬。通常每月或每季会根据该段时间内使用图片的次数支付摄影师版税。

公共许可是一次性支付模式，经常被宣称为无需支付版税。但这并不代表图片可以免费使用，而是表示一旦为图片支付费用，就可以在许可证限度内自由使用。这一限度是指一个特定作品或项目中使用图片的次数。在额外的项目中使用需要额外许可证。一次性付清并不自动表示该图片可以在不同作品中不断重复使用。

iSTOCK 第三种支付方式是订购模式，它被一些更受欢迎的使用。您不用每使用一张图片付一次钱，您可以在一定时期内（3 个月、6 个月或 12 个月）每天购买特定数量的额度（有时称之为点数）。例如，您可以花 900 美元订购 3 个月的使用权，每天可以使用 30 个点。中等清晰度和高清的图片大约每个要花费 5 ～ 15 个点，您可以自己计算一下 900 美元能买多少张图片。

很多订购网站可以让您使用一定数量的充值额度。如果您觉得可行，可以花 40 美元买 30 个点数（可以在 12 个月的期限内任意时间使用），当然也还要取决于图片公司以及其可能提供的促销项目，见图 4.4。

图 4.4
选择充值卡模式可以在一段时间内购买存储图片，节省成本

要记住，在订购定价时也需要许可证。如果使用无限制许可证，每张图片可能要额外支付相当于50～100个点数。所以，进行订购时您要仔细打算怎么分配和使用这些图片，估计一下您即将进行的项目需要多少张图片。通常，如果您正在进行的合成和媒体项目不是很多，不需要大量的授权图片，最可取的支付方法就是即买即付。

4.2.1 免费网站与公平使用

最近几年，一系列自由许可的选择变得可行，这让艺术家有了更多自由，可以选择他们的产品如何被人使用。

共同创造。非盈利组织共同创造了一个非常流行的免费使用模式，共同创造为不同的使用方式创建了多种许可证，对分享照片的流行网站和为网站提供图片的人来说是一大福祉。例如，在 Yahoo 旗下的 Flickr.com 网站上，摄影师为图片发行和保护从几种许可证中进行选择，也给了购买图片使用权的买方更多选择。

而盈利模式中，版权持有者可能会限制免费使用图片的权利，这意味着虽然您已经付费，仍需注意您所购买图片的使用范畴。

公平使用。公平使用是一个复杂的话题，现在围绕公平使用也进行着激烈辩论。公平使用的核心是，可以不支付版权费而自由使用自己找到的图片或作品，进行加工创造出自己的作品。根据美国版权法，公平使用仅限于"以评论、批评、新闻报道、学术报告为目的"使用作品的一部分。

公平使用可以有多种解释，但是我们建议您在下列情况下尽量避免使用图片。如果不确定什么是公平使用一个特定图片，同版权所有者联系，了解清楚。即使您看到其他艺术家使用了同样的图片或概念，也不要自作主张，以为能受到法律保护。

公众域（Public domain）。还有一种获得图片的方法，就是使用已经在公众领域中广泛应用的图片。根据美国1998年颁布的版权期限延长法案，如果1923年1月1日之前出现或发行的作品的所有者版权没有延期，这些作品就属于公共领域。版权所有者也可能选择在版权到期之前将作品放到公众领域。虽然这并不普遍。

很多老电影以及美国宇航局之类组织的"公共服务"视频也属于公共领域。这表明您可以从公共领域电影中截下一个屏幕并当作剧照来做您的合成素材。

与共同创造提供的自由使用许可不同，公共领域不限制对图片的使用和再加工，任何人都可以将图片用于各种媒体。这些图片已近乎于没有版权所有者，所以使用完全没有限制。再强调一次，不要自作主张使用您认为的公共领域里的照片。在为制作合成图像或其他用途再加工之前，确认您考虑使用的图片是属于公共领域的。

免费授权图片？ 很多网站声称提供免费授权图片，没有使用限制。虽然这听起来不错，但作品的质量可能比不上图片公司网站的作品，也没有那么多选择。但是，如果您要测试新想法或者只是需要一个占位符图片，就可以使用这些网站。免费网站还有一个缺点就是，它们没有强大的关键字功能，另外，它们不能确保网站上一些图片的版权和使用条款的合法性。

　　而在其他情况下，如果免费存储网站提供的东西太诱人显得不可信，很可能就是假的。如果有疑问，请使用知名的图片代理公司，这样您才能确定版权条款以及版权持有人。

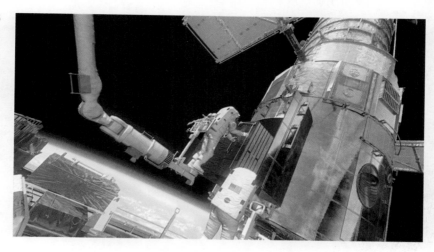

图 4.5
美国宇航局提供的图片和电影，属于公共领域的一部分。在大多数情况下只要您承认其来源。这是高清哈勃空间望远镜视频中截出的画面

4.2.2　可用图片类型

　　之前已经提过，很多图片代理网站除了提供照片外，还提供插图和电脑生成的图片。有些网站甚至还提供高清电影片断或截图。创造有无限可能。例如，您可以从 1920 年的电影中截出一个画面，为历史角色或著名演员加上现代背景。

　　您还可能要使用到插图。您可以用它们做设计向导、概念草图甚至是合成图像中的艺术元素。另外，可以获得很多 3D 模型来作为合成图像项目的基础。Photoshop CS4 增强版添加了新的 3D 功能，使您不仅可以为 2D 场景和 3D 模型配光配色，甚至可以直接在模型上画画。

5 捕捉场景和对象

这一章关注合成图像中的照片元素。使用合适的照相技术，您可以为使用 Camera Raw 和 Photoshop CS4 过程打下坚实基础。这两个过程此书后面会涉及。我们一直强调，虽然可以用 Photoshop 解决很多问题，但修改源材料时，如果脑中有最后合成的印象，这些问题其实可以避免。最终可以提高项目质量，节省宝贵时间。

有些照片在拍摄时，拍摄者脑中并没有合成图像。而有时候您可能需要使用这些照片。这样也没关系，很正常。重要的是您要提前知道您需要什么样的照片。最好事先计划一下，如果可能提前获取素材。

为合成图像拍摄主题时要注意几个事项，包括光的方向和质量、焦距、颜色和相机噪点等。下面让我们来看看这些概念如何应用于合成图像。

5.1 光的使用

看照片的人首先注意到的事情就是光是否和谐统一。杂志中看到的光鲜亮丽的照片都有空气般的质感，拍摄这些照片时通常都用柔光箱、反光板和闪光灯进行过加亮处理。就是在前景中使用补充闪光，在背景中使用自然光。这都可以吸引人们注意到二者之间的对比，尤其是使用冷暖不同色调的时候。如果您想让主体同环境区分开，这无疑是您的不二选择。

融合多个图像时，光线很难控制，因为很多小细节会告诉观众有什么东西不对劲。罪魁祸首通常包括光源的方向、光的散播、镜头外对象的反射，以及冷暖色调。

5.1.1 柔光

柔光会让照片中的对象或景色变得柔和，让其中的人"容光焕发"。不管是因为周围环境（日出时掩映在迷雾中）还是在工作室里打上发散光和平光，柔光产生的光影界限模糊、过渡自然。而产生这一效果的过程是光从多个表面发散，向多个方向折射，照到影子区域。最终效果就是对象周围不会有明显光影反差。

柔光还可以减少结构的影响，进而会影响人们对图像深度的感知，增加饱和度。如果照片拍得好，阴天和透光罩板可以为照片增添柔软效果和丰富色彩。估略一下光源相对对象的大小以及二者之间的距离，您可以预测图像会"有多软"。光源越大，离对象越近，照片看上去就更柔软（见图 5.1）。

图 5.1
左边的照片与右边的照片表达的是截然不同的情感。从侧面直接把光打到对象上这种技术会让对象线条明晰，而不会有柔软光感

人类视觉感知

很多心理学家都相信，人类把光当成理解世界的第一媒介。这意味着做合成图像的工作将充满挑战。在这本书中寻找销售图像的提示，销售是建立在视觉感知以及视觉偏见的基础上的。了解了观众如何感知，就可以操控他们对您的图像的印象。

这本书集中谈到感知的两大要素：角度和光，在这两个要素中颜色都扮演了重要角色。但是照片不同部分之间的空间联系，也就是合成，是照片看上去真实可信的主要原因。观众和作品之间的感情共鸣可以超越其他所有因素，而观众与图像中主体有情感上的联系时更是如此。虽然这本书中摄影这部分的重点是角度、光影、颜色和合成的技巧，时刻记住观众对您选定的主体的情感反应也很重要。

光影不协调是评估一个合成照片时遇到的最常见的问题。合成艺术家很容易忽略光影细节，而这可能会对观众的感知产生意想不到的影响。幸运的是，正确的照相技术和 Photoshop 技术可以让您避免这一问题。精心计划与数字加工可以为您省时省力，并创造出惊人的效果。例如，光影小技巧在深度和质地上扮演重要角色（见图 5.2）。在阴影位置和对比方面做一些小改变可以突出主体，甚至让主体看起来完全脱离背景。

图 5.2
光影小提示对人类感知有
强烈影响。右图中的南瓜
看上去比左图稍远，就是
因为光线对比度低

　　角度调节起来稍微有点困难，因为拍摄好一个主体或一个场景后，您能做的只有那么多。如果处理不当，角度可能会影响图片效果，让观众在潜意识里觉得有什么东西"不太对劲"。大多数观众不会立即挑出角度的毛病，但几乎所有人都会感觉有问题。要解决这一问题，就要学习一些小技巧。但您也可以利用角度，在图像中营造不和谐的氛围，或者在您有特定信息要传达时，让观众注意到他们通常不会注意到的东西。

5.1.2　强光

　　强光通常产生柔光相反的效果。最显著的特征就是强光照射下，对象轮廓分明，表面的小细节（质地）都可以看到。强光下阴影区域更黑，界线更分明，从而增加图像对比度。阴影边界更加清晰，会让观众对色深和浮雕的效果感觉更为清晰。因为大脑会自动对阴影的长度进行测量。

　　强光还有一个特点就是光线更加平行，这会减小阴影边界模糊光区。向一面墙打开手电筒玩手影，会发现手离墙越近，边界线越清晰。而手离灯越近，边界越模糊。假设照相机和背景表面静止不动，对象离打上阴影的表面越近，光（不管什么类型）离对象越近，阴影边界就越清晰。

　　表达情感或意义时，控制光的质量十分重要。光线越柔和，感情越优雅沉静；相反，表达的情绪通常更尖锐，甚至让人震惊，从图 5.1 中可以感受到这种情绪。所以，先考虑您想要表达的情感，再考虑什么样的光可以诠释这种情感。

图 5.3
假定阴影面和光源之间距
离固定，对象离光源越近，
影子边界越模糊

不要害怕尝试，为搭配其他图片拍摄照片时，第一次进行修改就可以找到合适的光感的机率很小。

5.1.3 映像

为了区分倒影和高光区（为了我们的方便），我们称映像为在一些表面上看到的虚拟图像，例如铬轮毂盖或窗玻璃。高光区，是一个表面上相对较亮的区域，不对特定图像进行修改。这两个定义不能应用于所有情况，但这本书中可以暂时这么定义。

源图像中的映像可能很难处理，观众可能通过映像知道主体周围的环境，而您并不想要他们知道。如果您试过拍摄反光对象而不把周围环境（见图 5.4）取进景中，就会知道这一类拍摄十分具有挑战性。

图 5.4
拍摄反光表面时不把背景
取进景中是一大挑战

在合成照片中使用玻璃窗很常见。完成一些概念要使用玻璃窗上的映像。同时，玻璃上的其他映像只会分散人们的注意力。这时候如果窗户结构和取景对照片完整性很重要的话，就需要把原始映像移出来放到其他地方，可以是同一个窗户（另找一天在同一时间拍摄），也可以是取自完全不相关材料，或是用 Photoshop 合成的全新映像。重置映像时，您面临的挑战是用哪种角度拍摄重置背景。

考虑一下两种截然不同的情况：使用玻璃窗周围的真实环境或使用全新的环境。在第一种情况下，可以选择单独拍摄映像，这样就可以增加玻璃窗另一边的对象细节，甚至可以不拍摄可能遮盖或影响到主体的环境。而如果单独拍摄环境，选择细节和放置主体时就更轻松（见图 5.5）。

图 5.5
反光环境中单独拍摄主体
和环境，在最后合成图像
中，您可以自由选择如何
放置主体

　　现在要做的就是拍摄环境，把选好的图像融合到您的图像中。拍好后，沿纵轴旋转图像，达到理想的角度（见图 5.6）。

图 5.6
最终图像，环境照片垂直
翻转

　　放置玻璃窗映像的第 2 个选择就是拍摄完全不同的环境。规则基本类似：调解好角度和光线，倒转图片，然后并入一张图片。根据最终图像，您可以灵活选择光影。记住，映像的影子与真实对象影子相反，是从左到右，光线也一样，是从前到后。

5.1.4 高光区

注意光线，就要注意图像中存在的或需要放到图像中的高光区。高光性质可以是反射，也可以是漫反射，这要取决于光源和对象表面特征。这里，方向也很重要，同样不能忽略高光区的大小和特质。漫反射的高光区是图像中较柔合、较亮的区域，表明对象表面粗糙。反射的高光区面积较小边缘明显，很容易过度感光。反射度高的表面边缘和小曲线经常会产生这种反射高光区。

如果处理不当，反射高光区的细节很难保留（见图 5.7）。拍摄水面时经常出现这种情况，水波会产生很多反射高光区。另外一种普遍情况是在强烈阳光下在城市进行拍摄，高楼以及远处建筑两面经常能看到反射高光区。修饰图像和合成图像时可能要使用到荧光灯，所以我们使用 Camera Raw 中的恢复滑块以保证反射高光区和细节同时得到保留。

图 5.7
左边的图像是反射高光区的一个例子，右边的图像是漫反射的例子

但是，反射性高光区也有优点。举个例子，您可以使用反射性高光区吸引观众的注意力，让他们注意到特定的对象。动画片中出现的阳光透过云隙的效果就是反射性高光的一种，即在相机镜头产生的反射。镜头不同部分反射的光从不同表面不完全弹出，在传感器上产生重复的格局。拍摄时很难再现星光透过缝隙，Photosho 提供的镜头光晕滤镜（见图 5.8）可以模拟不同类型的镜头产生的星光透过缝隙效果。

图 5.8
可以使用镜头光晕滤镜在相机内直接捕捉星光透过缝隙效果

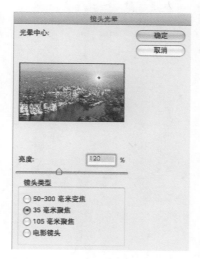

5.1.5　阴影和质地

有光就有影。但阴影不仅仅是图像的黑暗区域。在摄影及合成图像时，完美地表现阴影也是一大挑战。阴影的表现对图像是否成功也很重要。合成两张照片时最具挑战性的工作就是用 Photoshop 调节阴影区域让照片看起来没有人工修改的痕迹，因为阴影会让图片中其他对象、质地和轮廓看起来不真实。

通常情况下，光会决定阴影区域的特点，也会对图像质地产生很大影响。观众通常通过细小的图片细节或相邻区域的明暗对比明亮来感知图像质地。调节光的角度、距离和明暗可以影响观众对图像质地的感知。

注意：

第 10 章中会谈到，在没有合适照片材料时，如何用 Photoshop 创造阴影。

图 5.9 显示的是同一场景在阴影下和不同光照中的不同效果。注意，前景和背景中柱子的区别以及 3 面墙区的区别（也就是前景、中景和背景中）我们会在后面章节使用类似的柱子作为创造超现实前景的基础，这个超现实前景可以用来作为测试 3D 游戏或其他设计目的的概念。

图 5.9
光照会对质地的感知产生很大影响。这张照片显示类似的质地会产生不同的效果，取决于环境是黑暗的阴影，温暖的阳光，还是较明亮的阴影区域

　　制作合成图像时考虑一下光照会如何影响阴影。正午的阳光产生的阴影更浓，对比度更大，稍带蓝色。而接近日落时，阴影区域会呈暖色调，而明区和暗区的对比度减小（见图 5.10）。

下午时的影子　　　　　　　　　　　　　　　　　　傍晚时候的影子

图 5.10
一天不同时段，合成图像
中阴影区域效果不一样

　　阴影也可以提供场景中光源的距离和方向的信息，因此很多合成艺术家有时会使用 Photoshop 在主体后面投上阴影，这样会给观众视觉暗示。另外，如果您不够仔细，观众会发现阴影投得不对（或阴影过大或过小），重要的是找到光源的准确方向和大致高度。想象图像中有一个环围绕整个场景，就可以很快想到光源位置（在环上）。

　　使用类似的视觉化方法以及标准摄影工具，就有可能控制图像中阴影的效果。光源方向和大致高度确定之后，移动光源就可以控制阴影棱角清晰还是模糊（之前已经提过）。光的漫反射也会产生不同效果，所以在达到理想效果之前要不断实验。

　　创造阴影。还有一个问题就是在拍摄背景时没有阴影的情况下，为图像主体创造阴影。在 Photosho 中可以用很多方法创造阴影，但是有两种技术最为常用。第 1 种是使用阴影图层模式，第 2 种是使用复制主体图层，根据需要调节阴影形状和融合模式。然后使用转换指令和移动工具调节阴影位置。

5.2　边缘对比度

　　事实上，您拍摄的几乎所有东西都有边缘。首先我们考虑一下高对比度区域和低对比度区域。大多数情况下，制作蒙版或进行选择时高对比边缘更可取，因为可见度更高。低对比度边缘有时很难清晰辨认，很难准确选择。图 5.11 显示的是在两种不同背景下拍摄的同一对象，一个背景对比度高，另一个对比度低。

5.2.1　不透明边缘

拍摄不透明对象以切割成几部分进行合成时，清晰的边缘很重要。正如之前所说，边缘越模糊，正确选择和建蒙版会耗费更多时间。一般来说，通过不同光和颜色的结合，可以达到很好的边缘对比效果。在工作室和自己可以操纵的环境下，很容易做到不同光和颜色的结合。举个例子，把闪光灯投向对比鲜明的背景颜色会让大多数对象与主体之间形成强烈对比。

而实地拍摄时（环境不由自己控制），可能要尝试相机的不同位置以达到好的效果。有时候移动相机位置可能增强边缘对比，因为主体的光照效果会不同，或者因为主体会从背景中（见图 5.12）凸显出来。但是为了更好地利用这一技术，最好不要在正午拍摄，因为移动相机位置不会对光的质量产生影响。还可以在工作室中使用分开的光源增加边缘对比度，就是在主体前后 45° 处分别放置两个闪光灯。有时称之为轮廓光。

图 5.12
结合光照和颜色效果可以
增加边缘对比度

5.2.2　透明边缘

　　像酒杯和腈纶雕塑这样的对象会带来独特的挑战，不仅因为这些对象是透明的，还因为它们的边缘变形。弯曲对象边界界定是一个普遍问题，因为这些边缘可以融入任何背景中。教您一招清晰确定界限：小黑纸片，用图钉或粘土固定住（见图 5.13）。这样拍摄时边缘会更清晰，从而使建蒙版过程也更容易进行。

图 5.13
在透明对象两边设置对比
颜色，对确定边界，选择
边界有很大帮助

　　为了使边缘清晰，在对象边缘放置一张薄纸作为对比。制作图片时要建蒙版遮盖纸片或直接剪切掉，但这张薄纸会让对象边缘清晰。使用厚重的建筑用纸、烟斗通条，或类似材料，您可以更好地处理复杂曲线，例如酒杯的曲线。可以根据对象的曲线把纸或烟斗通条折弯。

5.3　距离因素

　　引导观众对距离的感知（基本上由场景中对象相对大小决定）是影响合成照片成败的又一变量。但是仅仅改变一个对象的大小是不够的。角度和空气因素也很重要。这些要素我们每天都能见到，所以大脑能自动感知重要的视觉暗示。

　　饱和度和距离之间联系这一照片特征经常被人忽略。传统媒体艺术家表现距离时，尤其是风景画距离时，经常利用这一特点。观众和对象间距离越大，他们之间有光透过的大气就越多。主体和场景

饱和度越小，图片颜色更浅。很多时候，对象（比如山脉）离相机很远的情况下，能看到微弱的蓝色光晕（见图 5.14），这就是所谓的空间透视。

图 5.14
相机离对象越远，颜色越不饱和，看上去越浅，好像蒙着一层薄雾

5.4　透视

　　透视是否准确对于合成图像的成败来说至关重要。场景中的不同部分看起来要像是在同一地点拍摄的。根据场景调整对象大小是不够的，在 Photoshop 中不是总能完美地控制透视。当然，如果没影点，可以调整镜头、变形工具和 3D 能力以让您模仿透视效果，但这些有时候都不够。

　　控制透视最好的方法就是拍摄时一次性达到效果。这要求摄影师对场景和对象在最后图像中的位置有一定了解。但是，提前控制合成要素的透视会有很大帮助。

　　图 5.15 所示是一个例子，在对象相对比例不变，也就是对象在图像中所占面积不变的情况下，使用不同焦距可以改变透视。

　　注意，场景没有变化，但是相机离场景越来越近，焦距角度越来越大以保持照片大小。虽然对象真实大小没有变大，但是我们对它的感知发生了变化，这会影响合成照片中对象嵌入方式。这一效果有很多用途，可以让对象看上去不合比例，或者看上去很遥远。您可以通过影响观众的感知来让他们感觉照片是真实的。

　　特定对象的透视取决于合成图片本身的主题以及受众。小孩与成人的感受不会相同，原因很简单：小孩没那么高。但是如果小孩和大人都躺在地上，透视就完全相同了。所以，主题是故事内容，透视则是卖点。参考场景注解，考虑观众的相对位置以及其他可能影响感知的观众特点，比如高度。

图 5.15
离对象越来越远，可以使用
较长焦距，使对象在画面相
对大小不变，因为画面会被
特写，但是透视更宽

推远镜头，38mm　　　　　　　　拉近镜头，31mm

5.5　合成与选择聚焦

　　一旦确定您想要使用的角度，您可以用各种相机技术把受众注意力集中到场景中特定区域。最常用的方法是成分平衡（也就是三分法）和控制景深（由相机光圈设置控制），这两种方法可以让观众扫视整个场景后找到焦点。

5.5.1　图像的平衡性

　　分解图像经常讨论到也很流行的一个方法是三分法，把图像分成（在心里）九等份（也就是，三行三列）。很可能您对这个概念已经很熟悉，如果需要温习图像合成基础网上也有很多书和免费文章。

　　重要的一点就是，创建场景和合成图像中其他成分时，要牢记合成图像的平衡性。

　　视觉网格。您在拍摄美丽的日落，云彩繁复变换时，如果除此之外没有其他风景（地面上），则不要把照片分成两份，一半拍天，一半拍地（用地平线做分界线）。还有一个重要的技术，把照片中重要的东西放到把照片分成九等份的网格线交界点。现实中也可以用相交线把观众注意力吸引到相交线的终点。

　　聚焦控制。还有一个常用技术可以吸引观众注意某一特定区域。人眼通常会注意到照片中的焦点区域（细节比其他部分多）。通过照片光圈调节装置，设置图像景深，可以控制聚焦。如果不熟悉光圈，

在这里提一句：光圈是指使光通过到达胶片或数码传感器的开口（在镜头里）半径。开口越大，达到传感器的光越多，相机内焦点细节就会越模糊。

注释：

很多数码单反照相机制造商为高端照相机提供了可选择的焦点屏幕，内置有三分网格线，可以看到分界线，以便更准确地决定对象位置。

很多专业摄影师拍摄时使用全手动模式来控制曝光量从而控制聚焦。但是，如果您不能或者还没有准备好用全手动模式拍摄，可以使用光圈优先模式，然后使用数码单反照相机景深预览。这个方法只要求您控制光圈，在拍摄之前就可以看见场景中焦点位置。不管您使用何种相机曝光模式，数码单反相机景深预览都可以让您在拍摄之前找到从焦点到模糊的最好过渡。对于远景照尤其如此（见图5.16）。

图 5.16
使用数码单反照相机光圈可以聚焦控制，在图像中明锐区域和模糊区域之间设置过渡点，用景深预览可以在拍摄前通过镜头看到最后成像的明锐度

过犹不及。大多数时候，严谨的摄影师都会想尽办法创造明锐图像。但是有时候可以不把对象设置成焦点，这样可以简化对象在场景中布局，无需太多修饰，对象就能与场景中其他元素自然融合。如果因为时间限制或其他原因只能进行修饰，Photoshop 有一个特色功能，叫做模糊镜头，模糊镜头

可以用图层蒙版或 alpha 通道控制合成图像焦点。

　　颜色考虑。还有很多有创意的技术可以吸引观众注意到图像的特定区域，如使用明亮色彩。在图像一小部分区域使用相对明亮的黄色或红色可以很快吸引观众的注意力。从图 5.17 中可以看出，在一小部分使用亮色可以吸引注意力，也不会影响场景其他部分效果。在狂欢节最后一天的拍摄公司大堂，如果把面具和花环都拍进去，就很可能让其他东西暗淡失色，因为很多大堂都使用素色，如白色、米色或浅灰色。实际在这种情况下，白色和饱和的红色或紫色一样引人注目，因为白色在一片素色中很突出。

图 5.17
饱和色区域会在素色环境吸引观众注意。同样，一小块白色会在一片"色彩海洋"中吸引注意

注释：

　　虽然镜头模糊也能产生很好的效果，却不能代替数码单反相机和专业镜头拍摄出的模糊效果（有时被称为散景）。正因如此，处理重要的场景和主体时，要求拍摄时进行选择性模糊处理，而不是用 Photoshop 制作。

注释：

　　不同文化区域的人，眼睛扫描物体的模式也有差别，这取决于从小的阅读方式。有些亚洲人从右往左读，甚至从下往上读。这些不同会影响人眼对合成照片中视觉信息的扫描。所以，再次提醒您，制作合成图像时要了解您的受众。

5.5.2 移轴镜头

关于景深还要提到一点：使用移轴镜头（见图5.18）。标准镜头有一个焦平面与胶片和传感器平面平行。使用移轴镜头可以旋转镜头元素，以改变焦平面，弥补对象和镜头之间距离不同的不足。移轴镜头通常在建筑拍摄中使用，因为建筑物通常都会呈现梯形失真。

图 5.18
尼康 nikkor PC-e24mm 镜头

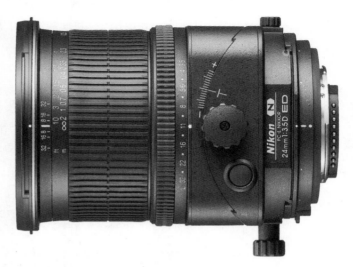

改变镜头和图像平面之间角度不仅会调节焦平面，也会调节外观角度。从远处拍摄高楼时，高楼上部渐渐汇聚到一点，直至淡出视线。艺术家经常处理角度，熟悉这一端点，会把这一点向上延长，使沿着倾斜角的线呈平行趋势，效果就是建筑物看起来符合我们预期：笔直挺立，高耸入云。

使用镜头校正滤光片中垂直角度渐变也可以达到同样的效果（见图5.19），但不同的是，使用移轴镜头后无需裁减图像（用镜头校正滤光片做出较大改变时会产生大片透明区域，需要进行裁减）。

图 5.19
这张图像显示为什么使用角度校正镜头（如果在预算之内的话）。使用镜头校正过滤器或其他数码工具默认预设角度校正，要达到笔直的效果，需要裁减部分图像

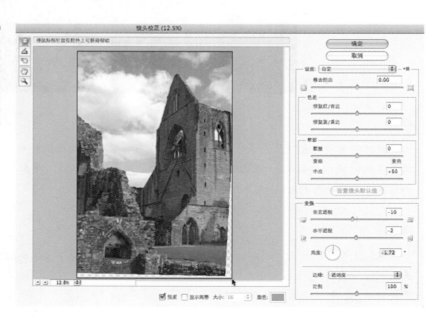

Lensbaby 镜头

移轴镜头很贵，尼康专业单反相机和数码单反照相机系列的 3 个光电管脉冲源镜头每个价格大大超出 1500 美元。镜头中使用的机械配件和光学仪器很难设计和生产，因此价格就会很高，只有真正热爱摄影的业余摄影师和专业摄影师才舍得付这个价钱，但不花大价钱也可以调解焦平面。

几年前，Craig Strong 创造出一种全新的现代摄影方法。时光倒转 100 年。他发明了一种风箱风格的镜头——Lensbaby。他的想法很简单：把镜头放到软管中，装进现代的数码单反相机，就能得到真正的手动镜头（见图 5.20）。

图 5.20
Lensbaby 物美价廉，是可以代替标准移轴镜头的手动工具

聚焦和焦平面都可以手动控制，弯曲镜头，在镜头前拉伸，就能达到理想效果。虽然传统镜头要求聚焦区在图像中心，但使用 Lensbaby 镜头可以把聚焦区放在您想要的任一区域，产生很有创意的效果。手动移动和替换镜头前的光圈板可以代替光圈。

虽然这些镜头不是真正的移轴镜头配件，也不能用于关键建筑作品，但这些镜头富有创意，令人惊叹。合成时习惯使用这些镜头却要花些时间，因为在与其他图像匹配时很有挑战。但是，有了这一工具，您可以创造出独特的角度和效果。

5.6　数码噪点

有经验的摄影师都知道，噪点是很难避免的。处理合成照片中噪点所花费的时间取决于您使用哪种类型的相机，以及哪种类型的图片，可能只要几分钟，也可能每张照片都需要几分钟。至于光照质量、景深和其他照片特点，可以在 Photoshop 中处理。

　　如果有疑问，避免噪点。 虽然现在有很多技术可以消除噪点，最好多方法就是避免噪点。源文件中噪点越少，最后合成图片就会越干净。

　　相机噪点处理最新产品（如高端单反相机尼康 D3）（见图 5.21）中的噪点处理装置可以节省很多时间。仅仅几年之前，连最好的数码单反相机在设置达到 ISO400 这样的低水平时，都会产生明显噪点，影响效果。如今，虽然大多数消费级相机在设置高于 ISO400 时还会产生噪点。高端的数码单反相机，尤其是佳能和尼康的相机在正常光照条件下设置在 ISO1600 水平时，不会产生一丝噪点。拍摄黑暗场景时仍有亮点（单色噪点），但质地更均匀，更容易控制。可以使用 Photoshop 中"杂色控制"工具进行控制。

图 5.21
尼康 D3 数码单反相机高
设置控制噪点性能优越，
可以助您一臂之力

　　最新的专业数码单反相机相对较贵，但拍摄的图片更干净，几乎没有噪点。做这样的投资值不值得要取决于您自己，你要考虑想买的相机类型。预算和其他因素。权衡取舍其实都是时间。买一台性能良好的相机可能贵了点，但用老式相机就得多花时间用 Phtoshop 减少噪点，除非您拍摄的场景光照很强，ISO 设置很低。

　　处理好光照。 假设您手上有台最新款的数码单反相机，在图像中要避免噪点问题的最好方法就是：用好光。进行户外拍摄时，在旅行设备中放上几个带夹子的立灯，可折叠的泛光灯和闪光灯，这些东西都不贵，可以折叠成紧凑型，它们在实地拍摄时是无价之宝。您会发现反射远处阳光到对象黑暗或阴影区域，相机可以准确地捕捉到细节。

　　制作图像前减少噪点最后一招是，如果相机和光照达不到效果，调节对象本身的颜色。这可以避免暗色对象，为给您省不少时间。咖啡色和深蓝色会造成大量噪点，所以计划时要考虑主体的颜色。

如果您必须拍摄暗色对象，当务之急就是仔细计划怎么给对象打光。您可能已经知道，很多拍摄元素都是相互联系的，在拍摄过程中彼此影响。

分类处理。如果您已经采取措施避免相机噪点，但图片中还有噪点需要处理。可以用 Photoshop 一系列内置和第三方工具进行处理。

处理源像中噪点第一步就是使用 Camera Raw 细节栏减少噪点指令。Photoshop 中噪点减少滤镜（滤镜〉杂色〉减少杂色）可以减少有光图像中噪点数量，效果很好。但是，经过这一工序后，我们优先选择第三方工具 Noiseware。

注释：

记住，几乎所有的减小噪点工具或插件（不管开发人是谁）在应用时会弱化图片细节。

5.7 色彩考虑

调节源图像时还有一个关键因素，就是从一开始就使用和谐的色彩。用 Photoshop 制作源图像时，色彩转换和大片色彩转移越少越好。不仅可以节省时间，还可以在无数次编辑中尽量保持图像数据稳定性。

为了使编辑顺利进行，需要记住几大要素，包括图片的最终效果，主体和周围风景（如果有的话）颜色，拍摄当时当地的光线颜色。在户外拍摄尤其要考虑光的颜色（或光的温度），因为在户外自己不能完全控制光照。

情绪变化。计划摄影环节要时刻记住我们讨论过的问题。如果想要合成照片看上去温暖飘逸，在强烈阳光下拍摄场景或对象不会产生这种效果。根据季节和拍摄地点决定黄金时间，稍微早点到。在"最佳时间"之前之后拍摄几张照片，获取不同色调的作品，从稍冷色调到日落和日出时非常温暖的颜色。

注释：

"黄金时间"指的是清晨或太阳快下山的时段。太阳低垂在空中，阳光温暖，柔光四溢。

RGB 工作区与文件

讨论到处理源图像中颜色就不得不涉及不同的光区选择。如果自己进行所有拍摄工作和 Photoshop 制作，处理图像颜色（也就是在剪辑过程中，管理颜色配置文件和 RGB 工作区）简单易行。但是如果图像来源不同或工作小组进行编辑工作，管理颜色文件可能会有点棘手。在工作早期就要考虑使用哪个 RGB 工作区，在进行 Photoshop 编辑之前把所有东西都放进这个工作区内（能在源图像变更程序中进行最好不过）。关键是与组员进行交流沟通，把色彩转换和设置的工作交给一个人去做比较好。他可以在每个人的 Mac 电脑上或 PC 机上进行操作。

在封闭工作流程中，您需要单独在项目中进行取材和编辑工作。如果图像不需要使用四色印刷，则 ProPhoto RGB 提供最大的颜色空间，编辑时出现色块的可能性不复存在。

如果图像最终需要转换成四色，或者图像来源不同，使用 Adobe RGB 要比 Prophoto RGB 更安全。即使只有一两个源文件四色出现问题，通常最好是把这两个四色图像转成三原色，然后使用 Adobe RGB 工作流程，比用四色色阶中数量极少的颜色效果好。

与此类似，如果您想保证您的主体打的是特定颜色的光（或中间色调的光），以便日后进行数码操作，最好在工作室拍摄照片。这样您就可以使用温度表盘和温度凝胶以及其他色彩操纵工具精确控制光的"流动"和颜色。

染色。主体和场景颜色可能在很大程度上决定最后图像需要进行多少后期制作。在此强调，虽然用 Camera Raw 调节颜色很容易，有些情况下用 Camera Raw 还不够。在高大绿色树木旁边拍照，用 Adobe Bridge 看图片时可能会吓一大跳。即使正确使用了白平衡，主体的衣服和皮肤都很有可能会带上一丝绿色。场景中其他对象颜色饱和，很多照片主体都会带上其他对象的颜色，这些对象会在主体上投下阴影。或者因为距离太近，会把颜色反射到主体上。

现实颜色。有时您可能想要超现实合成图像，颜色与现实世界完全不同或是带有在自然中不会出现的颜色。但是即使您想要"疯狂的色彩"，最好也直接拍摄，而不是用 Photoshop 把大白兔变成大红兔。虽然用色相和饱和度工具很容易把橙色篮球变成红色，但如果主体是暗淡的中间色调，就不能这么处理。通常最好是在大白兔身上投上红光，然后直接拍摄。

图 5.22
虽然在 Photoshop 中也可以改变图像颜色特点，但在黄金时间拍摄户外景观可以提高合成图像的质量

5.8 相机位置

第二次拍摄。拍摄源图像时考虑相机的确切位置十分重要。如果您要在同一角度取景不同主体，拍摄多张照片，又没有时间一次性完成，或者您对那天云彩形状不满意，想改天再拍。如果您下次再去，您还会记得相机的确切位置吗？大多数人都不会记得，除非有什么特别难忘的细节，而 99% 的情况下没有这种难忘的细节。

绝对全面。勘查全景地区时知道相机的确切位置很有帮助。有时，最实际的方法就是到拍摄全景照片的地方去一趟，拍下"固定场景"，在周围拍全景照片。您可能想拍摄风景公园或市中心都市风景，但拍摄前要在这些区域内选择 15 ～ 20 处场景看看效果怎么样。在这些场景拍摄一组组全景照不仅耗费时间甚至不可能实现，这取决于您的时间限制或天气情况。

您可以在合适的时间在这 15 ～ 20 个地点各拍一张照片，看看哪一处或哪两处符合您的要求。选好地址后，很明显您要回去拍摄实际全景静照。只有一种方法能让您确定您还在原来的地方，要不就做记号（冒这个险不太可靠，除非永远不下雨，或是这个地点给树上喷漆不犯法），要不就记录下来。

拍摄样片时，详细记下您相对周围对象的位置、相机高度，以及其他能让您回到指定地点的要素。例如，"离停车标志大约 30 英尺，暴雨水沟左侧，相机与眼睛同高"。

虽然您熟悉的都市场景中地点细节比较容易记住，但在自然场景中记住特定的地点几乎是不可能的，除非哪棵树、哪个巨石或其他标志比较特别，您一下就能记住不会与别的地点混淆。您能记住在哪段高速路能看见一整排色彩斑斓的树的吗？能记住公园哪个角落山坡角度正好适合您需要的合成图像吗？

要回到大自然中找地方，使用 GPS 也是一个好方法，不能毫无准备就去，也不用带着记录单独前往。使用全球定位系统，如果一开始没找对地方也不会迷路（尤其是上次去之后已经过了很长时间）。

5.9 设备考虑

虽然给场景打光的正确方式并不唯一，在不同情况下产生最好效果的灯具，背景，反射镜和散射镜也各不相同，但拍摄源图像时记住以下几点。

使用三脚架。这条拍摄规则经常被人忽视，没有三脚架固定相机，无论您是要进行合成还是艺术摄影，效果都不让人满意。当然，可以用 Photoshop 小技巧使图像更明锐，但是照片如果模糊不清，再怎么修改也没用。这时候您只能希望"别那么模糊"。照片拍出来的明锐照片才是最好的。

如果您不喜欢随身带很重的东西，可以使用结实耐用又轻便的三脚架。碳纤维材料一出现，钢制三脚架（又占地方又费力气）几乎就被淘汰了。所以如果您打算自己拍摄照片，又没有高质量三脚架，买一个吧。

旋转头。说道三脚架，在实地拍摄时调节相机角度最有效的就是买台 Arca-Awiss 公司出的"球状头"（见图 5.23）。简单来说，您的相机会得到三脚架内球形对象的支撑，您可以自由旋转相机（三脚架位置不变）。同样，虽然这种设备会稍微贵一点，但您不需要不停地摆弄相机角度，从而节省宝贵时间。对抱负远大的摄影师和狂热的摄影迷来说，这项投资也就值了。

图 5.23
调节三脚架时，做工精良的中央球三脚架头可以节省不少时间

装进去吧。在实地拍摄时，摄影背包经常能救您于危难之时。背包不仅能装下您最喜爱的镜头、相机、快门线以及其他小发明，还可以装进其他重要物品，比如说雨衣（发低烧可就不能拍照片了，在野外不要淋湿了）、指南针、GPS 装置和其他小玩意儿。通常侧兜有足够空间可以放能量食物和一小瓶水。我想说的是背包比在工作室的传统相机盒或派力肯安全箱可以给您更多选择。您还可以把三脚架直接绑到背包侧面或背后。

散射和反射。随时使用的工具需要是可折叠的，便携式散射器——反射器。可以拉开拉链去掉表层反光表面，露出里面的散光材料。便携式散射器—反射器有无数种用途，价格也不贵，所以可以买一个放在手边，需要就带上。

立起来。您可能问您自己"如果我一个人拍照，没人给我拿散射器或反射器怎么办"问得好。答案是：买几个简易轻便的立灯，带夹子，可以支撑散射器或反射器。立灯很小，可以放在车后背箱里，一点都不麻烦。有些摄影师甚至就放在车里，随时可以拿到。

电子闪光灯。如果您觉得拍摄地光照不足（自然光或非自然光），可以多买几个热交插接的闪光灯，带适配器，可以插在立灯上。很多时候，这些闪光可以用相机无线触发。举个例子，您可以把高端的尼康数码单反相机与 SB-800 或 SB-900 结合（见图 5.24），这种移动的闪光系统比普通电池闪光工具包便宜不少。

图 5.24
为场景打光时，用收音机控制，热脚插接的闪光灯比专门的闪光设备便宜很多

组织和评估图像 **6**

为了更有条理地保存您的源图片，并且可在随后通过较少的努力发现它们，您所能做的最重要的事情之一是使用有效的关键字。本章的前面讲述了一些可帮助您提升效率的重要关键字功能以及其他方法（使用 Adobe Bridge CS4）。随后讲述了屏幕上多个图片的管理，这是一个创作合成图像时的常见问题。Photoshop CS4 在这方面提供了全新和重要的功能。

6.1 Bridge工作流程提示

了解 Bridge 提供的与关键字相关的不同工具很重要。每周（如果您在商业摄影棚工作，则此频率可改为每天）都为存入计算机的源照片设定关键字，这样，一旦您需要从各种不同的照片中搜寻出您想用于某一项目的照片时，您就可节省很多时间。

本书主要介绍在 Bridge 和 Photoshop 中经常使用的重要工具和技术，以确保在合成项目中保持有组织的状态。

创作一幅合成作品的过程经常需要使用不同主题和构图的图片。随着您的项目变得越来越复杂，在脚本中找到合适的图片需要耗费大量的时间。为了找到您所需的图片，您可能不得不在一个数量不断增长的图片集中搜寻。幸运的是，Bridge 提供了实用关键字和元数据功能，从而可以帮助您节约时间，并最终更好地完成图片评估工作。

和使用任何 Creative Suite 工作流一样，您可以用不同方式对成像过程进行

管理。关键在于建立一个适用于您（和您的工作组，如果您是其中的一员）的需求的系统，并坚持使用该系统。随着工作的进展，项目也在发展，但是只要团队中的每位成员能就整体制作方法达成一致，并且了解如何利用 Bridge 工具集，事情进展应该会很顺利，从而可确保您以及时高效的方式完成作品。

6.1.1　元数据提示

如前文所述，前期制作指的是为了编辑而准备图片的过程。对于我们的目标来说，作为前期制作过程的一部分，我们将考虑添加元数据和关键字。元数据意味着"超越信息"。这可能似乎有些违反直觉，所以不妨这样认为：元数据是一种在特定环境中变得非常实用的专用信息。关键字、照相机设置，以及摄影师信息都可视为元数据，并可在发现和描述数码图片时提供帮助。

Photoshop 和 Bridge 都有可用于处理元数据的工具。元数据模板是更方便实用的工具之一。在 Bridge 中可以通过选择"工具 > 创建元数据模板"来创建。

模板功能。您可以通过选择 Bridge 中的"工具 > 元数据模板"打开创建元数据模板对话框（见图 6.1）。该对话框允许您输入内容广泛的图片和摄影师信息，并与模板一起保存。您可以从很多位置将这一信息应用于您的图片，在图片下载工具对话框中（如下文所述），通过文件信息命令（可以在 Bridge 和 Photoshop 的文件菜单中找到），或是通过添加元数据或替换元数据命令（也可在 Bridge 中的工具菜单中找到）。这看上去好像没什么大不了的，但是如果在一段时间之后您拍摄了大量的图片，了解与元数据一起保存的图片相关的重要信息，可在以后帮您解决不少令您头痛的问题。

花费几分钟时间设置一个可应用于您所使用的每一个主照相场景（例如，在您感兴趣的公园中的风景照，或是在您喜爱的小镇中拍摄的街景）中的模板。

创建元数据模板最快捷的方式是对经常用于图片的信息进行定义，并从中创建您的第一个模板。您可以根据需要随时编辑元数据模板，因此在首次编辑时无需要求所有设置全部准确无误。没有任何一个模板能够适用于一个合成项目中您可能使用的所有照片，除非您的工作始终为同一个主旨和主题。在应用通用元数据模板后，您可在以后使用 Bridge 中的元数据面板来添加适用于具体图片和图片集的信息。

基于不同的项目标准，您也可使用所保存的不同模板添加或是替换元数据。顾名思义，添加即向模板中加入适用于项目的信息，但同时将完整无缺地保留当前的所有元数据。添加不会代替已经输入属性域的信息，仅会向空白域中添加信息。替换则是清除所有当前的数据，然后输入新的数据。同样，您可以使用文件简介对话框（通过选择"文件 > 文件"简介）添加或替换特定图片或选定图片的元数据。

一桥二鸟。在 Bridge 中应用元数据的最简单的方法之一是使用照片下载对话框（见图 6.2）。您可以通过打开 Bridge，选择"文件 > 从相机获取照片"访问照片下载对话框。欲使用元数据功能，请单击高级对话按钮（在高级模式下将切换至标准对话框）。您看到的额外功能允许您将某一元数据模板应用于正在被下载到您的计算机上的特定的图片。如果您有大量的图片需要向电脑上传输，这是您应该考虑的另一个节约时间工具。仅仅点击几下鼠标，确保使用合适的搜索标准，您即可轻松地搜索到您正在下载的图片。

图 6.1
创建元数据模板对话框是为图片（在一个单独的步骤中）分配重要信息，以便在以后可以方便地找到这些图片

图 6.2
在 Bridge 中的照片下载对话框中可向您正存储到硬盘中的图片添加元数据

6.1.2　关键字提示

在图片被硬盘"摄取",并且已经应用基本元数据后,在 Bridge 中添加图片的关键字通常是摄影师将进行的第二步工作。但是无论您什么时候应用关键字,使用注释都是一个好主意。

做注释。在计划期间,您可能使用一个特殊的词汇描述在场景或景象中的元素。当您在关键字面板中创建主要层级时,这些词汇都是非常实用的关键字(见图6.3)。这个层级应包括您所拍摄或者您已经购买的存储图片的所有主题、场所、人物和事件。

图6.3
如果说大量的或是不同的图片集有些耗时费力,关键字面板使得信息创建过程成为一件相对简单的事情

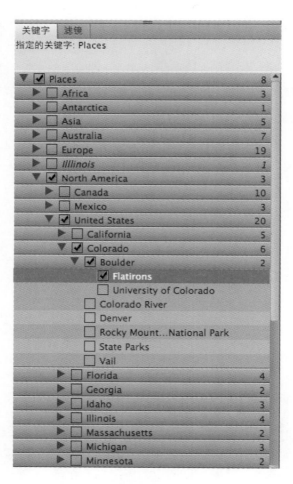

使用关键字面板,您可以通过在面板上添加几个最高层或父层关键字创建您的层次结构。如果您使用自己的系统,而不是导入第三方的层级,您可使用由人物、空间、事件和对象组成的常见层级结构,或者您也可使用通常的摄影类型,例如肖像、风景、运动、野生动植物和产品。问题的关键是该层级必须适用于您以及您的合作伙伴的工作需求。所以如果有必要,开始时就应针对该问题进行讨论。

　　建立自己的层级树。无论您使用哪个系统，关键是要建立系统，以便在需要的时候您可将主题划分到不同的类别中去。例如，您或许需要使用关键字 boat(船)，但在一个没有层级的系统中，这个关键字可能指向一个船只模型，也可能指向一艘游轮。如果您碰巧也有许多微缩的模型或景色照片，model(模型) 也会成为您的上一级关键字。在这种情况下，您可在模式目录下创建一个新的 boat(船) 关键字，这一关键字将继承相关的层级值（本示例中为 model ）。这将允许您快速缩小搜索范围，并对模型船和游轮照片进行区分。

　　您也可通过在元数据面板的关键字域中直接输入关键字以创建关键字层级。为充分利用您的关键字层级，在这种方式下使用关键字时应使用分隔符字母。您可在偏好（Preferences）关键字面板的 Bridge 中选择分隔符选项（见图 6.4）。分隔符是 Bridge 认可的结构指示特殊字符。在上一示例中使用竖线（|）作为分隔符，您可以快速在模型、船和船、游轮之间做出区分。

图 6.4
Bridge 中的偏好关键字面板

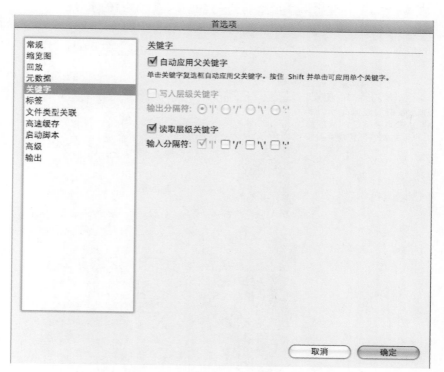

注释：

　　您可以通过多种方式访问 Bridge 中的关键字。关键字面板允许您创建和填充关键字层级，这些关键字层级可在工作过程中应用于图片。元数据面板也允许您使用限定数值填充关键字域。过滤面板允许您使用当前图片文件夹下显示的任意关键字对图片进行分类。

选择自动应用父关键字选项，自动在现有的文件夹层级中分配所有的关键字，但选择导出结构则可使得该路径成为一个特殊的搜索字符串，并通过保存作为日后创建路径的参考。不同的是，在应用父关键字时，该层级中的每一个字将作为一个单独的搜索条件出现。一旦您有了好的关键字方案，开始扩展您的主关键字列表时，您可以文本文件的形式导出您的关键字，应用于其他程序中或者仅仅作为一个简单的读出过程。在计划将来的项目时，这能使事情变得更加容易。在描述新的拍摄和场景时，您能够立刻查询到所有的关键字列表。

6.1.3 搜索提示

一旦您准备好开始搜索您所有的图片集时（在多数情况下，这些图片集已经建立数年，至少也是数月），您如何着手找出您所需要的图片呢？假设在您将图片输入您的工作站环境中时，您已经将元数据和关键字应用于图片中了，Bridge 提供两种查询图片的通用方法。迄今为止，在多数情况下过滤面板（见图 6.5）都是最快和最直观的方法。过滤面板允许您基于图片应用的排他性关键字选择图片的范围。您因此能在您的内容面板中根据这一结果创建一个 Bridge 集。

图 6.5
Bridge 中的过滤面板，可通过滤关键字这一快捷简单的处理方式找到图像

如果、并且或者大于。如果您需要更多综合的过滤，您可以通过选择"编辑 > 查找"（或通过 Command+F 键（Mac）/Control+F 键（Windows），使用查找对话框（见图 6.6）。这个命令提供了一个 功能强大的对话框，您不仅可以通过关键字，还可以通过包含或者不包括的额外的图象标准进行搜索。 您也可以将布尔逻辑应用到每一个标准类型。例如，您可选择仅仅包括 ISO 值（记录在图片的 EXIF 元数据中）"小于或等于" 800 的图片。

图 6.6
查找对话框允许您快速设 定复杂的布尔搜索条件， 以在某一特殊的文件夹中 收集一组目标图片

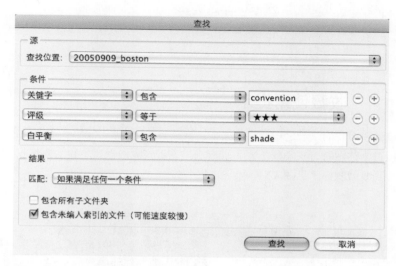

注释：

　　如果您要搜索大量的、没有被编目的文件（Bridge 最初在数据库中"注册"您的文件和 生成一个图片图标和预览），搜索结果需要几分钟时间才能完全完成。

下文为可以重要的潜在搜索条件。综合这些标准使用布尔运算和特殊的数值，并且使用存在的特 殊关键字能帮助您从数千个文件中高效地完成搜索，产生您项目中所需的图片集。

- File name（文件名）

- Creation date（创建日期）

- File type（文件类型）

- Bit depth（位深度）

- Color profile（色彩特征）

- Copyright notice（版权通告）

- Description（类型）

- Label（标签）

- Rating（类别）

- Keywords（关键字）

- Exposure values（曝光值）

- Focal length（焦距）

- ISO

同样需要牢记的是，使用查询对话框创建一个复杂的查询仅需数秒的时间，因为查询对话框的使用非常简单。除了要建立包含在 Bridge 搜索结果中的特殊标准外，您也可限制在您电脑中或者局域网中的任何一个文件夹搜索图片。这是 Bridge 帮助您在工作组、分布式场所或是本地驱动器中查找图片的方法。

6.1.4　收藏使用提示

Bridge 较重要的改进之一是收藏面板。其实质是，收藏为您想要在相互之间建立关联的图片集合。您可以通过下述两种方式创建。第 1 种方法是点击收藏面板右下角的新建收藏按钮，然后从内容面板拖曳图片到收藏图标（见图 6.7）。

图 6.7
Bridge 中的收藏面板允许您收集各种特殊类型的图片。通过从内容面板中拖曳图片图标可创建静态收藏集。这类收藏处于静态，直到您添加新图片或是删除现有图片

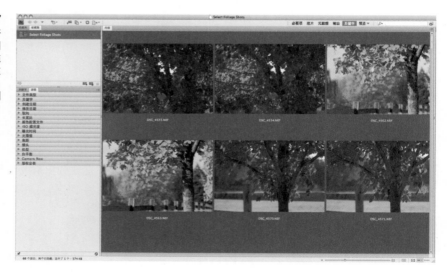

第 2 种方法（称为智能收藏），这是在 Bridge CS4 的全新功能。该功能允许您创建基于元数据标准的虚拟图片和其他媒体资产收藏。欲定义智能收藏标准，单击收集面板底端（类似齿轮的图标）的新建智能收集按钮，这将打开智能收藏对话框（见图 6.8）。创建一个智能收藏的过程类似在查找对话框中创建一个搜索查询。一旦设定了标准，随着您向 Bridge 中添加更多的内容，您的收藏将会实时更新。

例如，如果您是一个期待为您的广告业务创作一幅合成图片的野生动植物摄影师，您可使用特定的 ISO 创建一个新的智能收藏，以便将所有在某一特定季节中拍摄的关键字，包括山狗、狼或狐狸的照片加入到收藏结果之中。随着摄取的图片越来越多，开始添加适用于图片的关键字，每次符合智能收藏标准的图片都会自动添加到智能收藏中。

图 6.8
有了智能收藏对话框的帮助，Bridge 可自动摄取符合您事先确定的元数据标准的文件

这意味着如果您已经将元数据和关键字应用于媒体收藏，一旦确定了想使用的图片类型，您可简单地创建一个智能收藏。该智能收藏不仅担当搜索引擎，而且可以将文件存放到虚拟文件夹中，同时还不会破坏硬盘驱动器中图片的组织结构。

6.1.5　评估和比较图片提示

关于使用 Bridge 正确地评估和比较两张或更多的图片，也存在一些实用窍门。在为合成或其他项目选择图片时，一个常用的情况是从两张或三张类似的作品中选择出最好的图片。通常情况下，这些照片是在同一时间、同一地点、同一角度拍摄的，或许仅是曝光值、景深或者镜头方面稍有不同。

并排。在 Bridge 中最实用特色之一是放大的功能，以使预览面板扩充至除内容面板外的多数用户界面。通过这个工作空间设置，您可从内容面板中 Shift+ 单击临近范围内的图片，或者通过命令单击（Control+ 单击）选择一组非邻接的图片。这样一来，每个图片都将被添加进预览面板（见图 6.9）。

图 6.9
Bridge 预览面板允许您轻松放大并且比较两张或三张类似的图片。这种放大可提供比大图标更多的细节

特写镜头。评估图片另一个实用方法（特别是小细节和相对清晰度）是使用小型放大镜工具，该工具可以 100% 的倍数预览您图片中的一部分区域，并且当您看到预览面板中的放大镜图标在您的图片上方时，该工具处于活跃状态。一旦您已经打开了小型放大镜，您可以通过单击和拖曳以移动到新位置，如果您在 Wacom 或其他支持放大滚轮的输入设备中使用一个 Intuos3，可在图形输入板上使用鼠标滚轮或者类似的控制，将图片放大超过 100% 的倍数。

通过对每个图片使用小放大镜，并移动到同一个相对位置，可在预览面板中对多个相似构图的同一位置进行比较（见图 6.10）。

图 6.10
Bridge 中的小放大镜工具也可多个图片预览，以识别构图类似的照片中哪个细节或者影像清晰度更好

6.2 工作流提示

因为根据定义合成是将多重图片混合成一张图片，探讨屏幕上多重图片的新合成方法是有意义的。Photoshop 提供了一些卓越的工作流增强功能，可使这一任务变得更加轻松，并且灵活性更强。

6.2.1 管理您的工作空间

在您打开多重图片时，Photoshop 可为工作空间分配提供一个重要的新方式。您第一次执行 Photoshop 时，会在屏幕上方标准菜单栏下方找到一个被称为应用工具栏（App bar）的工具集。它可帮助您管理您所有的文档和重要查看选项。尽管对于笔记本用户而言，这会占用一些宝贵的屏幕空间，但任何利用大的 LCD 屏合成图片的 Photoshop 用户都会从应用工具栏和它的查看选项中受益匪浅。

工具栏现在是打开的。可通过选择或取消在视窗菜单底端的应用工具栏选项来显示或隐藏应用栏（见图 6.11）。应用工具栏最重要的部分是新的排列文件菜单，该菜单为按特殊窗口布局排列所有打开的文件提供了选项，同时也为管理每一窗口的查看方式提供了选项。

图 6.11
Photoshop 的应用工具栏提供了多个可同时观看多个图片的选项

注释：

Photoshop 默认已经标记了文档的活动状态。您可关闭这一功能（如果您更喜欢使用传统风格的文件文档窗口），具体操作为选择"参数设置 > 界面"和取消选定打开所有文档作为标签。当您进行上述操作时，整理素材将会把"浮动"图片变为标签图片。

增加到我的标签中。 整理素材功能采用了一种被称为标签文档的新技术，该技术允许您将所有图片（仍处于最大化状态中）放置到一个单独的窗口之中，并可通过单击访问任何图片。对于需同时访问大量图片，但每次又以某一图片为主，这将是一种非常实用的工具。然后，您可通过拖曳图片标题栏到图片原本所在的窗口，并在蓝色高亮区释放鼠标重新放置图片。

多联下拉视图功能。 排列文档菜单中的其他选项包括让您从网格、垂直和水平布局中选择包括常见的窗口设置选项。在这些选项的下方是新多联下拉视图（N-up view）选项，该选项为特定的大量图片提供了错列布局。使用多联下拉视图，您可像在标签布局中那样，通过拖曳图片重新安排图片布局（在您拖曳一个图片到其他图片边界时，蓝色高亮区会显示图片可被拖放的位置（见图 6.12）。

图 6.12
Photoshop 中的标签文档和多联下拉视图选项允许您拖曳图片到两幅图片之间，或者图片和传统的 Photoshop 界面元素之间的边界区域，从而修改窗口布局

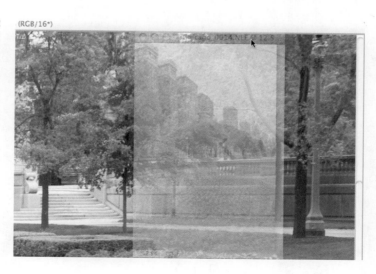

可在同一时刻查看如此之多的图片或许会让您惊讶多联下拉视图的功能到底有多强大。是的，的确非常强大。例如，您可仍旧使用传统的匹配缩放和位置选项（同样包括在排列文档菜单中），但现在可将这一功能应用于访问大量的排列文档。也可对所有的图片进行旋转匹配设置。这对于比较图片内容或质量，以及准备用于合成图片时的准确润色是一个非常实用的工具（见图 6.13）。

图 6.13
多联下拉视图可让您同时对多个并列的文件进行编辑，并且不会使屏幕像先前的版本显示杂乱无章

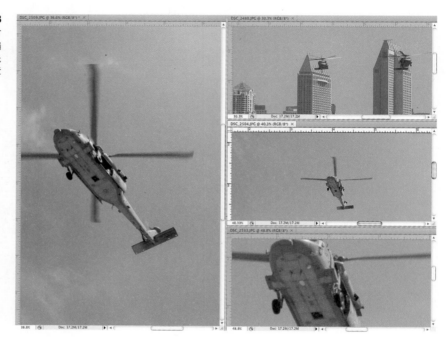

总之，多联下拉视图，与传统的 Photoshop 视图和匹配选项相结合，允许您一边和其他图片相比较，一边对某一图片进行编辑。并且在多联下拉视图中，您可将图层从一个图片拖曳到另一个图片，就像您通常所做的那样，只需在图像画面中选择图层，拖曳到目标文件的标签，并释放鼠标键。在进行上述操作时按下 Shift 键，可将图层置于目标文件的中央。

注释：

目前不支持从图层面板到另一文档标签（隐藏的）的拖放。同样也不支持路径或频道从其各自的面板到其他（隐藏）的文档标签的拖放。

6.2.2　使用图层和图层分组

Photoshop 中关于图层和对图层分组的操作没有大的改变，但是对您来讲最重要的是在创作合成图像时经常利用这些功能。图层分组是一种保持个人图片的条理性的卓越方式。调整图层、智能对象和图像内容均可按项目需要进行分组。

例如，您或许已经将一些调整图层应用于一个基于单独像素的图层，通过将这些调整分配到一个文件夹中，只需单击一下鼠标，您就可对目标图层的积累效果进行预览。您或许也有小块的剪切图片，

这些图片应该被作为一个统一的整体，而不是分离的层来进行编辑和查看。有时将这些"零碎"分组到文件夹中，有助于防止它们从您工作流中漏掉。

　　若对某一图层集进行分组，像您通常所做的那样，选定后将它们拖曳到图层面板底端的文件夹图标中（见图 6.14）。也可拖放图层以改变在在图层面板层次中的图层顺序，或是将其划分到另一个文件夹中。

图 6.14
图层分组有助于保持条理性，这对于多个元素调整至关重要。可对一个图层中独立存在的任何对象进行分组，包括调整图层和智能对象

7

加工源文件

将原始（或数字负片）影像文件作为合成图片的起点通常是一种较好的主意。Camera Raw 提供的工具在处理曝光充分的源图片时具有无比灵活的编辑功能。数字负片和原始文件经正确地处理后能够增强最终合成图片的质感，诸如色调、幅度、细节和颜色等。

尽管现今的数字 SLR 可以制作漂亮的 JPEG 图片，并且能用 Camera Raw 进行编辑，但 JPEG 图片从根本上讲还是一种 8 位压缩的文件。它们虽然也能被色彩空间（彩色语言协议）所获取，但有些次于本来可从 Camera Raw（像 Adobe RGB 或 ProPhoto RGB）中输出源图片时所采用的色彩空间。一些照相机也能让您以 TIFF 文件格式捕捉图片（不像 JPEG 文件，没有被压缩）。然而，这些文件通常要比一幅相等的原始文件大很多，并没有更多的优势。为此，我们几乎总是以原始格式捕捉源图片，并通过 Camera Raw 使图片处理得以顺利进行。

本章讲述了采用 Camera Raw 创建合成图片所需的最佳源文件，同时尽可能的保持图片数据完整性等重要方面知识。第 8 章将讨论通过 Photoshop CS4 增强（或润色）处理过的原始文件的方法。接着在第 10 章中，讲述将源文件综合到一起制作合成图片的技术。我们决定采用这种方式，而不是将这些集中的主题分组进行讨论，这样能让您更好地认识处理过程如何被分解，如果有必要，可直接跳到与您情况最接近的章节。

7.1 增强色彩和色调

处理源图片最重要的部分是使颜色和色调搭配合理。这会让有些人觉得比较困惑，因为"合理"经常意味着最中性的白平衡或者总体色温和一个好的、均匀的光照曝光。这种见解受传统的摄影班所教导的原则驱使。尽管中性色和均衡的光照或许更适合于一些合成图象，但要记住您最终是为了完成一种特定的视觉效果，而不是使每个区域的色彩或色调都显得完美平衡或"自然"。

您的视觉可能与独特的心情或场景设置有关，但这不等于您的源文件是完美的中性白平衡和明亮的图像。更多可能是，有时图片的色调需要较暖或较冷，较亮或较暗。您是否倾向将要合成的部分图片调整为具有阳光或阴影的效果？是将其作为前景还是背景部分？图片是否最佳地显示了模具、颗粒，或柔软和平滑的效果？这些都是一些您在处理源文件之前要问自己的典型问题。

读者甚至想利用 Camera Raw 功能来打开一套特殊的、改变作为一个备份，这样您能在同一个源文件中尝试不同的变化和情绪。当您使用 Camera Raw 工作时总牢记住您最终的视觉效果。

提示：

如果您需要共享原始源文件，使用 Adobe DNG Converter，该功能与 Camera Raw 软件捆绑在一起。确保您原文件使用的 DNG 版本与其他版的 Camera Raw 以及可能与您相机格式不匹配的第三方软件程序兼容。

提示：

在 Photoshop 中以一个备份打开原始文件，按住 Alt 键，打开图片按钮将变成打开备份的状态。按住 Shift+Control 键将打开您的图片作为在 Photoshop 中的一个智能对象。

注释：

接下来，我们将讲述制作合成图片时所采用不同处理方式和步骤。然而，使用图形设计和其他的 Photoshop 工作流程，经常获得异曲同工的效果。理解如何使用各项技术改进您的图片和合成图像比您按照技术步骤处理图片的过程更为重要。

7.1.1 全面的色彩修饰

在我们探讨用来优化您源文件色彩的具体技术之前，有一点很重要，即您开始需要有一个好的基础。我们假定您已经熟悉了基本的色彩处理概念，比如校正监视器，并在光线条件较差的情况使用监视器遮光罩等。

设置恒温器。处理源文件的第一件事情是设置它们的色温，在某种程度上将有助于与他们的最终合成环境相融合。一个对象的暖色或冷色对您创作合成图像的情绪有很大的影响，所以在您的工作中

要牢记这点。事实是您可能需要在 Photoshop 中进行额外的矫正，然而合成器能使您在 Camera Raw 中获得更合适的色温，这样更有利于处理图片。这样也会让您有更多余地将合成图像层用曲线、色彩平衡和其他 Photoshop 色彩与色调工具进行处理。

也有一种可能是，您处理的大多数图片仅使用了其中的一个区域或一个部分。当您移动 Camera Raw 基本面板中的温度游标时，把您的注意力集中在用来合成的图片范围内（见图 7.1）。只要照片的一部分提供了您所需要的色彩特性而没有引入色带或者其他不想要的效果，就不用担心图片的其他部分是否看起来有些欠妥，这种效果可以在以后的处理中被剪切掉或被隐去。

较冷的色温 较暖的色温

图 7.1
使用温度游标在目标区域设
置全面的色彩氛围（在这个
案例中的车道）。别为您还
未使用的剩余图片担心

近还是远？ 另一个需要考虑的问题是当进行整体的色彩修饰时，您合成图片是否需要具备远距离的视觉效果。这种从对象到观察者的距离会影响颜色和饱和度，而这您可能需要对其加以调整。在真实的世界中对象越远，其色彩用裸眼观察显得越不饱和。同时要牢记蓝色朦胧处理常与这类图片有关。

处理的底线要求最终图像中的主题好像离观察者"很远"，产生这种视觉效果常得益于适度震动减弱处理（见图 7.2），有些情况也在色彩饱和度上作小幅度削减。这些简单的改变增强了视觉效果，能使图像区域比实际源图片看来显得更远。

反之，如果在您的合成作品主题是"正面居中的"，它的震动值要降低到一定程度同时饱和度设定值将有可能需要增加。增加相对的饱和度的需要取决于源图片色调起始点有多强，以及您是否想在您的合成作品中突出他们与环境源元素的色彩关系。一般而言，对象色彩饱和度越高，对象看起来离观察者越近。

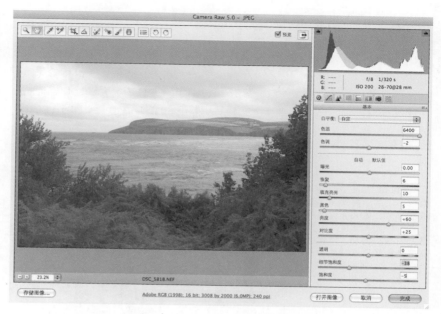

图 7.2
这里的目标是使小岛看起来距离更远，因此震动值要适当降低，并且饱和度要稍微减弱

提示：

　　严格来说，Camera Raw 透明度游标(由震动和饱和度同组)不是一个色彩修正工具。但是，它能增强距离或远或近的视觉效果。增加透明度会产生加重中间色调的效果。对于新鲜蔬菜保存盒的具体构造，感觉距离越近，则其他所有部分的色度都是同等的。反之，降低透明度，将会得到图 7.2 中照片所示对象一样，看起来更远。

　　这个例子展示了一个我们在这章中稍后会使用的源文件。因为我们想将这幅图片作为一个"远景"，我们必须稍稍降低色彩的饱和度和震动值。稍后我们会将某种颜色添加到前背景中，并通过调节刷进行局部编辑使背景具体部分变得柔和(增强远距离感)。我们进行震动和饱和度的调节是因为调节刷中还没有震动设置功能。而且，在该图片可用之前有更多需要在 Photoshop 中修正时，我们总是取能在 Camera Raw 中使用的图片，这样以便后期工作量减少。

　　记住，震动游标可以不用色彩剪贴，就可以很好地完成增加或减少一个区域色彩饱和度的工作，尤其适用于皮肤的色彩层次和泥土的色彩层次。首先尝试震动，如果您没有得到想要的结果，使用镜像修正功能使饱和度值达到视觉所需的预期数值。如果您首先进行了饱和度的修正，将震动游标推动到最大值以便能剪辑，因为两个游标一起使用时可在既定色彩区域内产生这种效果。

　　提示：

　　标注在 Camera Raw 中对具体图像色调或颜色所做的显著变换是比较有用的。当在 Photoshop 中执行其他的色彩或者色调编辑时，这将有助于您在以后做出更加精明的决定。

7.1.2　整体色调的修正

在合成项目中，设置源图片的另一关键步骤是修改源图片的色调，以便使色调与最终的作品的背景相匹配。如果这样处理，您要考虑最终的元素，比如阴影、鲜艳效果或您可能想在 Photoshop 的帮助下创建其他光源等情况。既定图像一般采用的灯光照射方向。您在 Camera Raw 中所做的可能使这些任务变得更为简单或者是让人头痛。我们将在基本面板（见图 7.3）的友好界面内对源图片进行最全面的色调修正。

图 7.3
在 Camera Raw 中的基本面板中。当您需要使源图像变亮时，填充亮光游标是进行曝光和光度恢复的最好方法。曝光、黑度和亮度游标常用来使图像部分区域加深

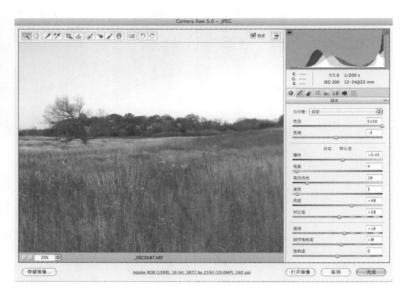

在这个阶段这些修正仅仅是一个起点。您可能需要在 Camera Raw 中做其他色度修正，在 Photoshop 中做其他更改或两者都需要。通过 Camera Raw 尽可能将所处理的图片接近最终作品效果能让您有更多余地通过曲线、阴影、加亮和其他 Photoshop 工具来增加色调值，其中几个例子在后面章节中加以讨论。

亮化源图像。使图像中的场景或对象变亮，曝光、修复和补光游标则常是一个进行调节的好地方。修复游标是图像曝光处理一种不可缺少的工具，它能使图像因相机曝光过度或适度增加 Camera Raw 中曝光值而形成的最亮部分恢复到失光状态。

曝光。一般，我们使用曝光游标进行色调矫正，这种工具使图像所有的色调都均等地产生显著效果。为了确保我们不走极端，我们首先打开阴影和高光剪切预览，并且慢慢移动曝光游标直到到我们图片中的色调看起来合适（见图 7.4）。当您进行色调编辑时，牢记合成的其他部分，尤其是在为稍后要使用图像中的其余部分作为背景图像，而对其整个色调进行的设定时候。

如果高光剪切预览在图片的目标区域展示大范围的纯色，将曝光游标往回移动一点，然后使用填充亮光游标或者亮度游标进行试验调整。记住，在这些情况下亮度游标或许也会造成剪切效果，它会影响所有色调，大约会改变图像中最亮和最暗色调的 10%。

通常，通过曝光游标进行适度的色调更改是较好的做法。推动游标超出 +1 或 −1 值的范围能够导

图 7.4
Camera Raw 剪切预览可以帮助您矫正色调，不会显著地改变您文件中色调数据的分布。在今后使用 Photoshop 编辑色调的过程时，这会使图像处理更具灵活性

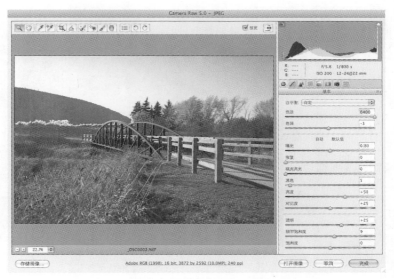

使用打开预览标注裁切的图像

使用关闭预览标注裁切的图像

致一个输出文件进行合成图片时，无需做进一步色调修正。理解曝光游标值与相机快门无直接关系也比较重要。它们大约相当于相机曝光中一步增加或减少的数值。

　　修复。发光源图片常常会造成最亮细节部分变成纯白色。修复游标可以帮助修复其中的一些细节（见图 7.5），尽管它不能创造奇迹。在原始文件中图片的过度曝光会使恢复高光细节的可能越小。

　　另一个可以用来修复失去高光细节的技巧是将对比游标稍稍拖回。这会使图片的色调范围曲线变平滑一些，有些情况下可恢复失去的高光和阴影细节。但这种方法不会总凑效，如果它的效果不明显，那就不如再重新拍摄一张图片。

图 7.5
修复游标能帮助恢复失去
的高光细节

仅使用曝光修正的图像

使用曝光修正和修复的图像

　　补光。补光游标可模拟相机上的闪光灯，以增亮图片中较黑的色调或者阴影区域。一般我们仅仅使用适当数量的补光，除非我们有一些前景区域在增加曝光后一直很暗。如果想在最初的曝光和修复编辑之后显著的增加补光效果，需要进行其他的修复编辑。

　　暗化源图像。暗化源图像首选的控制器有曝光（在前面章节中已描述）、亮度和黑度控制游标。当通过游标使图片整体亮化时，（阴影）剪切预览功能可帮助控制游标的调节。开始暗化图片之前要确保打开这项功能，以便能看见较暗的细节部分正在变为纯黑色。

亮度。亮度游标操作与 Photoshop Levels 对话框的中色调输入游标功能基本一样。它用来使整个场景变亮或变暗，而不会对图片中最亮和最暗的细节有显著的影响。对于您想使图片最亮和最暗细节保持原样，亮度游标与曝光游标相比，是一种更好的选择。

黑度。如果您想使图片最黑区域再深一些以增加反差，试着移动黑色游标到一个合适的值。如果设定值超过了 6 或 7，您很可能会丢失大部分的阴影细节（见图 7.6）。就丢失某些阴影细节而言，黑度游标也可类似当作修复游标使用。如果您正在编辑的图片在 Camera Raw 默认黑色设置的条件下似乎已经丢失了某些阴影细节，您可以将该游标来回滑动几个点，这样可以查看一些其他的阴影细节，尽管这是件不太有把握的事。

图 7.6
尽管可通过黑度游标可将最黑细节部分的颜色调到纯黑，以帮助增加反差，但您应该谨慎使用这种功能

对黑色图层使用轻微修正的图像

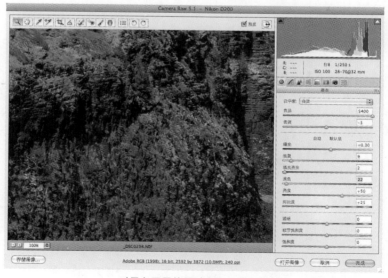

对黑色图层使用过度修正的图像

7.1.3　局部色彩和色调的修正

Camera Raw 5.2 提供了 3 种新工具，极大地提高了对图片特定区域进行有针对性修正的能力。调节工具、调节刷和渐层滤镜等所有在此讨论的工具都像 HSL 面板一样值得深入研究。所有这些工具可以改善您的工作流程。

调节纯度、亮度、饱和度。我们惯用调色的一种工具，对源图片进行针对性修改的是 HSL 面板（见图 7.7）。当您要进行全面的色温和整个震动图层设置时，这个工具显得特别有用，但需要在目标范围内转换一种或多种色彩。HSL 面板能让您在源文件中标记特定的色彩区域，以便将它们修改成具有不同的色调、饱和度或亮度，而不影响其他的颜色。

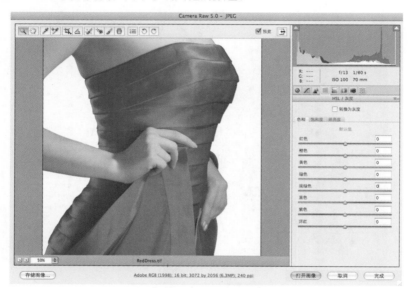

原始服装图像

HSL 修正的图像

图 7.7

当改变某一特定色彩区域的色调或者饱和度时，HSL 面板可以成为一个非常有用的工具，这样可使这种特定的色彩与其他图片中的色彩相匹配

对于服装的 HSL 设置应用

例如，您可能想将一个穿红衣服的女人与另一张图片中的红色消防车合在一起，但这两种红并不完全接近。如果您有源图片，HSL 工具则正是用来解决这种问题的工具。不幸的是，在 Photoshop 中没有一个 HSL 调节图层，但在此时，Camera Raw 中的 HSL 面板（目标色调整工具也是我们的下一个话题）可发挥极大的作用。

进行色调、饱和度和亮度（HSL）调节时，要记住色彩之间的关系。主题在色彩轮（见图 7.8）调节范围内所包含的色彩，则趋向于改变游标值来调节其含有的各种颜色。例如，春天的植物可移动每个 HSL 组件中的黄色系和绿色系游标进行调整。类似的，土壤色调和一些肤色一般对红色、黄色和橙色游标有反应，而海洋和天空场景对青色、蓝色，有时甚至是紫色有反应。

图 7.8
通过 HSL 调色时，伊顿色轮则可作为一个视觉路标帮助调节。注意所采用的色彩之间不存在一一对应的关系，而且只要可选择三基色和它的补充色，您就不必使用这种特定的色轮

点击移动。Camera Raw 5.2 在 Photoshop CS4 后不久发布，用户迎来了一个额外的惊喜，即目标色调节工具（见图 7.9a）。这个工具紧密地与 HSL 面板功能捆绑在一起（同样包括参数曲线）。要想使用目标色调节工具，从工具栏中选定它，再从弹出的菜单中选择想要的模式（曲线、色调、饱和度或者亮度）。然后直接单击图片中您希望修改的部分，并拖曳直到看到想要的结果。

图 7.9a
目标色调节工具及其相关 HSL 控件可以帮助您对特定的色彩区域进行色彩隔离和色调修饰

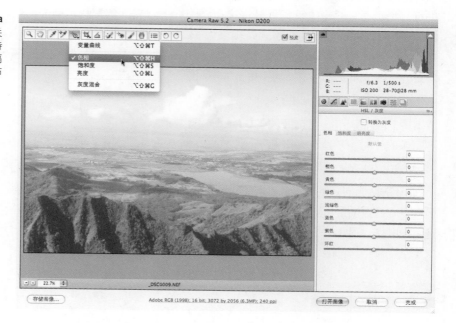

　　Photoshop 中新的曲线对话框有一个相似的控制方法，并能够获得极好的效果。我们需要改变蓝天的颜色和亮度并细调照片中其他区域的色彩和饱和度（见图 7.9b）。这种更改在不到一分钟时间内就可以实现，而且结果恰好达到我们想要的效果。我们认为这个工具将会迅速得到 Photoshop 忠实用户的喜爱，您应该熟悉这个工具，并将其用于您的工作流程中。

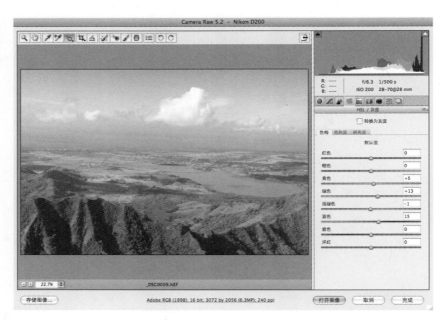

图 7.9b
使用目标调节工具后的最终效果

　　全局考虑。局部采用调色刷。新的调节刷能在 Photoshop 中所用的绘画技巧对图片的特定区域进行修饰。通过这个工具，可以直接在原图片上对局部色彩和色调进行修正，这种操作就如同在 Photoshop Lightroom 2 或 Photoshop 中的一样。当刷一块区域时，创建一个选择遮罩，显示修正会产生的效果。一旦开始移动这个游标（其工作方式与基本面板中其他同类控件一样），仅掩饰区域会被修正。从图 7.9c 到 7.9g 展示了调色刷的应用实例。

　　例如，在图片粗加工过程中，可能需要对一块形状不规则区域进行或明或暗、颜色不同或更饱和、或两者兼具的调节。现在可以在 Camera Raw 中直接完成这种工作，这可节省后期在 Photoshop 中处理图像的时间，并且再次为更改图像数据提供更多的"自由空间"。也可以通过创建新的蒙版区域对单幅图片中的多个区域进行不同的调节设置。

　　见图 7.2，有风的海湾，我们需要做进一步的调节为最终合成的图片提供深度暗示，即背景需要模糊一点，而前景清晰度需要高一些。如同海洋的区域调色一样，前景也需要更多的色彩。所以我们选三个区域，它们中的一些略有重叠，需要做不同的修饰。我们创建了多蒙版修饰区（使用新建按钮），以至于在每个修饰区域对同样的游标采用统一的设置。

图 7.9c
使用新的调节刷，可以创建一个选择面罩，直接对图片进行局部的颜色和色调进行修正

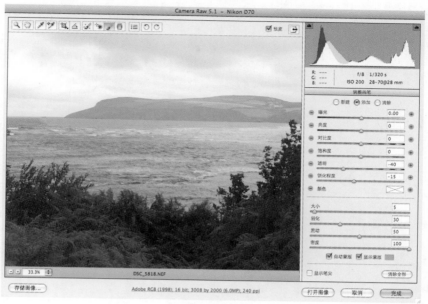

背景区域被遮罩

图 7.9d

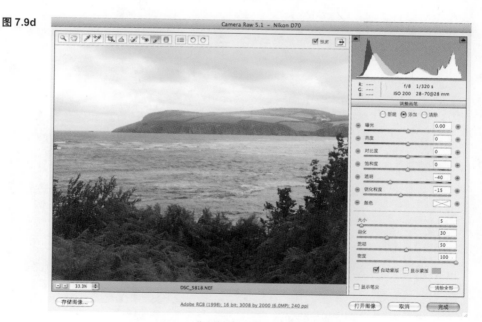

背景区域被修正，关闭蒙版

图 7.9e
在单幅图片中一个以上的
区域内创建多个蒙版修饰
区进行不同的修正

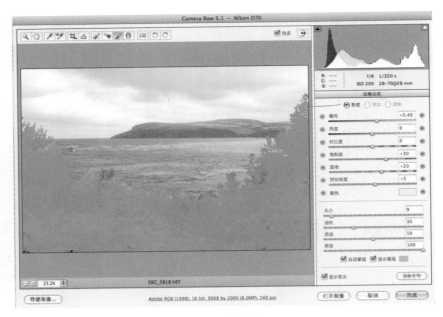

前景区域被遮罩

图 7.9f

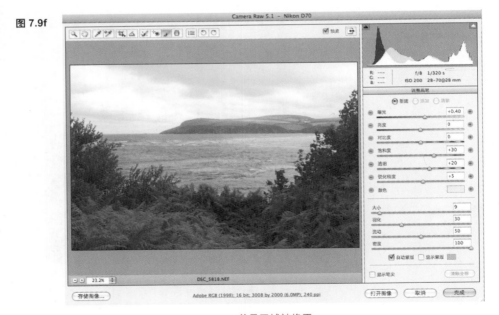

前景区域被修正

　　笔尖的特点允许蒙版区域之间快速地来回转移，这样就不会在操作中迷失。在形状规则和不规则
的区域上使用自动蒙版选项，可以使蒙版操作变得简单、精确，但在复杂细节上速度会有点慢。

图 7.9g
使用调节刷和笔尖的特点
进行修饰

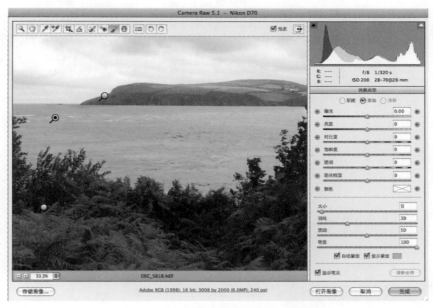

海洋区域使用显示笔尖被遮罩

渐层滤镜。另一个新的、但可能稍有些笨拙的局部修饰工具是渐层滤镜。您可用这个工具对图片的特定颜色或色调进行逐渐的或强或弱修改，而不影响图片的其余部分。渐层滤镜工具能让您拖曳一个"标条"（类似 Lightroom 2 中的一种控件，但操作上不容易）对目标区进行调色，并通过绿色端指示全部修正值，红色端指示该区域终止的修正点（见图 7.10）。

图 7.10
Camera Raw 中使用的渐
层滤镜工具及其相关游标

渐变滤镜修正，关闭预览

渐变滤镜修正，打开预览

也可以采用渐层滤镜工具对含有阴影或其他区域图片的需要进行从较亮到较暗，或从色调较不饱
和到较饱和的变换进行调解，例如一个正午的蓝色天空。不管最终是否在 Camera Raw 或 Photoshop
中选择进行这种类型的修饰，都会直观地发现渐层滤镜是我们值得信赖的处理工具。尽管"I 型标"
的作用能按照设定值正确定位，但来回移动偶然也会受到挫败。

7.2　控制相机杂色

Camera Raw 中最容易忽视的一点是其控制杂色和锐化的能力。但这并不是完全正确的：同
Photoshop CS3 同时发布之前的 Camera Raw 版本，配有一些杂色和锐化功能，但是它们的功能没有现
在这么强大。一旦您完成了合成源图片的色彩和色调修正，我们都强烈建议您放大到 100%（或者更大）
并跳到细节面板进行观察。使用手形工具来回移动图片，寻找色彩杂色和亮度杂色的迹象。

杂色消除。我们在 Camera Raw 中降低杂色的第一步是去掉任何色彩杂色的提示。与亮度杂色不
同，它，在有些情况下，可能有像胶片颗粒的视觉特征（这可能是想要的结果），色彩杂色几乎总是
令人讨厌的东西。一旦您已经找到一块色彩杂色，移动细节面板底端的色彩杂色游标，直到色彩斑点
基本完全消失（见图 7.11）。

下一步，如果发现亮度杂色很混乱（见图 7.12），可以采用同样的步骤鉴别和移除亮度杂色。有
时候少量"颗粒"也是有用的，这取决于所期望实现的视觉效果。对于许多白天拍摄的照片，我们在
源图片中大概只能除掉 50% 的亮度杂色，除非有必要的理由去移除更多的杂色。原因是移除大量色
彩杂色和亮度杂色可以使图片显得更加柔和。这种观点也可能只是一种判别的口号，具体操作取决于
预期的视觉效果，但这一般不是任何图片合成艺术家所想要的做法。

图 **7.11**
相机中色彩杂色会降低合
成作品的最终质量

观看到 100% 的色彩杂色区域

同样的区域使用色彩杂色移除的效果

图 7.12
因相机产生的图像亮度杂
色可能会降低您合成作品
的最终质量，或者在它成
为想去掉的目标时可以作
为"颗粒"的提示

100% 的亮度杂色区域（使用色彩杂色移除）

使用亮度杂色移除的效果

7.3　锐化控制

Camera Raw 中的锐化控制近几年已达到傻瓜应用水平的程度，在源文件输入到 Photoshop 之前，可用锐化控制对图片做适当修饰（见图 7.13）。对于每个 Camera Raw 锐化控件，一个非常有用的灰度色标蒙版预览功能能准确查看图片在何处做了多少锐化。至少，可随时受益于通过细节面板中的噪声降低工具做一些明智的锐化处理。

数量。数量游标用来控制图片所应用锐化修正的强度。可以在锐化开始之前通过推动游标将虚景或光环引入图片，随后可以用半径游标调节该光环至最大。与锐化蒙版滤镜和其他"守旧派"锐化技巧相比，Camera Raw 锐化工具可以出色地完成工作。

图 7.13
细节面板中的 Camera Raw
锐化控制

注释：

为了查看 Camera Raw 细节面板中不同锐化工具的处理效果，您必须将图像放大到 100%
或更大来查看。

锐化的第一步是移动游标使设定值大约在 40 ～ 50 之间，观察结果（或问题）有何种改善。试着确定图片有全局代表性的区域，通常有细节和平滑纹理的区域最具有代表性。接着对该可视区采用其他锐化游标进行修正。

锐化半径。当使用其他锐化工具时，锐化半径游标可以调节受影响像素周围的锐化区半径。按下 Alt 键，移动该游标调用亮度色标蒙版，显示光圈起始和终止的确切位置（见图 7.14）。

图 7.14
按下 Alt 键，同时移动半径
游标以控制不同大小的锐
化光圈

　　细节。这个游标能控制纹理较重或细节区域锐化的程度。有时为了避免对不同纹理的区域进行锐化，该工具可能成为理想之选，因为它能改变图片的参数。再次按下 Alt 键，查看正采用该游标进行锐化的细节部分（见图 7.15）。

图 7.15
移动细节游标时按下 Alt 键可以避免图片中产生过度锐化的纹理区域

　　设置蒙版。设置蒙版游标的工作方式与半径和细节游标一样，除了降低对于少量或者没有纹理图片区域的锐化程度（见图 7.16）。

图 7.16
移动蒙版游标时按下 Alt 键，帮助确定有少量细节或纹理的区域不被锐化（避免形成不想要的虚景）

7.4　多重修正操作

　　如果对多个源文件要采用类似或相同的整体设置，Camera Raw 中的同步功能可以更有效地完成该过程，而不会降低处理的准确性与质量。

　　第一步，打开 Bridge CS4，然后突出显示并打开需要同样修饰的所有源文件（见图 7.17）。

图 7.17
在 Adobe Bridge CS4 中选
择一组图片调入 Camera
Raw 中，一次性对多张源
图片进行修正处理

提示：

　　　如果您正在使用污点修复刷润色，则要确保同一组中每张图片的相同位置都要进行同样
的润色修正处理。否则，图片经同步污点修复处理可能造成意外的编辑效果。

　　图片一旦在 Camera Raw 中打开（缩略图将沿着窗口左边显示），单击选择所有按钮。然后，单击
同步按钮，您会看到一个对话框让您单击准确选择哪种 Camera Raw 的修正功能，包括"分组修正"（见
图 7.18）。您甚至可以选择污点修复刷中的修正功能，去掉所有图片相同位置处出现的镜头尘埃和
水点的图像。

图 7.18
Camera Raw 中的同步功
能是一种用拍摄的多张源
图片创建全景合成图的好
工具

图片合成中一种常见的情况（您需要对许多图片进行同样的修正处理）是要从许多拍摄的图片中创建全景图像。只要场景中的亮度相等或接近，就能通过基本面板和 HSL 面板进行许多同样的修正处理而节约大量的时间。例如，一次对所有的源图片进行修正。在选择同步面板后，还能使用 Camera Raw 控件编辑图片。突出显示单张图片，按照各拍摄镜头做进一步更改。

7.5　管理输出

Camera Raw 工作流程选项对用源图片成功合成图像的流程来说是相当重要的（见图 7.19）。最重要是确保打算在 Photoshop 中处理的每张图片输出时都为 16 位文件。这样操作能提供更多的数据，有利于摄制源图片，而不像 JPEG 格式的图像，摄制的大小常在 10、12 位，有时甚至为 14 位。所处理的文件数据越多，对后期处理越有利。

图 7.19
使用 Camera Raw 中的工作流程选项对话框对从您源图片中获得最大值是至关重要的

另一个重要的决定是选择正确的色彩空间，通常是通过 Adobe RGB 1998 或 ProPhoto RGB 选项进行选择。特别是后者具有巨大的色彩空间，能确保图片在 Photoshop 中编辑时不产生削减、条纹化、或者其他不想要的效果。Adobe RGB 处理后的源文件传送给其他可能将 Adobe RGB 作为标准工作流程和采用 RGB 编辑空间的艺术设计公司。我们尽量不采用 sRGB 作为输出选项，除非处理的是相机拍摄的 JPEG 文件或者针对一个基于网页工作流程的特定项目。

如果想使图片比相机源文件本来的格式更大或更小，则通过 Camera Raw 工作流程选项对话框中的尺寸选项，选择类似 Photoshop 图片菜单中的两次立方（较平滑）和两次立方（较锐利）选项进行修改。唯一要注意的是，如果选择 Camera Raw 以外的图片放大，则需要多步操作来完成放大效果，所以对于这种情况，采用 Camera Raw 放大选项会更有效，并能得出同样好或者更好的结果。

提升源图像效果 8

在使用 Camera Raw 对原始源图片处理（或者获得素材图片）后，就是使用多种修饰技术为合成做准备。本章的重点是移除图片中的瑕疵和容易令观众分心的事物，并进一步提升色调和色彩。涉及的重要主题包括图层处理，智能对象控制，图片选择和蒙版应用，Photoshop CS4 改良色彩和色调修正工具的使用，全景修饰管理，转换命令使用，以及工作流程效率提升。

最终，目标是确保源图片能够流畅地与在最终合成作品中的其他图片、图标或 3D 内容相融合。其中可能涉及对于光线强度和方向的匹配这类简单的事情，或者也可能包括像设置方向和远景错觉这类复杂的任务。

8.1 合成工作流程

在开始修改源图片时，谨慎并高效地管理工作流程和文档是至关重要的。仅知道如何通过步骤 1、2、3 来完成某一具体事件是不够的。您需要保持流程的条理性和图片的灵活性。尽管部分编辑作业可以一蹴而就，但在完成图片初始编辑后，随着合成概念的变化再回过头来对图片进行更多修改也是常见的事情。如果您不把这一点牢记在心，您或许会发现整个图层及其外观都需要从零开始重做，而非仅仅是对一张图片做一些修改。

8.1.1 确定问题区域

作为 Photoshop 用户，我们中的许多人都倾向于修正情绪方面看起来不完美或者不理想的任何事情。Photoshop 能够快速精确地解决的问题越多，我们就越是倾向于使用这些功能，因为我们可以使用，而不是需要首先评估我们是否需要使用这些功能。有时，少许的瑕疵和不对称会使最终的合成作品变得更加引人注目。

不完美或迷惑？这是一个在评估将被整合到合成作品中的每张图片时您应询问自己的一个问题。在某种程度上，这个答案带有主观性（换句话说，在一个人看来不完美的元素在另一个人看来也许会让人分心），但是在脑海中牢记每个合成部分的背景将有助于您仅仅在真正需要之处花费时间。

您是否正在创作一个像大气或其他荒野这样的在现实世界中带有明显不对称和无序特殊的丛林场景？如果是这样，移除您源图片中的每个树桩或岩石或许不是一个好主意（见图 8.1）。反过来讲，如果您正在创作一个跑车和立体声装置的合成作品，矫正每一个小细节和消除每一个"毛边"都将有可能有助于提升最终图片的质量。背景决定一切！

图 8.1
您需要从多大程度上清除图片中小的不完美因素取决于您图片的背景。这张图片受益于它的复杂性

所以，什么是分心因素？场景中对象的形状、布局或色彩将观众的注意力从所要呈现的重点中偏离出去的可能性越大，您就越应该考虑移除或修改这些因素。在我们上文假设的荒野场景中，我们就在保留某些不完美的因素和移除会让观众分神的多余细节之间达到了完美的平衡（见图 8.2）。

图 8.2
源图片（上图）包含的分心元素（例如枯死的灌木丛）被其他区域的植物所代替（下图），这使得在该场景中放置其他图片变得较为容易

　　上述思维过程也同样适用于合成作品中的人物。如果您想在合成作品中展示孩子嬉戏的场景，清除他们脸上的每个斑点或冰淇淋污渍，或是把他们的头发修整得整整齐齐，可能并不会产生您想要的效果。对于人物照片，在评估每张图片时应明白真正所需要修改的内容。现在 Photoshop 中新的注释面板已与注释工具的整合变得更加实用，因为当您查看注释时可以看到图片全貌。文件中仅显示注释图标（见图 8.3）。

图 8.3
对于跟踪图片的润色，
Photoshop 中的注释面板
是一种非常实用的工具

8.1.2 保留图片的灵活性

图片的灵活性可能听起来像个新概念，但与保持图片的柔软性是毫不相关的。相反，它提醒我们，在可能的情况下，您应该使用 16 位的模式工作，在图片工作流程中使用图层、图层蒙版、智能对象、阿尔法渠道。本章将会对这些概念进行详细讨论，这将提供您对文件某些部分进行反复修改但无需重新来过的灵活性。

没有任何东西比您的时间更宝贵和更稀缺。仅仅因为编辑过程中过早地扁平化文件，或者使用了橡皮擦之类的工具具有毁灭性的编辑选项，就会导致您不得不重新纠正或者重建图片的某些部分（通常情况下可能会花费一小时或更长时间）。也许类似的错误您仅犯一次，但代价高昂，并且颇具破坏性。

16 位还是 8 位？ Photoshop 中容易被忽视的优势之一是对从原始素材中产生的源文件的 16 位模式编辑能力。如果没有意识到这一点，用户通常会使用 8 位模式工作，即使他们有更好的选择。尽管使用 8 位模式能加快某些操作（因为 Photoshop 有一半的数据需要修改），但您同时也放弃了在图片中定义色彩和色调的灵活性。如果您已经注意到使用 8 位模式工作时，在图层或者色调和饱和度当中进行一次大的改变后柱状图会发生什么变化，您会意识到数据仍可进行较大幅度的延伸或者压缩。

除了简单的项目以 8 位源文件编辑外，我们推荐使用 16 位模式。在进行创造性决定时，这允许您更进一步提升色彩和色调数据，同时也不会出现色块或清晰度降低等问题。图 8.4 所示是在相同编辑环境下，应用相同图片在 Photoshop 中的两个不同版本的简单对比，一个在 Camera Raw 中以 8 位输出，另一个以 16 位输出。

对于某些项目而言，或许需要考虑使用包含 32 位数据的高动态范围（HDR）图片。HDR 是与合成相关的一个重要话题。鉴于其复杂性，您需要对 HDR 进行专门研究。如果您愿意了解更多关于 HDR 成像的内容，我们建议您找一本与之相关的专业教材进行学习。

调节和征服。作为工作流程的一部分，调节层的的重要性无论如何强调也不过分（图 8.5 所示为新的调节面板）。调节面板的无样式版本包括了图片调节菜单的下述设置：亮度 / 对比度、图层、曲线、曝光、细节饱和度、色调和饱和度、色彩平衡、黑与白、照片滤镜、通道混合器、反相、多色调分色印、阈值、渐变图和选择颜色命令。

图 8.4
16 位工作模式可在编辑时
提供更多灵活性

编辑应用的 8 位图像

编辑应用的 16 位图像

图 8.5
新的调节面板使得利用调
节图层对具体图层的局部
色彩和色调进行改变变得
比较容易，因为您可以动
态修改和查看结果

调节面板可在原始像素数据不变的情况下允许您进行不同类型的色彩和色调修正。如果您需要回到您最初编辑的步骤并对初始编制进行修改，双击单独的图标可打开调节图层在调节面板中的设置。这比修改一张先前的调整直接应用到像素（有点不顺），然后又作为文件的一部分加以保存的图片简单得多（并提供了更好的结果）。调节面板也允许您以无模式的方式访问当前的调整设置，从而允许您进行动态修改。

蒙版的功效。很大的可能是您需要将对图片具体区域的多数编辑进行分离。方法之一是使用图层蒙版和新的蒙版面板（见图 8.6），更多细节将在本章稍后和第 10 章"合成源材料"中介绍。和调节图层一样，图层蒙版对图片像素也没有破坏作用。在用于调节图层时，蒙版可防止对图片屏蔽部分的调整。在用于基于像素的图层时，蒙版允许显示下方的所有内容。在本例中，仅有黄花将接受细节饱和度调整。

图 8.6
新的蒙版面板使得创建复杂图层蒙版变成一个更加准确、高效的流程，从而可使您快速对图片局部的调节图层和其他基于像素的编辑进行分离

注释：

选择应用图层蒙版选项将永远改变这个图层或图片的像素。因此，尽可能不对蒙版进行改动通常是一个好主意。

提示：

欲从钢笔工具路径创建选择，右键单击（Control 键 + 单击）封闭路径，然后选择蒙版选项。您可以从中选择消除锯齿和其他选项；然后单击 OK 按钮将该路径转换为一个有效选项。

Alpha 追踪。与您将不得不进行的一些复杂选择（通常使用选择工具与边缘优化命令相结合）的事实相比，在合成方面有些事情是更加肯定的。例如，选择不规则形状对象的通用方法之一是使用索套工具创建几个快速途径，然后使用优化边缘命令消除选择的全部轮廓线。也有一些人一律使用钢笔工具进行复杂选择，因为钢笔工具可提供较高的精确度，即使这样花费的时间稍长。

　　您可以通过多种方式创建复杂选择，但复杂选项的共性特征是需要的时间较长。您最不应该做的事情就是一次次地浪费时间做同一选择，并且每次都重复访问同一图片的同一部位。Alpha 通道（见图 8.7）可以通过允许您将复杂选项作为灰度数据储存，从而节约您的时间。对于某些命令和滤镜，例如内容意识缩放（CAS）和镜头模糊滤镜，Alpha 通道也是必需的。

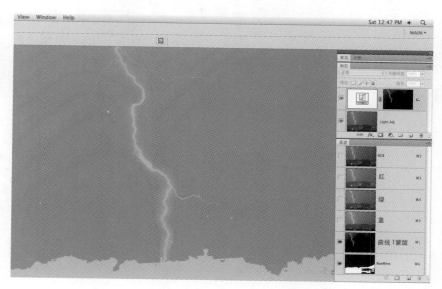

图 8.7
对于存储您以后或许需要再次使用的复杂选项，和应用某些图片效果的复杂选项，例如内容意识缩放和镜头模糊滤镜，Alpha 通道都是必需的

　　智能对象。Photoshop 中的智能对象图层功能在 Photoshop CS4 中变得更加实用。智能对象图层支持以非破坏性的方式进行图层变换，并且也可与图层蒙版相连接，从而可使您在不丢失蒙版外观的情况下在画布上移动智能对象。例如，您会意识到有时一张图片需要使用透视和斜切变换命令进行纠正。Photoshop 现在允许您将图层转化为智能对象，正如您经常所做的那样，然后，再次调用相同的命令以恢复特定网格和控制手柄（见图 8.8）。

　　这意味着如果您第一次应用的改变看起来不够完美，您打开命令即可在上次的基础上继续修改，无需从头开始。这样不仅为您在保持原图层数据的完整性方面提供了灵活性，而且也为您节约了时间。这一示例为我们在先前章节介绍的塔楼，我们利用智能对象对其进行了初始远景编辑。

　　图层的 IQ。如果可能，使用经过实践检验的、将图片分解为图层的方法。分层确保始终为编辑对象为目标，在尝试或许会对图片其他部分有负面影响的一系列润色和样式的选项方面为您提供了更多创作的自由。关于如何将图片分层有多种不同的理论，然而我们推荐的方法是创建基于所需编辑类型的图层，或者基于所编辑的范围来创建图层。

　　成功编辑图层的关键是确保基于最近完成的编辑创建每一图片的图层（见图 8.9）。例如，在修饰一个肖像时，摄影师经常会复制背景并以其将首先修饰的肖像的部分进行重命名（这即前文所述的"内容范围"模式）。例如，他们会从人物的头发或是面部肤色开始。一旦这个区域编辑完成，摄影师或后期制作人员将复制初始编辑图层，以将编辑成果带入以后的工作中。然后副本会重新命名（与下一个范围相匹配），然后应用第二组编辑。每一新的图片范围都会重复这一过程，直到整幅肖像润色完成。

图 8.8
智能对象支持图层蒙版关联和以非破坏方式使用改变指令(包括弯曲)的能力。与以前版本的 Photoshop 相比,对于合成者而言,这是一个巨大的进步

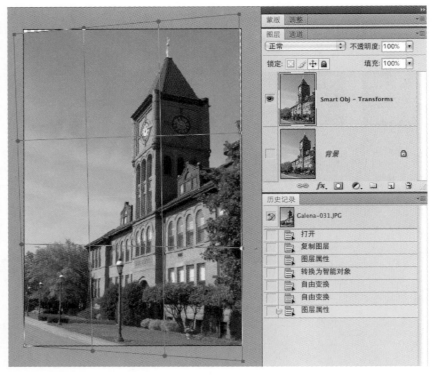

图 8.9
将合成图片分解为多个图层,然后对图片的这些部分进行独立编辑可提高编辑的品质,并会减少因为错误的效果或者修正而导致的额外工作

"内容范围"分层的另一个优点是，为分离图片调节提供了良机。使用调节图层，您可以通过调节图层蒙版，或者使用在调节面板底部的剪辑播放按钮，修改在该图片特定范围内的色彩和色调（见图 8.17）。

对于景色图片和产品照片，应按照图片所需的编辑类型，而非区域分解图层结构。例如，您可以先复制背景，然后使用该新图层作为减噪的基础。然后可以复制减噪图层，并对整个图片应用克隆和修补。和其他创建图层的模式一样，您可以重复这个过程直到所有编辑都完成。

您或许决定对上述两种创建图层的技术进行一些融合。按您认为最合适的方法实施，只要以一种系统化的方式进行分层，确保一旦出现失误不会因需要对图片的绝大多数部分进行重新编辑而浪费时间。

基于像素（包括智能对象）的图层的不利方面是，将会使您的文件变得更大。文件较大会减缓打开或保存文件，或是应用镜头校正或镜头虚化等滤镜的工作流程，对于硬件较老的计算机而言尤其如此。因此，如何处理创建图层也取决于您概念的复杂性。

参考作品。可以帮助您取得满意结果的一个最终工作流程提示是确保打开所有的参考图片，以便您可以更精确地实施所需类型的编辑。例如，在计划和研究阶段，您可能已经发现储备图片中有几幅图片的风格与您目标合成作品某些部分的风格相同。打开这些储备图片对于您编辑时进行比较是非常宝贵的。甚至在您的桌面上打开一本杂志也是有帮助的，尽管在数字媒体中仿制杂志的过程是非常复杂的，因为您的显示器是透射光媒介（增加色彩），而打印的出版物使用的是反射光（减少色彩）。

8.2　进行图片修改

一旦掌握了如何保持图片的条理性和灵活性，就可以开始对源图片或储备的图片进行编辑并建立风格，以使这些图片在最后的合成阶段能够更加容易地组合在一起。制作卓越图片的关键是了解主要编辑类型（减噪、润色和锐化）的一般顺序，以及掌握 Photoshop 工具和工具的最佳用途。

8.2.1　降噪

如果 Camera Raw 中处理源图片没有移除足够的杂色，在 Photoshop 的润色过程中较早地解决这一问题是至关重要的。将相机杂色留到编辑后段才处理意味着对图片色调、颜色或锐化的任何改变均会放大杂色，使得杂色更加明显，并且更加难以消除。当源图片需要降噪时，我们通常使用 Noiseware 专业版的第三方插件程序。Noiseware 擅长从模糊的光线场景和深色背景或质地的照片中移除杂色。

尽管控制和选项较多，用户界面（见图 8.10）仍非常直观。Noiseware 的效果较 Photoshop 减噪滤镜要好，尽管 Noiseware 学起来有点儿复杂。虽然这需要额外投资，但如果您发现许多图片都有杂色问题，您会明白适度的时间和金钱投资是值得的。

图 8.10
Noiseware 允许您根据直觉处理图片中特征和位置的相机杂色

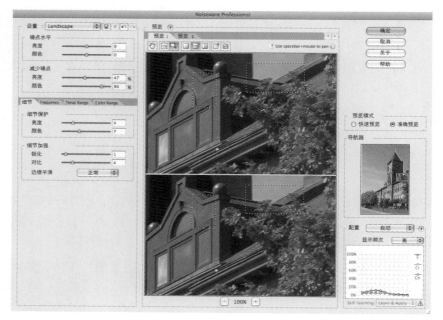

　　设置 Noiseware 的技巧是使用设置菜单中的某一预设置创建一个基线校正。设置菜单包括数个常见的影像脚本，包括画像、风景和夜景图片。一旦您选定预设置，可通过调节杂色图层滑块帮助 Noiseware 更加精确地应用其运算法则。从这一角度讲，我们通常使用细节、频率、调性变化和色彩变化表项下的设置，以对图片色调进行微调（见图 8.11）。

　　注释：

　　　　所有降噪软件，无论怎么完美，无一例外地会柔化图片细节，大幅降噪时尤其如此。在使用 Noiseware、Noise Ninja 或 Nik Sharpener Pro 等通用降噪工具时，头脑中应始终权衡这一得失。

　　在修正中包括色彩范围表通常会获得最佳结果。从某种意义上讲，色彩范围表的工作原理与 Camera Raw 的 HSL 面板非常类似。

　　如果不同的图像区域需要微调，如同旨在对应用不同设置的同一图片区域进行比较的全屏预览所显示的那样，您可以使用细节、频率、色调范围和色彩变化滑块以削减某类杂色或是特定图片范围内的杂色。

　　我们通常可以使用色彩范围表进行精确纠正（见图 8.11），色彩范围表的工作原理与 Camera Raw 的 HSL 面板非常类似。这种方式仅允许您从该图片中的特定色彩范围内移除杂色，而非从整张图片的移除色彩或亮度杂色，这是非常有帮助的，因为许多相机仅在某些色彩范围中会产生杂色，但在其他色彩范围内则不会。在使用 Noiseware 时应牢记，您或许需要尝试不同的设置以实现最佳图片效果。

图 8.11
Noiseware 色彩变化滑块
（右侧远端）与 Camera
Raw HSL 面板原理类似。
Noiseware 色彩变化滑块
允许您对图片的每个色彩
范围中的杂色进行管理，
同时并不会影响其他色彩
范围的锐化

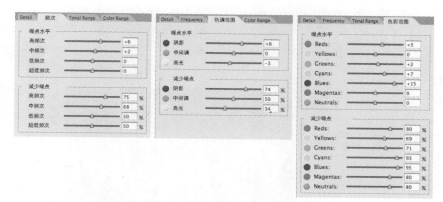

8.2.2　更改色调值

可以通过多种方式更改图片的色调，但是在准备合成时最好用的工具当数曲线调节。这是 Photoshop 中功能最强大的，同时也可能是最令人费解的色调校正工具。但 Photoshop CS4 已经新添了两种工具，不但使得曲线功能更加强大，同时使用也变得更加容易。其一是新的调节面板，该调节面板提供了一种无固定模式的访问方式，可在一个面板中访问所有的调节图层控制，包括曲线控制。这意味着在实施和预览改变时，您可以打开每张图片进行调整，而无需遮蔽图片的大部分区域。

另一个是对新曲线对话框（以及在曲线功能被激活时的调整面板）进行了部分改进。第一眼看上去好像没什么改进，但在曲线面板的左上方有一个带有手形和箭头图标的按钮。如果您单击这个按钮，然后在一个特定的色调范围内移动光标，再次单击则会在色调曲线上确定一个点。向上拖曳该点可以升高色调值，向下拖曳则会降低色调值。曲线的这一功能将帮助您更高效的工作，同时实现更精确地编辑（见图 8.12）。

图 8.12
Photoshop CS4 新增了 on-
document control 控制，大
幅增强了曲线调节的功能

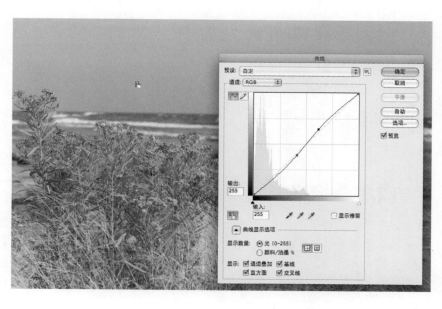

和其他工作流程一样，曲线调节有助于确保某一图片中特定的范围能够与其他图片完美地融合在一起。您也可以使用这种功能在最终合成作品中创建特定的灯光效果。图8.13展示了一种有代表性的情况：曲线调节使得两张图片的色调特点更加相似，以至于稍后只需小幅度的微调。

图 8.13
有时单独看起来令人满意的图片要成为令人信服的合成图片中的一部分时则需要额外的曲线校正

原始曝光目标环境

曲线调节曝光

对于较简单的色调校正，您可以使用图层调节来节约时间，但是当您需要对图片中的特定部位进行局部色调校正时，曲线无可替代。

注释：

我们在第10章中介绍了使用拖曳阴影图层和改变填充的图层来创建逼真阴影效果的技术。

8.2.3　纠正色彩

合成中一个常见的问题是修改源图片色彩，以使图片色彩和谐地融合在一起。您可以在Photoshop中使用很多工具完成这项工作，并且有时候将需要测试两种或者三种调节图层，以得到合适的结果。再次，不存在固定的规则，仅仅有一个您可以在不同时间用于提升图片色彩品质的实用技术的集合。不管怎样，我们使用的调节要比其他更频繁一些。

色彩平衡。同样，评估是关键所在。看看您的源图片，并记录一个色调范围内色调（对于类似的色彩）的变化。如果正在对自然景色照片进行处理，如何使天空的蓝色和植物的绿色进行匹配呢？可能的情况是，无论您拍摄的场景或主题的类型如何，色调不会匹配得很精确，并且计划混合的区域有可能也需要进行色彩稍调。基于所处的色调范围中的位置，色彩平衡允许您改变图片中的色调。

色彩平衡使用图片中 3 种主要的色调范围（高光、中间色调和阴影）确定修正目标，并且使用 3 条色彩"轴"对修正进行定义（见图 8.14）。您可以使用这些色调范围中的任何一个（或所有）：更多的青色 / 红色，更多的品红 / 绿色，或者更多的蓝色 / 黄色。也可以混合并匹配这些游标滑块值以消减相机中生成的色彩色调，或者是确定图片的风格。如前文所述，我们推荐在编辑图片色彩时使用调节图层工具。调节图层工具不具有破坏性，并允许您通过直接应用图层蒙版或是剪去下方相临图层的调节，将调节仅限定于特定的范围。

图 8.14
色彩平衡调节允许您对于图片区域内目标色彩的高光、中间色调和阴影进行调整

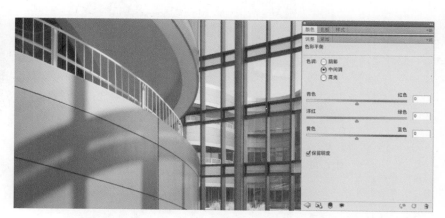

原始色彩

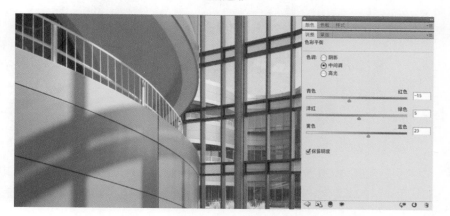

色彩偏移移除

振动。如同 Camera Raw 中的振动游标可为图片的饱和度提供更精细和更逼真的品质提升一样，Photoshop CS4 中全新的振动调节功能同样允许您在图片中增加暖色调，并且无需剪切（见图 8.15）。同时，对于相同的调节同样可用标准饱和度游标，使您可以根据图处的目标风格进行混合和匹配。

图 8.15
振动调节允许您快速并平滑
地更改整个图片的色调值

　　照片滤镜调节。有时您仅仅需要让图片变得更暖一些或更冷一些，或是为图片的某一部分增添某种色彩偏移。您可以使用照片滤镜调节快速实现这一效果。这种调节使用简单的色彩拾取和游标控制来对整幅图片进行调整。最普遍的用途是使户外图片变得稍暖一些（特别是在中午阳光下拍摄的图片），或在白炽灯下拍摄的图片更冷一些，但您也可以选择任意色彩的色调作为编辑的基础（见图 8.16）。

图 8.16
如果您需要稍微提高一张
图片的暖色，或者减少冷
色，或者是运用色彩以建
立某种风格时，照片滤镜
调节可以提供帮助

　　假设正在以 RGB 模式进行编辑，您也可以通过图层和曲线命令增强整张图片中（或者图片的局部）的红色、绿色或蓝色。然而，使用色彩平衡和色彩滤镜调节相结合的编辑方式，常常会提供更具有创造性的灵活性和更精确的效果。

8.2.4　基于图层的编辑

　　剪裁和分组。随着调节图层增多，图层管理成为了编辑过程中必不可少的一个方面，因为您需要将特定的调整限定于特定的图层，并且要将这些调整视为整体，而非个体矫正。全新的调整面板允许您通

过单击"裁剪图层"按钮对特定的图层进行"剪裁"，或者是将特定的调整限定于特定的图层。我们同时也对应用于某一图片或者特定图层的所有调节图层进行分组，从而使我们能够对这些调整作为整体进行切换以查看整体效果（见图 8.17）。较之于分别打开或关闭每个图层的可见度，这一功能可更准确地反映图片的变化。另外，这一功能也能够节省时间，因为获得最终效果所需的预览点击次数更少。

图 8.17
剪裁调节图层并进行分组
以便查看累积效果对于精
确、高效的编辑至关重要

蒙版调节。在所有调节图层中，最具价值的功能之一是利用图层蒙版作为将对图片的编辑限定于特定范围之中的手段。以我们前文提及的照片滤镜为例，您可能会决定仅仅需要将图片中的某一部分变得更暖或更冷一些，然后逐渐消淡直至不进行任何修改。实现这一效果的最佳方式是使用图层蒙版和渐变工具相结合的方式。

每个调节图层在创建时都有一个默认的空图层蒙版。如欲创建渐变图层，选择图层本身，按下 G键（如果是油漆桶而非渐变工具出现，按下 Shift+G 组合键），然后在选项工具栏中选择"从黑到白"渐变。在图像上拖曳渐变工具，以使想要白色自调整 100% 显示的区域开始。您或许需要尝试不同的渐变角度。当尝试新的渐变时，此前的尝试将被替换。

在图 8.18 中，我们使用渐变工具和图层蒙版使天空的暖色逐步减少，直到图片中的非目标区域未经任何改变地显现出来。您可以对任何调节图层使用这项技术，这是一种对源图像进行创造性控制的卓越方式。如果仅仅使用渐变还不够，我们也可使用白色、灰色阴影和黑色刷屏蔽区域，以控制调节的效果。

选择性。事实上所有的合成项目需要复杂的、形状奇怪的选项，以便限定图片中的某些部分，从而使您可以应用不同的效果，例如在一个特定区域中克隆，使用滤镜，或者完成其他任务。让自己免于伤心（和节约时间）的最好方式之一是确定您对手头的工作应用了正确的选择工具。有时Photoshop 的用户会逐步积累起某种特殊工具（像套索工具）的使用技巧，随后就会过分依赖该工具，以至于使用该工具进行所有的选择，而不是仅仅在应该使用它的地方使用它。

例如，如果您需要快速隔离一个路标，在某些情况下您可以使用索套或者钢笔工具，或者甚至色彩范围选择命令，然而通常情况下精确地选择任何几何形状最快的方式是使用多边形套索工具（见图 8.19）。同样，如果部分选择是几何图形，并且其他部分是不规则的形状，钢笔工具在进行快速、准确选择方面提供了最大的灵活性。如欲将使用钢笔工具创建的路径转变为选项，只需按下 Control键单击（右键单击）路径，并在上下文菜单中选定做出选择。如果您需要较柔和的轮廓，您也可以对选项应用抗锯齿设置。

图 8.18
使用您调节图层内置的灰度蒙版和渐变工具（或者画笔工具），允许您以可视的方式对调整进行精确限定

图 8.19
完成您的图像增强和高效合成工作的关键是为工作确定合适的选择工具，并且您自己对所有的工具都足够熟悉，从而可以轻松使用所需的任何一种工具

多边形套索工具对于快速几何图形的选择是无法比拟的

对于拥有几何和不规则轮廓的主题，钢笔工具会产生令人满意的效果

复杂或不规则的形状在合成过程中或许需要伴随其他工具来使用色彩变化工具

提示：

在多边形套索工具处于激活状态时按下 Alt（选项）键并进行选择，将动态转换到锁套工具，从而使您可以手工绘制选择区域。

多边形套索工具对于快速几何图形的选择是无法比拟的，对于拥有几何和不规则轮廓的主题，钢笔工具会产生令人满意的效果。

复杂或不规则的形状在合成过程中或许需要伴随其他工具来使用色彩变化工具。

如果您认为图片的这部分内容以后将会需要额外的工作或风格塑造，那么进行选择时需考虑的另一个重要因素是将来您是否需要再次使用相同的选择。如果您决定再次使用该选择，如前文所述，您不会希望每次都重新来过。利用 Alpha 通道经常使用或最耗时的选择存储到您的文档中（见图 8.20）。

图 8.20
Alpha 通道是合成能手必不可少的工具。在这里我们已经将灯塔的复杂选择保存为 Alpha 通道，以便在以后在合成过程中重新使用

提示：

您也可以通过单击图层面板中的添加图层蒙版按钮将复杂选择转换为图层面板。

转换。改善源图片另一个重要的部分是校正可能已经被相机镜头扭曲了的透视线。使用广角镜头拍摄的照片尤其如此。对于许多艺术家和摄影师来说，这种镜头是一种不切合实际的选项，因为他们无法通过摄影服务获得这一支出的补偿。

透视校正可以通过镜头校正滤镜（见图 8.21）或可在编辑菜单中找到变换命令来完成。使用何种方法（或者是需要综合使用）取决于您图片中的失真类型，以及您最终打算呈现给观众的效果。我们往往发现想要达到最好的效果通常需要两种工具结合使用。

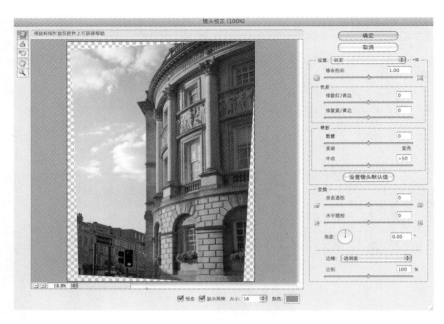

图 8.21
当在图片中校正透视线时，应当选择镜头校正滤镜和变换命令（在编辑菜单中）工具

提示：

尽管透视纠正镜头或许不是您使用的选项，但在拍摄场景和主题时仍需牢记透视校正。在主题的四周预留一些额外的空间，以解决大幅透视校正经常带有的"修剪效应"。

通常情况下，如果有简单的梯形失真（因广角镜头相对于您的主题向上或向下，或向左或向右倾斜而导致），您可以使用镜头校正滤镜进行快速纠正。梯形失真很容易识别，因为图片的垂线上看起来有梯形效果。您可以使用水平透视和垂直透视校正游标，以及对默认的角度值进行微调来校正。您也可以使用在顶端的移除失真游标校正桶形失真。对于图片显现的弓形外翻，您可以向右拖曳该游标，直到照片看起来更加自然和"扁平"（或者是直到其与其他所合成在一起的图像的外纲相匹配）。

有时您也需要使用在编辑菜单中的变换命令来完成镜头校正编辑的高光（见图 8.22）。如欲使用这些命令，选择"编辑 > 变换"，并在透视、扭曲和歪斜中选择（通常这 3 种命令的组合，加上稍微的镜头校正将会实现这一功能）。

提示：

您可以通过智能滤镜／目标图层应用镜头校正滤镜和变换命令。具体方法是首先创建一个目标图层的复制品，然后从滤镜菜单中选择智能滤镜变化，然后打开镜头校正滤镜或者变换命令。此后，您将可以在任何时候重新访问您的滤镜设置和变换控制。

图 8.22
您可以将智能目标变换命令和镜头校正滤镜的效果相结合，以实现对透视线和镜头扭曲的精确校正

Warpitude。深受喜爱不仅仅因为其超强的纠正问题的能力，而且（当然）也因为有了 Photoshop，您可以对图像进行创造性编辑，在合成方面也同样如此。一个恰当的例子是可通过 Warp 命令将一个对象置于另一个对象之上，看起来仿佛是一个图层附着在另一个图层之上。

提示：

> 您也可以使用 Warp 命令进行较小幅度的透视校正，在小幅度的桶形失真中尤其效果显著。

在图 8.23 中，我们想把这个头盔的装饰物与冷却塔相结合（仅仅开个玩笑）。在将头盔装饰物作为一个智能对象前，我们在 Camera Raw 中减弱头盔装饰物的色彩，并且进行其他的调节，以使二者能够更好地结合。在放置智能对象后，我们使用 Warp 变换控制调整（推或拉）头盔的四角，直到它看起来像是塔的一部分。最后，我们在塔上添加了阴影。

液化。液化滤镜是 Photoshop 提供的另一种功能强大的工具。该工具既可用于润色肖像，又可对合成图像目标区域应用不同寻常的、创造性的效果。液化滤镜可以被视为一种能够将图片的全部或是选定区域变成一块橡皮泥的工具，从而赋予您以传统刷子工具所无法赋予的"smush"和扭曲像素的能力。

液化滤镜提供了无限可能，从经过实践检验的"突出的眼球"，到添加"热浪"，再到重建某人的颊骨和下颌外形（见图 8.24）。使用液化滤镜工作的关键是确保网格可视，在可能的情况下使用蒙版（就像您在标准工作流程中使用涂层蒙版一样），以及借助修复工具进行试验。液化滤镜允许您通过特定尺寸的画笔和压力设置尝试不同的工具。如果您不喜欢您所创造的外表则可以快速撤消，而无需重新设置您所做的全部改变，或者关闭对话框然后开始重新打开。

图 8.23
"变换 >Warp"命令使用两
件物品制造出附着视觉效
果的神奇工具

图 8.24
液化滤镜提供了大量的可
将特殊效果应用于合成图
像的创造性选项

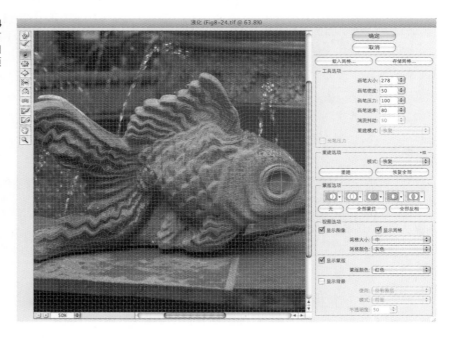

图库力量。最后，尽管我们仅仅在更具创造性的项目中使用这些功能以创造更具艺术表现力的图像效果，但您可以使用 Photoshop 中的大量创作滤镜（可通过选择"滤镜 > 滤镜图库预览"）以提升您的源图片的外观。滤镜图库（见图 8.25）仅仅包含来自于艺术效果滤镜、画笔描边滤镜、扭曲滤镜、素描滤镜、风格化滤镜和纹理滤镜菜单的部分项目，并且仅查以 8 位模式操作。正因如此，在较多地使用一个自由形态或者直观外表创建图像时，应当用 8 位模式完成所有的编辑。

图 8.25
对于编辑采用直观风格，而非摄影风格的图片，滤镜图库将是一种实用的创造性工具。必须以 8 位模式使用滤镜图片

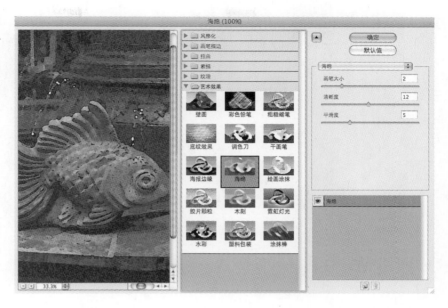

　　例如，前文提及的调节色调曲线或者调整色调和饱和度时会产生色块和色调剪切等不利因素，在对图片应用创作滤镜可能更不易被注意到，因为您不是在使用这些滤镜去维护照片的外表。在使用图库时同样需要牢记的是，可以一次使用多个滤镜来创建单独使用任何一个滤镜都难以实现的图片风格。这无疑是为您提供了对创造性进行无限组合的可能，如果图层混合模式与滤镜效果相结合则尤其如此（见图 8.26）。

图 8.26
图层混合模式效果与作为智能滤镜设置一部分的 Photoshop 创作滤镜的结合可以创作出多种视觉效果。尽管要得出正确的外表可能需要花费一些时间，但最终您会发现该效果值得为之花费的时间

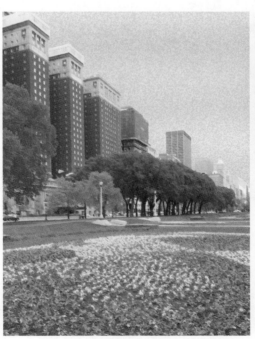

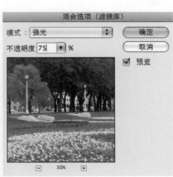

更改创建的效果智能过滤和混合选项对话框

正如您可能已经猜到的那样，可以在打开滤镜图库，并在图片中应用这种效果之前使用智能滤镜转换命令。鉴于 Photoshop 的多数滤镜均要求进行实验以了解在特定条件下的正确外观，我们始终建议在使用图库之前将目标图层转换为智能滤镜。这可使您对所有滤镜调节进行动态微调，而不是每次对图层使用滤镜都需从头开始。

创建 3D 对象

9

使用 Photoshop 创建 3D 对象，与艺术家和摄影师通常想象的模式并不一样。即使当像消失点（Vanishing Point，以及后来的输入基本 3D 对象的功能）这样的工具出现后，仍有很多用户认为创建 3D 对象对于进行普通平面设计或是编制工作流程来说太过专业。然而，Photoshop CS4 增强版中的诸多新特性，将使得平面设计专业人士、摄影师以及其他创意领域专业人士更大程度地接触到 3D 后期处理领域。

我们本可以在这整本书（实际上是一系列书）中只谈论怎样构建创意 3D 工作流程。但是我们的最终目标是帮助您更加了解什么是 3D 以及 Photoshop 中的 3D 功能是如何创建更具吸引力的合成图像的。

以前，一个包括 3D 图像的工作流程通常要求用户先渲染一个场景，然后在 Photoshop 中编辑这一平面二维图像。而现在的平台可以翻转、旋转和缩放 3D 模型。虽然 Photoshop CS3 增强版引入了基本 3D 功能，但是对于使用 Photoshop 创作的艺术家们来说，Photoshop CS4 增强版使得他们能真正创建 3D 对象。

9.1　3D 原理

使用 3D 对象有许多好处。虽然学习 3D 工作流程与设计的原理比较难，但是一旦掌握了基础知识后，就可以快速利用 3D 模型以及 2D 图像（作为背景或者纹理）在 Photoshop 或者您偏爱的 3D 软件中构建一个场景。其优势在于可以

迅速模拟出原本需要好几天才能完成的灯影环境、相机远景以及其他摄影技巧。Photoshop 包含许多对 3D 工作流程的改进，比如更强大的渲染引擎，创建和操作各种光源以及材料的能力。

请记住，Photoshop 中的 3D 功能并无意取代独立的 3D 软件。Photoshop 提供了一种更有效制作 3D 工作流程的方式，并且为艺术家以及设计师提供了更多创意方案。虽然如此，与以前的版本相比，新的 3D 功能可以使您更方便、直接地在 Photoshop 中处理作品。理论上，减少了因制作光源、场景修饰以及为制作更多优秀作品创建新路径而在不同的 3D 软件间进行切换的时间。

如果是 3D 设计世界的新手，这一部分概述了 3D 设计原理，它们同时适用于 Photoshop 以及其他软件。如果您对 3D 工作流程很熟悉，那么可以跳过并直接进入下一个部分，下一部分主要讲述了 Photoshop 所提供的新 3D 功能。

注释：

整个章节提到的 "Photoshop" 都是指 Photoshop CS4 增强版 Photoshop CS4 标准版没有提供 3D 功能。

提示：

3D 渲染效果好坏依赖于显卡性能。

多边形。大多数 3D 模型都是由许多较小的 2D 多边形 "边对边" 组合成的具有体积和深度的对象。多边形的尺寸、形状以及数量决定了模型的精细程度。即使是相对简单的模型拥有数千个多边形，这样的情况也不足为奇。多边形越小（并且多边形数量越多），模型越精细。

虽然在 Photoshop 中，对单个多边形的属性不能做很多改动（如果要改，需要如 Strata 或者 Cinema 4D 这样的 3D 软件作为辅助），但是您可以决定多边形的总数。如果一个场景要求非常精细，就需要数量很多的多边形。大量的多边形就要求电脑有更大的内存以及更强大的芯片处理器，这也取决于打开的视图窗口数量，因为模型的有些部分在屏幕上不可见。有些程序提供这样的选项，在处理作品时可以隐藏不需要渲染的多边形，这样就可以节省很多时间。

基本术语

虽然这本书不可能涵盖所有关于 3D 制作的重要概念，但是您可以把这条侧边栏作为一个理解 3D 基本概念的简单术语表。其中的大多数术语并不一定只是在 Photoshop 中会接触到，它们和任何您可能使用到的 3D 软件都会有关联。

空气透视。这是在图像上由气层产生远物模糊的效果。其中包括朦胧、光照和随着距离的增加清晰度下降和饱和度的渐少。

深度图。这表示从某个平面或某个表面到一定距离的图像灰度值。通常来说，白色是可能存

在的最高值（或者说是从表面开始的高度），而黑色是可能存在的最低值，居于中间的灰度值表示在白色与黑色间的距离。

基面。这是所有 3D 软件和 Photoshop 所使用的用于提供水平参考以及精确判断模型垂直移动的视觉辅助功能。

直线透视。这是一种简单的透视。用汇合的线条来定义水平线和消失点。Photoshop 中的消失点滤镜运用基于直线透视的算法来生成结果。

素材。这是对所有纹理、透明度以及其他表面特性的总称。它对 3D 图层中的网格外表加以定义。

网格。这是一组邻接的多边形集合，这些多边形定义了 3D 模型（包括景观）的形状或者表面轮廓。在 Photoshop 里，每个模型可能由一个或多个网格组成，它们经常被视为线框结构。由于多边形数目要比 3D 图层的多，所以 Photoshop 中的网格往往需要花更长时间来创建、修改以及渲染。

建模。这个软件可以用于生成复杂的 3D 图形（例如人像）。通过组合很多 3D 图元，并使用各种图形修饰工具来平滑它们之间的边缘，使其看起来像是一个单一的连续形状。这些对现实世界或虚拟对象的表现就称为模型。

对象移动与相机移动。使用 Photoshop 中的 3D 相机工具可以"围绕"着对象移动视图，而对象本身相对于文档网格的位置保持不变。相反，使用 3D 对象工具可以在文档网格范围内移动实际的对象，而相机（或视图）保持不变。

基本图元。具有体积和深度的简单几何形，由小的 2D 多边形构成。基本图元通常被用于构建更复杂的图形。常见的有立方体、球体、角锥体、圆锥体以及圆柱体。

渲染。这是一项赋予模型一个逼真外观或至少一个平滑、连续表面的处理过程，从而可以让您估计其形状、造型，编辑模型以及对其应用纹理。渲染质量的"级别"也有所不同。通常较低质量（即低分辨率）的渲染用于处理场景或模型，而高分辨率的渲染仅用于最后的处理过程，因为这需要花相当长的一段时间来完成。

旋转。这是使模型、对象或相机围绕着一个特定的轴旋转的功能。

纹理。在 Photoshop 中，这是表面特性的一个组成部分，可以通过它来定义某一材质的外观。

视图。在 3D 程序里的一个特别窗口中，从不同视角（如顶视图或前视图）来展示模型。在建模时经常可以同时打开多个视图（这是比较有用的）。图 9.1 是在 Cinema 4D 中以多个视图窗口展示的渲染后的线框模型。

线框模型。这是观察任何 3D 模型的最基本方式。它仅仅显示了用于创建模型的多边形的轮廓。也就是说，线框模型没有表面特征，它就像一个您正在创建的对象的数码骨架（见图 9.2）。

图 9.1
在 3D 空间里通过视图可以从多个角度观察模型

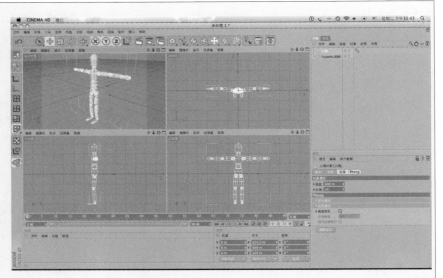

图 9.2
人形的线框模型。这个模型由许多基本图元构成，而这些基本图元又是由许多小多边形连接在一起形成的

X 轴。3D 空间里的横向参考轴。从模型的前视图来看，在一个文档中沿着这条轴移动对象，将使其从左往右移动。

Y 轴。3D 空间里的垂直参考轴。在文件中沿着这条轴移动对象，从模型的前视图来看，将使其从上到下移动。

Z 轴。3D 空间里的深度轴。在文件中沿着这条轴移动对象，从模型的前视图来看，使其从前往后移动。也就是说，对象随着移动，相应地放大或缩小，而此时从观看者的角度来看，对象会靠进或者远离。

　　材质。使用 3D 不仅包括构建模型和模型定位，而且也包括对模型表面特性的控制（见图 9.3）。当构建好模型之后，必须要在模型的线框图外用材质包覆线条并且填充空白。这些材质结合光和模拟环境使得模型有了逼真的外表。

图 9.3
这些材质用 Cinema 4D 的材质面板（底部左图）和属性面板（底部右图）仅仅几分钟生成的，材质面板里的每一个球体提供了不同自定义素材的预览

　　注释：

　　　　纹理和材质是可以交叉使用的，但是在 Photoshop 里，材质事实上是应用在模型和 3D 形状图层的纹理的总和。

　　每一种材质通常都有一种特定的用途，可以以不同方式与其他材质结合打造特定的外表。比如，要创建一个具有人的皮肤特征的 3D 模型，您将需要根据每一种皮肤的特质选定一种特定的材质。对于皮肤的颜色、光亮度、透明度、纹理（甚至是那种诸如由头发的毛囊）、肌肉的张力等所产生的轮廓线条（有时候也称作为凹凸图），都需要特定的材质来定义。同样，如果模型需要其他人类的特征，比如头发或是汗水，也需要用材质来描绘它们。无论哪一种类型的模型表面，用上几十种材质来定义，这并不少见。

　　光照。一旦定义好材质并且把它们用于模型特定的图层之后，您需要创建一个与之呼应的场景。就像摄影一样，任何一份成功的 3D 设计最重要的部分就是光照。显然，这既要定义模型怎样受到光照，又要对其他的属性进行定义。正如您预计的那样，根据模型的特性以及位置，3D 光源有许多可编辑的属性，比如颜色、聚光、衰减以及创建阴影等。

　　然而，光照属性可以有多种调整方式，并不是只能通过所创建的光源来做修改。某些材质的属性可以定义其是否发光，反射甚至是自发光。光在某些情况下，甚至可以放在模型的内部以创造独一无二的视觉效果。虽然创作自由，但需要清楚每种 3D 光源的特性，每种材质以及每种模型不得不在软件中加以定义及控制。大多数 3D 程序都有许多按钮，滑块和菜单需要学习和掌握。幸运的是，Photoshop 中全新的 3D 面板（见图 9.4）学习起来相对容易些，但也是体现 3D 对象复杂性的好例子。

图 9.4
Photoshop 中新的 3D 面板允许您操作置入的模型和 3D 形状图层上各种纹理和光照属性

布景。构建任何一个 3D 场景的最后一步都是布景。一个 3D 模型，直到给放入一个特定的环境或者内容中去之后，才会变得有趣。每个布景可以包含多种光照、大气效果、素材以及其他项目（有时肉眼并看不见），他们与模型的表面特征相呼应形成想要的效果，比如火花、反射的颜色、或者其他"样子"。许多情况下，一张 2D 摄影作品给 3D 模型作为"背景"，再加入 3D 光照，使得模型受到与照片相称的照明。

许多专业 3D 制作应用软件（包括将会在本章后面介绍的 Cinema 4D）让您模拟真实的 3D 环境，包括大气效果和自然特征，比如云层、地球、流水和叶子。其他有些程序专门致力于这个领域，它们通过使用有机地形生成器来"生成"地表形态。3D 艺术家们经常使用几个专门制作软件来完成 3D 工作流程中的一个任务，而不是仅仅使用一个程序。通过 3D 文件格式的普及，促进模型和场景数据可在不同程序中切换的实现。这些格式将在本章之后内容中讨论。

渲染。当您使用 3D 软件用模型和布景来创建对象时，从屏幕上看到的往往是较低处理效果的预览。为了能在修改对象形状和素材属性时，您的电脑能快速估计出模型的外形，大多数有 3D 功能的软件提供了忽略某些效果的预览选项，比如，忽略阴影或是忽略复合素材组合的相互影响等。如果每次预览模型的时候都选用"最终渲染质量"的设置，那么设计过程可能会花费很长时间。基于这个原因，高分辨率渲染设置只用于创建 3D 对象过程的最后阶段。

渲染使模型、布光、素材以及布景有了当下的形态，通过对整个场景的综合计算产生最终外观。这意味着所有布光、素材以及其他实体正如在现实世界中一样，在视觉上相互作用。这也意味着任何粗糙的边缘或者"层次不平的缺口"都可以完全修平。大多数 3D 软件为渲染过程提供多种"质量等级"，允许您根据不同的创作阶段来决定渲染的细致程度。最高质量的渲染设置需要最长时间，但在图片作为拼合图层输出之后，它的效果最为清晰。

随着场景的制作形成，有很多软件专门用于渲染，并且在这个图片创作阶段提供了许多选项以供选择。Photoshop 也拥有自己的渲染选项，将在本章稍后讨论（见图 9.5）。

图 9.5
Photoshop CS4 增强版提供了一个新的渲染设置对话框，其中包括定义渲染对象或形状质量和风格的选项

注释：

贯穿于本章的 3D 对象指的是置入的由其他软件制作的 3D 模型和用 Photoshop 制作的 3D 形状。

性能和限制。可以用 Photoshop 从别的应用程序中导入 3D 模型，用许多不同的方式编辑模型的结构纹理，还可以设置基础布光。也可以通过 2D 图片来构建 3D 基本形状，以不同的方式摆放造型和模型（或者也可以不同方式安置拍摄它们的照相机）。

目前，Photoshop 并不支持直接在导入作为模型的原图上进行形状修改或是排版，只支持使用 3D 面板提供的功能更改 3D 属性。这最好留给专业的 3D 应用软件处理，因为它们都有一套完整的形状编辑修改工具，而在 Photoshop 这样的 2D 图片编辑软件中是没有的。

9.2 Photoshop中的3D功能

本章中的这部分涵盖了 Photoshop 中关于创建和操作 3D 对象的重要工具和选项，包括从其他应用程序导入的模型等。尽管这里没有专门讨论它们是如何为作品增色的，但我们希望能为您以后使用这些新功能打下良好的基础。

9.2.1 基本 3D 工具

Photoshop 为用户制作 3D 对象，提供了多种新工具。它们给分为两组：3D 工具和 3D 照相机工具。

移动 3D 对象。3D 工具用于以不同方式，在画布上移动对象（见图 9.6）。其中包括 3D 旋转工具，3D 滚动工具、3D 平移工具、3D 滑动工具以及 3D 比例工具。大多数情况，这些工具的作用从它们的名字上就可以知道：3D 旋转工具让您可以自由地使一个对象绕着它的 x 轴和 y 轴旋转；3D 滚动工具使对象可以围着平行于屏幕的那根轴旋转；3D 平移工具只能使对象沿着 x 轴和 y 轴移动；3D 滑动工具可让您沿着 x 轴或者 z 轴移动对象；3D 比例工具可不用重新定位对象，就可改变其尺寸。

要使用 3D 工具中的任何一个，选择之后单击并拖曳到离 3D 对象接近的画布上（3D 对象可以是一个图形层，网格或是模型）来完成想要的操作。当有着 3D 对象的图层处于活动状态，选择任何一个 3D 工具，选项条为每个工具提供了可单独修改 x 轴、y 轴以及 z 轴值的附加设置选项（见图 9.7）。根据工具所提供的动作种类，这些选项使您能够根据背景图片或者文件网格来精确定位 3D 对象。当您使用不同的工具四周移动对象时，这叫做自定义定位。

可以通过单击选项栏上磁盘图标按钮，像您预设好的那样保存任何一个自定义定位。您也可以从弹出菜单中选择一个预设定位（比如左、右、上或者下）。可以通过单击选项栏上房子图标按钮（回到初始对象定位键），使对象重新返回到如文件最后一次保存时的位置。

图 9.6
Photoshop 中 的 3D 工 具
允许您在 3D 画布上操作
3D 对象

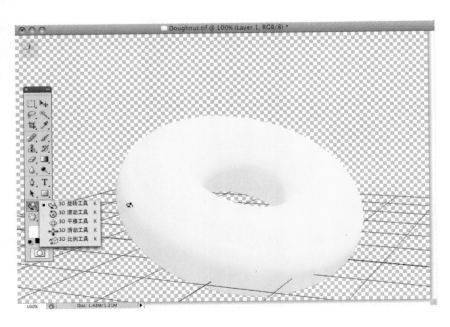

图 9.7
Photoshop 中的位于选项
栏的 3D 工具选项

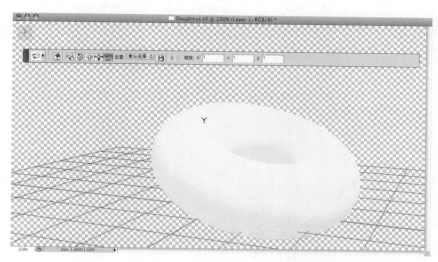

要记住，当使用 3D 工具使实际模型绕着画布移动时（移动范围与文件网格线有关），光和照相机的位置保持不变。这就意味着对象的影子、光的强度以及其他许多特性会随着对象移动的方向不同而产生变化。因此，即使您以为已经把布光都设置完毕，在画布上移动 3D 对象就会要求您之后要对布光做些补充修改（见图 9.8）。

图 9.8
移动 3D 对象改变其位置和
相关的光照与其他场景元
素，可以影响对象的外观

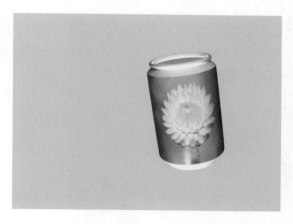

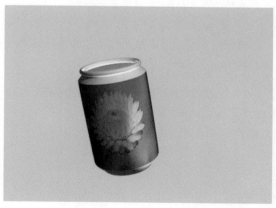

移动照相机。3D照相机工具提供的选项与3D工具基本相同，但只是让照相机围绕着您的3D对象，拍出整体场景的位置变化，即使是除了照相机被移动，没有其他变化（见图9.9）。

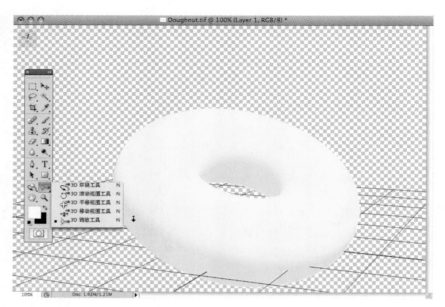

图 9.9
Photoshop 中的 3D 照相机
工具

打开在3D面板弹出菜单中的地平面选项，这样每个对应的工具在文件中所显现的效果差别就变得显而易见。比如，直到您使得地平面可见，才会发现3D旋转工具和3D照相机工具的效果其实不同。然后您会知道当使用照相机工具时，在照相机围着转时，所有的3D对象和布光维持自己与别的对象以及文件网格的原有相对位置。您可以在所有东西都放好之后，想从新的不同角度看整体场景时使用3D照相机功能。

注释：

　　当渲染一个场景时，要同时考虑到对象与照相机的位置，因为在Photoshop中并没有"默认的渲染视图"。

3D照相机工具与3D缩放工具并不一样。它的功能和数码单反相机的变焦镜头相似。您可以放大或者缩小3D对象，和比例工具有相同作用，但是布光和其他场景要素保持不变。图9.10通过在框架中调整3D对象到相同尺寸，来表示缩放工具和比例工具的不同点。

使用3D照相工具，您也可以使用选项条中的其他设置，它们与先前部分讨论的3D工具基本相同。您可以为每个照相工具单独设置 x、y 和 z 轴的值来创建自定义视图，用弹出菜单看预设效果，把照相机返回到最初位置，或者保存自定义位置，使之成为新的照相机预设视图。

图 9.10
3D 缩放工具像 DSLR 变焦
镜头一样控制您的照相机，
然而对光照和材质没有影响

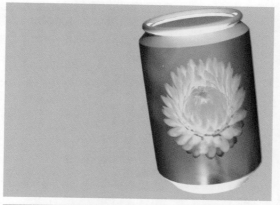

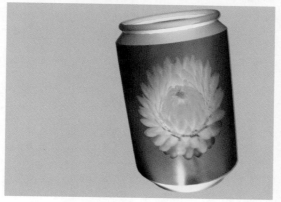

9.2.2　3D 面板

在 Photoshop 中，创建制作 3D 对象的主要区域是新的 3D 面板。图 9.11 展示了面板的默认界面，它可以给所有作为场景一部分的 3D 对象应用滤镜效果。虽然在默认界面里没有滤镜的效果预览，但有一点很重要，就是要理解每一个视图形式就是一种滤镜视图。3D 面板使您可以修改 3D 对象的许多属性，包括布光设置、3D 对象任何表面的颜色和材料属性，以及网格的位置。

滤镜：整个场景。场景滤镜视图表示组成 3D 图层或者模型中的所有组成部分。虽然指的是"整个场景"，但它显示的只有当前图层的所有要素。其他的 3D 图层直到它们在图层面板中被选中才会出现。如果有需要，可以利用 Photoshop 中的图层合并功能把几个 3D 对象放在同一个图层。虽然这个滤镜模式对于简单的模型或者形状很好用，但一般我们推荐使用单独滤镜模式，这样可以更快地对特定模型或者 3D 形状对象进行操作。

滤镜：网格。网格滤镜视图中所提供的工具与之前说明的 3D 工具相同，用于调整构成由 Photoshop 制作的 3D 模型中单个网格（多边形）的位置以及旋转（见图 9.12）。当对其他程序制作出的模型进行操作时，Photoshop 把整个对象作为一个网格，而不是一组网格对象进行操作。您也可以设置这个网格是否捕捉和投射阴影，这个在把模型或者 3D 形状在场景中与其他要素合并结合时很重要。

图 9.11

Photoshop 中 新 的 3D 面 板 提 供 了 许 多 3D 编 辑 的 工具

整个场景滤镜

网格滤镜

材料滤镜

光源滤镜

场景元素

消除锯齿设置

渲染设置

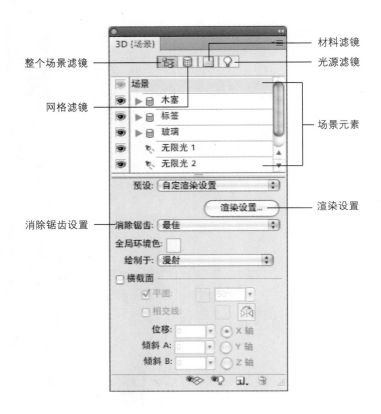

图 9.12

3D 面 板 中 的 网 格 滤 镜 视 图 对 3D 形 状 或 导 入 模 型 的 位 置 调 整 和 旋 转 操 作。这 也 可 以 允 许 您 对 模 型 定 义 是 否 要 蒙 上 或 者 投 射 阴 影

网格元素

网格位置和缩放 工具

阴影选项

网格基本属性

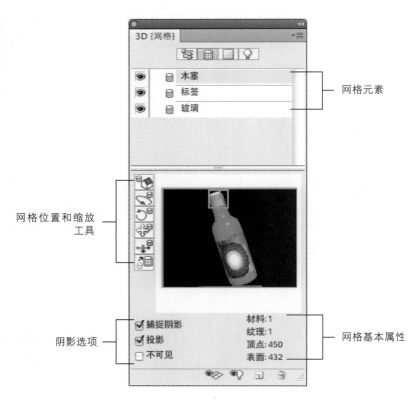

滤镜：材料。材料滤镜视图提供了创建和调整表面纹理功能（见图 9.13）。如果您用 Photoshop 制作一个 3D 形状，每一边（或者网格）都可以单独调整素材属性。这点比 Photoshop 中的其他 3D 功能更加重要，因为素材属性对 3D 对象的外表以及与整个场景中其他部分的协调程度有很大的影响，并且，无论是 2D 或 3D 都非常重要。素材属性可以使您对许多方面进行调节，从透明度再到自发光的颜色都可以进行设置。

图 9.13
在 3D 面板中的材料滤镜提供设置 3D 对象的素材属性，可依次帮助定义 3D 对象的外表特征

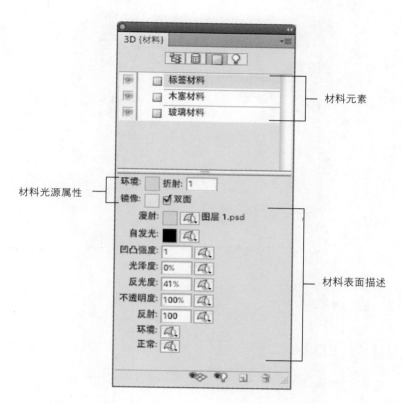

滤镜：光源。使 3D 对象发光的 3D 布光由光源滤镜视图直接控制。每个模型在一开始都默认设置有 3 个"无限光"，可以调节开关。光控制（见图 9.14）可以创建新的灯光（无限光、聚光灯或者点光，）也可以对单个灯光的一些属性进行设置。点光和灯泡相似，向所有方向射出灯光。无限光就像是阳光，好似是从飞机上射下的灯光。聚光灯有一根玉米形状的光束，可以调节其宽细，也可以调节光束中心的宽度以及光束外圈的宽度。

所有灯光可以放在当前照相机所在的位置，所有的聚光以及无限光可以朝向它们当前位置的光源处。为了更好地在场景中查看灯光，可以使用位于 3D 面板底部的"切换光源"按钮，它可以打开或者关闭灯光引导。另外，当要创建或删除新灯光时，也在 3D 面板底部，您可以用切换地面按钮来帮助定位。对于这些参数的理解对于定义模型外表至关重要，所以不能掉以轻心。

图 9.14
3D 面板中的光源滤镜可定
义 3D 灯光的种类，位置
以及属性

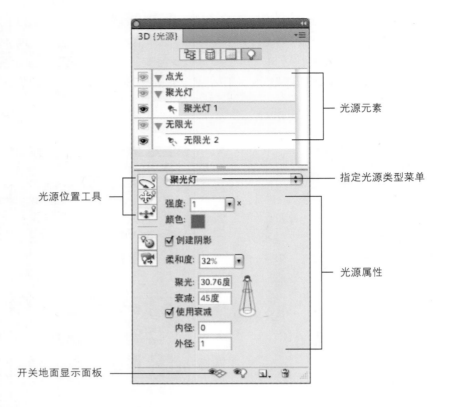

光源元素

指定光源类型菜单

光源位置工具

光源属性

开关地面显示面板

9.2.3　3D 轴

在对 3D 对象进行操作时，最大的挑战之一就是要做出精确的动作。为了使操作过程更加直观，Photoshop 小组加入了一个叫做 3D 轴的对象 / 相机的控件。选择 3D 工具的其中一个，您就可以开始使用它。这个时候您会看到 3D 轴出现在工作区域的左上角（3D 轴要求支持 OpenGL 2 的显卡加速支持）。当用指针划过不同的轴时，您会看到暂时出现的环形指针和控制块。使用这些控件，可以使 3D 对象旋转，放大缩小或者沿着一个方向移动。如果在这之前，您从未使用过 3D 功能，那请相信我们：3D 轴一定会帮您节省许多时间！

图 9.15 所示 3D 轴的控制界面。请记住，3D 轴与 3D 对象的本地定位保持一致。也就是说，当您旋转对象时，无论您已经对该 3D 对象修改或者保存过多少次，3D 轴表示的是该 3D 对象的原本定位。在之后当您再度打开文件，这个 3D 轴仍旧显示的是该对象的原本定位。

3D 轴也可以对 3D 对象进行缩放操作，可以沿着一平面（或者一根轴）缩放或者是同时沿着所有轴缩放。但是不能沿着任意方向缩放，也就是说您不能定义一根随机的轴，使对象沿着这根轴随意移动使得 3D 对象失真。您可以通过单独移动某根轴来估计缩放，不过也许不能始终保持同一比例缩放。比如，您不能只延长某个正方体对面的角，而保持其他角不动。对于这个任务，您需要一个 3D 模型程序来帮助操作。

图 9.15
3D 轴允许对模型或者 3D
形状图层进行位置放置以
及定位操作

3D 魔幻手空间控制器

　　使用 3D 过程中，最麻烦的方面之一就是要在可视的 3D 空间内控制模型。罗技旗下的分支机构 3Dconnexion（http://3dconnexion.com）设计了一种出色的电脑外设，这种设备容易掌控，并且专门为 3D 工作流程设计，使得操作更有效。其中使用起来最为简单的是空间控制器（SpaceNavigator）（见图 9.16）。

图 9.16
在支持 3D 魔幻手空间控制器的程序中，用它在可视的 3D 空间穿梭，这个任务不再是件麻烦的事

　　这个重要的小设备通过使用压力传感手柄，为用户提供了一个直观的方式来控制模型。这个有点纹路的手柄具有一定限制的移动空间，所以您不会在移动模型的时候把这个手柄在桌子上到处拖。它可以向 4 个方向移动 3D 对象，可以放大缩小、旋转、放平模型或者自由拍摄。它就像一个游戏手柄，但是增加了扭转和滑动功能。

　　可能对于使用鼠标或是追踪球的用户来说，用不到专业的 3D 空间控制器，但是如果每个月都有很多小时在操作3D对象的话，使用一个专业的3D控制器就很有必要。对于3D专业人员来说，空间控制器是一个很好的选择，而且它也适用于 Photoshop，所以您可能会想到它的网站上去看看录像短片，想想这个产品对于您的工作流程制作是否具有投资价值。

9.3 在Photoshop中创建3D对象

　　现在，Photoshop 有了新的选项，通过抓图、照片或者空的 2D 图像文件作为资源来创建 3D 形状（见图 9.17）。创建一个如金字塔形的 3D 形状，先创建一个新文件（或者打开一个已有的照片），然后选择"3D> 从图层中新建形状 > 金字塔"。Photoshop 就会把 2D 图层转换为 3D 形状了。

注释：

　　　　文件的尺寸越大，处理效果越优质，Photoshop 就会花越长的时间来创建 3D 形状。

　　一旦创建了形状，运用 3D 面板对该对象的每个面（这里是金字塔）进行纹理和布光设置，再运用前面提到过的 3D 工具以及照相工具对金字塔本身或者视图进行操作。这个过程对于任何在 Photoshop 中创建的 3D 形状都一样，并且您可以在同一个文件中建立多个 3D 形状，按照前面提到过的步骤操作，但是要把创建的每个形状设置成不同的颜色或者放在不同的图层。

　　有一点必须理解的是，当 Photoshop 在已经定义过的 3D 图上面加上图层，这个图层上的像素控制是固定的，您不能自行控制。因此，我们需要尝试不同的图片和形状，来达到最佳试图效果。对于多面的图像，您通过先创建一个空白 2D 图像，对将哪张图放在 3D 对象的哪个面上进行设置。创建一个 3D 形状，然后为每张贴图选择一个固定纹理（见图 9.18）。对于这个例子，我们选用一张大的花图片作为红酒瓶的标签，把一张花朵的图片转变为标签贴图的固定纹理。

图 9.17
Photoshop 为 从 2D 图层和背景中创建基本 3D 形状准备有许多选项以供使用。虽然 Photoshop 可以复位 3D 形状的每一面（或者素材），但是对于一个复合 3D 形状的编辑，还是推荐使用专业 3D 软件来制作

图 9.18
在 3D 面板中的材料滤镜视图使您通过对 3D 对象表面纹理的设置来定义他们表面的特点

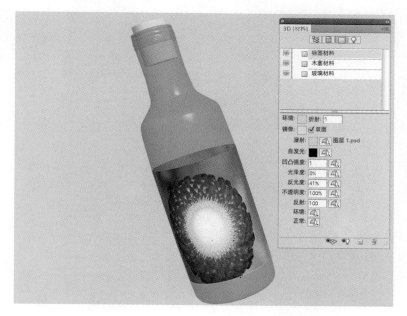

　　用于这个纹理的照片原本是 600 万像素，但是我们把它调成 500×300，这样处理起来会好些，因为 3D 形状是从 800×600、90ppi 的图片生成而来的。正如您可以会预计到的，纹理的尺寸越大，Photoshop 生成预览或进行的别的 3D 操作就会越困难。除去受益于 16 位数据的凹凸纹理或者梯度网格，我们已经知道，一般会在 Camera Raw 里处理纹理图片，然后把它们压成 8 位数据的文件，像素控制在 1000×1000 以下。这样就增进了图像的效果，不会有图像质量问题。

　　为了达到最好的 3D 形状图层效果，可以把它们逐一创建在空白透明的文件上，配上任何合适的处理，把它们调整到与最后想要的图片形状接近。这就需要在不影响其他图层的情况下完成模型的素材、布光以及位置设置的修改。

注释:

　　当在空白文件中创建一个 3D 形状图层,Photoshop 会默认给构成图层的网格一个占位符贴图,一般它们每个都有自己的颜色,这样当网格从 3D 面板移开时,定义起来就相对简单些。

提示:

　　另外一个可以提高 3D 工作流程速度的是,单击移去背面或者移去隐藏线,在渲染设置对话框中可以找到这两个选项。这样将减轻处理器以及显卡的负担,因为这样就不会对活动照相视图中看不到的面或者接缝进行渲染操作。许多 3D 程序都有与这个相类似的特征,允许您关闭“隐藏的多边形”。

灰度中的网格

　　Photoshop 也提供用灰度中的网格命令(在 3D 菜单中)创建 3D 深度图谱。这个功能是用 3D 网格重新创建 2D 图片的辅助设置或是其他具有真实质感的对象表面(换句话说,就是网格的高低根据在原图片中的颜色的深淡调节)。一旦完成,您可以把一张照片放在 3D 网格的固定图层上来模拟地表、凹凸纹理或是其他结构。

　　理论上来说,这是个具有很多种用途的强大工具,但在实践中,用它比较费事。也就是说,大多数描述地表或是其他有着显著地理的地区,在整个“扑拓”范围里既有明亮的区域也有较暗的区域。比如说,如果从某个峭壁的边缘俯瞰大海拍摄,奇怪的是越是接近大海的部分,峭壁越是相应得均匀得变暗(到了最接近海的地方就是最暗的)。这就是要求灰度中的网格来精准铺设的扑拓。

　　我们将会在本章稍后部分讨论这个,但请记住这个功能的局限性。我们很迫切地想知道这个功能是怎样使得公路下沉,但是也许现在集中学习 Photoshop 中其他的 3D 功能更具挑战性,对于其他 3D 建模软件更甚。

9.3.1　了解纹理

　　如果想充分发挥 3D 工具的特点,Photoshop 中的纹理处理至关重要。尽管在别的 3D 程序中对于他们的定义有点不一样,但在 Photoshop 的工作流程里,纹理是用作定义素材外表的构造块。而随之素材便是在结合不同种类的布光以及环境后,应用于模型或者是 3D 形状图层上用于定义其外表的东西。

　　在 Photoshop CS4 增强版中有很多种纹理(有时候被叫做“纹理图”)可供选择。每种有一个特定的用途,并且如果您是个 3D 建模新手,有时候甚至会感到有点难以理解。下面是 Photoshop 支持的 9 种纹理。

漫反射。这个是映在 3D 表面网格上的实际像素数据。纹理可以是一张图片也可以是一个纯色。

自发光。这是个不依靠场景中布光的颜色。它为对象加上了从对象里面发光的效果。要注意的是，如果您的对象 100% 不发光，纹理不会有这个效果。

凹凸强度。这是个凹凸图，对模型的扑拓或者是表面产生影响。如果是用在灰度网格创建的模型，您也要打开深度图。

光泽度。这个贴图定义在对象表面光的反射度是多少。黑色具有最大的反射效果，而白色最少。

反光度。这个和光泽度不同，它是定义对象表面的反光属性，或者放射光的散布。高数值制造出低散布效果的小反光，而低反光度值产生反射度较强的效果。

透明度。这个控制本地 3D 对象的不透明度。白色区域是 100% 不透明，而黑色区域是 100% 透明。

反射率。这个可以调节材质表面在场景或者环境贴图中反射其他对象的能力。

环境。这张贴图是对象周围的"世界"。如果没有其他对象在场景中，它就是对象会映射出来的贴图。这个环境贴图生成球面全景图。

法线贴图。这个与凹凸贴图相似，不过凹凸贴图只用灰度信息。法线贴图根据贴图的 RGB 成分，用颜色信息沿着 x 轴、y 轴以及 z 轴进行表面扑拓。这些贴图通常用来平整低多边形值的模型。

您可能对于单个模型或者单个形状图层，用不到所有的纹理类型，但是熟悉它们很重要，这样您就明白每种效果在特定模型或者形状图层上的效果。漫反射和环境贴图在您的对象上有明显的效果，因为它们直接使用像素数据。但是不透明、凹凸强度、反射率、反光度和自发光取决于灰度值与视觉效果之间的某种传递，所以他们的效果如果没有试验的话，可能不会那么明显。在 3D 形状中使用的纹理很重要，以为它们控制了对于给定表面区域所呈现出的效果。除非很小的意外，大多数情况下，纹理在所有图片中的作用举足轻重。无论纹理是像丝绸一样精细柔软，还是像碎石一样粗糙坚硬，对于不同表面所打灯光的方式，向图片的观看者传达着它的标尺比例以及样貌。

纹理的种类有很多种，但是根据具体需要，我们将专注于能够在照片中的元素现实地转化为表面扑拓的纹理，也就是说，在实践中，这是关于最终图片上所显示的尺寸的标尺比例特性。如果您站在我们的有关碎石的图片上，可能会感觉到很多纹理，但是如果您在 20 000 英尺的高度上俯瞰这些碎石，纹理可能就看不见了。

讨论纹理也可以根据他们在一个表面上重复的次数（频率）以及他们是否会因为周围环境的变化产生不同的扑拓（振幅）。如果您看见一个篮球，可以看到球的表面有含砾状纹理。对于这样的表面，频率就是"凹凸"的个数，而振幅就是球表面纹理测量出的高度。然而，如果看的是体育馆地板上都是篮球，那么这时频率就是篮球的个数，而振幅就是从篮球的球体直径。

当考虑 3D 作品中的纹理时，最重要的是最终图片的精细程度。在一张图片中看到 25 只篮球，这使得每个球上的表面纹理变得不那么重要。现在，如果说在一张 5×5 方形图片里有 25 只篮球，配以白色底面放在图片框里（见图 9.19）。这样安排的时候，球显现的是"低"频率和"高"振幅。但是如果我们放大，一个球占满了整个画面，那么这个纹理就变成"高"频率和"低"振幅。

图 9.19
标尺比例始终是相对的，这对我们查看和创建 3D 图片中的纹理有很大的影响

　　同样的想法可以适用于您可能用到的各种素材中。比如布料，当看着织法的时候可以是非常高的频率，但如果是远远地望着织物随风而飘的时候，频率可以很低。在第 2 个实例中，频率是褶皱和波动的指示图，但是如果您移动到足够远，即使是那样也会变成低频率。要记住，标尺比例是相对的，而不是绝对的。从我们的角度来看，地球是个巨大的球体（事实上因为太大了以至我们站在上面的时候无法探查它的弧线），但是从月球表面观察地球的时候，它似乎变小了。

9.3.2　使用材质

　　您所使用的材质（和定义它们的纹理）以潜移默化的方式帮助传达距离、标尺比例以及光的方向。通过设置的纹理，关于这些要素的视觉暗示给了场景深度以及真实感。使用 Photoshop 中强大的布光工具，您可以很好地利用这些视觉暗示，有时候要比处理照片要更加容易。比如有一个砖头的标志，由于我们不能找到一块有确切角度和良好光源质量的砖头，所以我们用砖墙材质来制作自己的砖。最终得到的图片元素较为真实，并且可以用来改变场景的特性（见图 9.20）。

　　可以使用材质来构建一个环境来增强或者改变主题，或者可以两个都做。纹理在某些方面增加真实度时最有用，这说明它们真的会与环境产生互动。

图 9.20
对于这个砖的标识牌，使
用了深度图以及新的光源
来调整，以改变它在最后
材质上的影子方向

材质应用之前

材质应用之后

9.3.3　用深度图加轮廓

可以使用新灰度网格命令（3D> 从灰度新建网格），利用灰度图片数据来创建有轮廓的纹理和材质。
但是（因为其中原因已经在前面章节中提到过），我们从默认深度图开始，首先花几分钟来修改它使
其适应场景。这个默认的界面提供了一个图的尺寸和灰色范围概念的模板。当使用深度图时，需要特
别注意纹理的基础图片。在前面那个砖墙例子中，我们使用了一个小刷子，用了有点笨拙的，随机的
旋转和尺寸为砖头之间刷浆。然后我们在那个上面创建了一层半透明的云层，并选用深色混色模式给
整堵墙增添纹理。

图 9.21
用作砖墙的深度图。请注意，为了精确地添加混凝土和处理砖墙的表面，所以使用手绘

以下是对于使用深度图的一些提示。

- 可能的话，尽量使用 16 位或者 32 位模式。

- 把原始纹理图片放在一个图层里，这样，如果需要的话，随时可以通过打开或者关闭其可视，把它作为参考。

- 可能的话，使用"修改图层"，这样您不会在工作的时候丢失处理过的文件或者深度数据。比如，您可以在最上层使用半透明的 50% 灰度图层来调节整体深度，这样不会失去与灰度值之间的联系。

- 使用渐变，在纹理中增添波纹或者大的，低频率波动。

9.3.4 为 3D 对象布光

一旦您有了一个为材质提供要求轮廓的深度图时，您需要用良好的布光来展示它。其实适合的布光很难达到，即使有着自由的 3D 灯光以及无限变动的位置也很难达到理想程度。模拟现实世界的布光可能意味着您需要面面俱到。对于纹理，这个相对简单，但是要记住的是用来定义纹理的补光，当放在场景组合中后需要进一步的调节。

您可以从多种方法中选择，我们经常让纹理垂直面对照相机，因为这可以让我们更容易地看到细微的动作，协助我们更精确地布光。这个过程中的主要困难就是处理好图片中的纹理与稍大组合场景的最终关系。接着，必须要把它转化到本地的灯光和阴影。要记住，在您到处移动对象时，对象和光之间的视觉关系一直在变化，而移动照相机使这层关系相对不变，尽管画面会变化。

对于要从纹理贴图背后才能看到的深度图，您可能不得不用个强烈的近距离灯光几乎直接照射在模型的一侧。您也可能不得不增加深度图的总范围，超过现实的正常显示，只是想使得纹理表现得更为贴切。

何时来调节模型的材质

有时候，用标准 Photoshop 工具不能使模型旋转或放置到适合的角度位置，以致不能达到与场景相匹配的正确视图。Photoshop 不像许多专业渲染软件，没有带可视照相机镜头的调节 3D 模型视图的工具。

碰到这种情况，我们会尝试修改材质或者单独的纹理。把 3D 图层转换为保持 3D 属性的智能对象，但是允许转换来修改对象的模拟视图。如果有需要，这个智能对象图层可以在之后编辑 3D 模型的时候再打开。对于智能对象的编辑会影响包括灯光和阴影的，所有当前图层上 3D 场景的要素。

9.4 渲染和演示

Photoshop 提供了很多可供查看和渲染 3D 形状和模型的设置，来提高工作流程的速度。多种线框以及图示选项旨在帮助用户定位模型和灯光，而光线追踪是用于查看以及准备最终渲染而设。先做一些基本的形状，用它们来试验，帮助确定哪种渲染设置会有最佳效果。在大多数情况，我们推荐使用线框视图或者基础塑形选项来创建或者粗略排布 3D 对象、灯光和照相机的位置。当您准备做个相对"最终"效果的 3D 对象时，可以使用光线追踪来制作个视觉效果相对优质的结果。当您需要的时候，用这个方法可以提供最确切的预览，以避免每次想要查看效果时候，过长的渲染等待时间。

9.5 选择3D环境

如果准备经常使用 3D 对象，并且已经对使用模型、灯光纹理等已经得心应手，可以考虑买一个专业 3D 设计环境，比如 Cinema 4D、Strata 3D 或者其他有口碑的 3D 软件（选择范围和价格范围都很大）。如果您还不是很确定是否要使用 3D，可以从 Google 的 Sketchup 开始，这个软件是免费的并且使用简单。另外一个免费产品，Blender，功能强大，但是不易上手，所以要注意学习如何使用它要比您学习 Sketchup 支付额外的费用。

使用第三方软件的优势在于他们是制作和操作 3D 模型的专业软件。他们有很大范围的形状工具、布光和渲染设置、材质设置、动画选项以及其他令人振奋的功能。3D 软件，可能比其他创意领域，在过去的 10 年左右取得了更大的进步。通过适当的培训以及技巧的传授，直接用诸如 Apple、Dell、或者 Alienware 等高配置的台式机工作站制作出电影质量的 3D 效果已经完全成为可能。3D 设计不再是必须需要价值高昂的专业硬件或者软件才能触及的领域了。

Cinema 4D 和 Strata 3D 都是行业的领导者，用它们制作出的作品与 Photoshop 兼容，所以这是我们选择使用它们的主要原因之一。

Cinema 4D

受众群最高的 3D 模型和渲染软件之一是来自 Maxon 公司的 Cinema 4D（现在的版本是 R11）。即便我们用整本书来介绍这个软件的技术，仍旧没有办法把所有的工具以及技术包括进去，所以这里我们会简单介绍一下这个软件，这样，您就会对如何使得这些 3D 工具融入工作流程有更深刻的理解。

Cinema 4D（C4D）专门用于制作模型、渲染和动画，也可以用来制作动作图片。它被设计成一个模块式软件，所以它的价格取决于您选择多少用于 C4D 环境的附加功能。比如说，当建立复合静态图片时，您不需要与动画和渲染相关的模块，而其他用在特种对象上的模块，在其所属领域也不可或缺，比如特殊的建筑或者人体绘画模块等。您需要的模块种类很大程度上取决于视图和您对新软件的求知欲。

在 Photoshop CS4 中，用户界面在 Windows 和 Mac 平台上看上去和运作起来都是一样的，虽然 Mac 用户可能需要一段时间来适应菜单系统，因为菜单是做在应用窗口以及视图里的。使用 C4D，默认查看模型的角度有 4 个，这样就产生了 4 张视图。每张视图有自己的菜单和缩小的控件工具条来操作所使用的照相机，包括照相机的位置，照相机距离对象的距离以及旋转（见图 9.22）。C4D 最大的特点之一就是可以快速从多个视图窗口集中聚焦到单个窗口，然后再返回去，这样就不用每次保存新的工作区或者每次都要拖曳窗口组件。

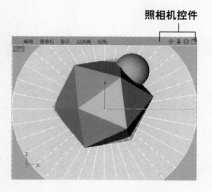

图 9.22
Cinema 4D 的菜单和空间的视图可对您的视角进行定义

照相机控件

从多角度查看模型可以帮助您更快地构建和完善模型，这样就可以在一次里看到更多的场景或者模型情况。而我们需要做的就是用不同的塑形组件构建并且完善好模型，添加材质，然后渲染出来用于 Photoshop 项目之中。

Cinema 4D 也使用工具条，和 Photoshop 里的有点像。其中的按钮都含有多种功能，可通过单击，按着鼠标拖动或者是指示笔来查看这些功能。C4D 有很多出色的工具，它们中的大多数基本是用在直接操作模型形状或是对模型形状增补修饰，或是移动模型，又或是允许您选择多个模型的细小之处以作进一步修改。正如本书之前所提及的，模型是由许多略小的 2D 形状组合在一起来组成一个有深度的图示，或者是形状。

图 9.23
Cinema 4D 中的工具设计用来修改模型形状，选择模型上的一小部分或是移动模型到可编辑的模型。共享一个按钮的工具组也可以被"拖"下来放在工具调色板上

　　您最需要熟悉的工具——移动、标尺比例、旋转、对象、样条曲线和灯光工具，这些在大多数其他 3D 软件中也有相似的对应功能。当然，您也会用到一些其他重要的工具，但是这 6 个是 C4D 工作流程中的基础构建模块，和您刚开始了解 Photoshop 时所接触到的移动、选择、刷子和橡皮图章工具差不多。

　　在 C4D 中，"对象"与"主体"这个词意相近，从简洁的正方体和球体到较为复杂的诸如金字塔和管道形状，共有 16 种主体类型（见图 9.24）。这 16 种与其他 12 种类型，可以进行任何您想要的操作，比如移动、弯折、伸展等。

图 9.24
16 种主要形状可以形成在 Cinema 4D 中制作的 3D 项目的基础图形，您可以利用它们以千变万化的组合方式，创造出新的形状

　　样条曲线是当用复杂形状制作组合的另一个 3D 工作流程中的重要部分，它们可以帮您创建等同于预先定义好的或者手绘的形状（就像 Photoshop 中的贝塞尔曲线），然后从那里再生成 3D 的几何形状。通过这个过程使您可以制作对这个静态构成的世界更有用的有机形状。如果您正尝试把像几何图形的形状带入所制作的场景之中，那么您图片的真实性会激起一片波澜！有一点很重要，在 3D 程序中使用样条曲线已渐渐不是新生事物或是陌生的概念。您可以运用自己已经掌握的有关贝塞尔曲线的技巧，通过操作形状和变化对象标尺比例和旋转，来创建可以融入 Photoshop 场景中的 3D 模型。图 9.25 所示的图片是与用样条曲线制作的对象和标准转换功能（在这里，"拉伸按钮"其实就是"拉伸工具"的另一种说法）。这里使用的贝塞尔曲线和拉伸工具 Adobe Illustrator 中的贝塞尔曲线和拉伸工具用法相似，因此可以减少学习曲线的时间。

　　到了我们想要谈的最后一个话题，用 Cinema 4D 或类似程序制作的对象都是用数学定义的，就这一点而论，他们有许多可以用对象和属性面板设置的选项。这些功能有点像图层面板和选项条的结合，除非直接选择一个特定对象，而不选择一个特定的图层和工具来选择所需要的选项（见图 9.26）。这些属性面板使用起来和网站制作软件 Dreamweaver CS4 或者动态图片制作软件 After Effect 中的模拟面板有点相像。在属性面板中，您可以找到所有关于对象的相关设置，从对象的尺寸，调节 x、y 和 z 轴的坐标，对象所用的纹理到对象的名称以及它包含多边形的个数。

原始样条曲线和贝塞尔曲线形状

形状应用了基础的拉伸功能

图 9.25
许多您已经掌握的
Photoshop（和 Illustrator）
的技巧在用诸如
Cinema 4D 这样的可
以制作 3D 对象来模拟
现实世界的软件都是相
互贯通的

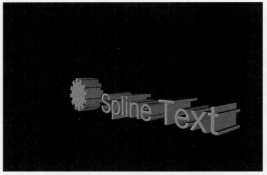
添加了材质的拉伸图形的渲染效果

图 9.26
在 Cinema 4D 和类似
软件中的对象属性面
板中，可以帮您定义
和修改许多模型特征

合成源材料

10

所有的计划、集思、摄影和修图最终都在这里汇总，形成一个合成图像。尽管没有单一的一系列步骤，或严格的工具单能在所有的情况下都最好的工作，但您可以用一些经实践证明的新技术去完成高质量的结果，并维持一个有效和直观的工作流程。

10.1 快速设置

坚实的基础。考虑如何建立您的合成工作空间是很重要的。尽管一些艺术家会使用作为背景图像的大图作为"基础"来建立文件，但如果建立一个新的文件作为合成工作空间的"基础"则更有用的。这就使您能够准确地来制定文件的输出类型。更具体地说，如果您的图像是特意为网络而做，那将 DSLR 中很大的图像作为工作文档去消耗额外的处理资源、内存以及时间就几乎没有意义了。

网络目标。当目标锁定为网络时，您主要考虑的因素是文件大小、分辨率和色彩配置文件。尽管一些创意网站随着荧屏的平均尺寸不断增加也在变大，但通常您也不会碰到一个最终图像宽度是大于 900 像素的情况。此外，市场上很少有 LCD 显示器能够显现大于每寸 96 像素的图像（ppi），所以重申一下，用 DSLR 本来的尺寸和分辨率工作不一定是个好主意。

留出足够的余地去做多种编辑（包括声调、颜色和规模/尺寸），没必要去消耗系统资源（见表 10.1）。最后将 sRGB 色彩空间转移到您的工作文档。事实上，如果从一开始就知道您的源图片只能用在网络上，您就要考虑用一个

sRGB 配置文件去处理原始文档。这可能会略微影响图像的色彩质量，但当将原始的和优化原图像从一个 ProPhoto 或 Adobe RGB 1998 配置文件转变到 sRGB 配置文件时，这也会减少出现意外的可能性。

表 10.1　　　　　　　　　　　　建议使用文档设置：网络

页 面 大 小	宽　　度	高　　度	分 辨 率	配 置 文 件
大文件	1500 像素	变量	200ppi	sRGB
所有其他文件	1000 像素	变量	150ppi	sRGB

当加速处理编辑和过滤层数据时，这些设置通常能为我们需要的任何一种图形编辑提供足够的像素数据。

印刷：对于用于打印的合成图像，根据您的不同目的，选项也会变的更加复杂，但在通常情况下您可以依靠一些规律去避免在之后的合成过程中所出现的那些难题。（见表 10.2）

表 10.2　　　　　　　　　　　　正常的文档设置：印刷

印 刷 类 型	大　　小	分 辨 率	配 置 文 件
4/6 色彩印刷	变量	300ppi	Adobe RGB 1998
专业喷墨	变量	240～360ppi	ProPhoto RGB

对于初学者，如果您不是十分确定您的喷墨打印机型号、纸张类型、艺术介质或出版物要求的分辨率是多少，可以选择一个给定打印尺寸 300ppi 的文档。尽管这并不是一个很"普遍"标准，但它也很接近了。出版物通常都能接受分辨率为 300ppi 的文件，而且对于专业的喷墨系统，我们还没有看到任何一个不可靠的结果是由分辨率为 300ppi 的文档所产生的，即使某种打印机可以用 360ppi 产生稍微更好的效果。

另一个需要为印刷考虑的因素是色彩空间。您选择哪一个作为源图片的取决于这个综合文档是否仍在您控制中或是否有第三方要使用它。如果是后者，我们建议选择 Adobe RGB 1998 配置文件去减少在数码制作过程中出现的诸如色彩匹配以及其他颜色相关的那些令人头疼的难题的可能性。

记住，如果使用特殊的印刷介质，例如油画布、精致皮纸或其他的资料，您可能需要通过试验去找到最好的结果（确保您手头上有足够的墨汁）。一些实验室对它们提供的不同介质有着具体的要求以及提供一些表格，在这些表格上都列着不同介质和打印机需要的具体分辨率和颜色空间。

电视 / 电影。基于视频的媒体是对 Photoshop 创造的合成图像的另一个普遍应用（见表 10.3）。使用 After Effects CS4、Premiere Pro CS4、Encore DVD CS4 的艺术家通常用 Photoshop 为他们的美术作品创造静态画面或其他的平面内容。但不巧的是，对于大部分设计者和摄像师，为视频媒体选择输出选项是件不顺利的事。因此，如果您用电视、DVD、Blu-Ray 或电影院所用的合成图像来工作，在做重要的设置决定时，请和制作室的工作人员讨论一下。他们也许会给您提供一些具体的建议，而这些是别人不知道的。

表 10.3　　　　　　　　　　　　　　　普通文档设置：视频

格　　式	尺　　寸	色彩配置文件	PAR
标准清晰度电视	720 × 480 像素	NTSC	1:0.91
变形 - 宽 DVD	720 × 480 像素	NTSC	1.85:1
720p 高清晰度	1280 × 720 像素	NTSC	1:1
1080i 高清晰度	1440 × 1080 像素	NTSC	4:3
1080p 高清晰度	1920 × 1080 像素	NTSC	1:1

本课程中的 PAR 问题。对于视频，最重要的文档因素就是图像大小、像素宽高比（PAR）和色彩空间。标准的显示宽高比（DAR）指的是图像宽与高的比例，PAR 指的是视频图像一个单独显示像素的宽与高的比例。整本书都是在讲述视频创造和编辑静态图像的处理，所以，除了提到媒体格式将决定文档的大小，这里我们不会讨论太多。

举例来说，1080i HD 的电视节目播出的像素是 1440 × 1080。1080i HD 节目播出的像素是 1920×1080。标准清晰度和宽屏 DVD(在某些电视非常像 HD) 与标准清晰度的电视有一样的像素，即 720×480，但是像素宽高比是更大的，从而得到被拉长而不是变形的效果。很难想象一个更加复杂的情况！

NTSL 还是 PLA。对于视频文件，色彩是另一个很复杂的问题，除非作品仅仅是给北美观众看的。如果是那样的话，NTSC 是您最可能需要用到的色彩空间。除了这些地方，如果您要在世界其他地方使用您的图像，事情就变得相当复杂了，因为那里的标准都是 PLA 或 SECAM。所以这里我们再一次强调，在做任何关于文档装置的决定前，您需要和制作室的工作人员讨论一下。

所有的设置都是独立的。文档的分辨率（在多数情况下）完全取决与您自己。由于所有的传播形式都是独立的分辨率设置，所以选择合适的分辨率可以使您的编辑更加灵活。无论您的电视是 22 寸还是 52 寸，它所接收的信号是一样的，因此每一帧的像素也是相同的。插值出现在电视机内部。您可以在新建文件对话框里的高级设置里来设定这些配置。

提示：

大多数情况下，我们建议使用 16 位模式，不管您的合成文件的分辨率、维数和色彩空间是多少。混合结束后，可以复制图层文件并将其转成 8 位（如有需要可进行压缩和转换）。

10.2　添加素材文件

智能置入。到了这一阶段，您的源图像、存储的艺术图片、3D 模型和其他源文件夹应该已经处理好，准备混合到一个新建的合成图像的文件中。开始的时候，我们会频繁使用 Photoshop 中的智能对象和置入命令（"文件 > 置入"）。该技术让您能够选择自己的源文件（即使是图层形式），并可以将他们作为智能对象图层放入到合成文件中。将文件放入到另一个文件的时候，最初看到的是带有缩放

手柄视图，因此可以对图层的最长的边进行调整以适合合成文件。对对象进行缩放之前，我们将视图缩小，这样图像缩放工具手柄就可以全部可见（见图 10.1）。

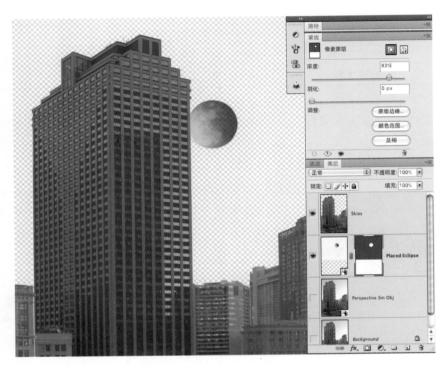

图 10.1
智能对象图层非常灵活，可将源文件放入到合成文件中。可以让您随意地变换和加入滤镜效果而无损文件，同时充分使用保存在智能对象源文件中的调整图层和蒙版。智能对象现在也可以链接到他们的图层蒙版

在原文件中，智能对象同样可以为透明的土层，包括其蒙版，在 Photoshop CS4 中，每个智能对象图层的蒙版可以与其母文件相链接。这意味着智能对象在画布上重新定位的时候，蒙版能紧贴智能对象，就像是一个普通的图层。单单这两个功能就可以让您情不自禁地去尝试使用智能对象，即使在以前版本的 Photoshop 中不愿意这样做。

无损害。图像合成时智能对象显得尤为重要，它能让一些编辑功能（比如滤镜和变换）无损害地应用到智能对象的内容中去。这意味着原来的智能对象的像素文件会一直保存到您对其使用不可恢复的编辑工具，比如画笔工具和复制工具。正如在第 8 章里讲的"提升源图片"中无损害变换，如比例缩放、旋转、透视、扭曲甚至是变形，都是我们在创建合成图像时经常使用的技术。

对智能对象直接上色或者使用其他像素层编辑时有两个选择：首先，可以把它标注出来通过右键菜单或图层菜单，将图层栅格化。如果想保存智能图像以方便以后的编辑，可以双击图像，编辑 PSB 文件，它保存在源图像数据和图层中。完成后，保存并关闭 PSB 文件，智能对象图层将会更新。尽管智能对象的灵活性是需付出一定代价的（比如，文件会变大，打开和关闭智能对象时将需要几秒钟的时间)，但它毫无疑问使得合成的过程更具包容性。例如,应用到智能对象上的滤镜（称为智能滤镜）可以被调整。

全景智能对像

　　智能对像技术的一个最具创造性的使用方法是与堆栈相联系的，即保存在单一文件中的各个图像的集合。在 Photoshop CS3 之前的版本中，当创建全景图像时，您必须手动将所有的图像储存到一个文件中，重置图像的重叠部分。在此，您必须对每个图层使用蒙版，调整色阶，最后将其全部进行转换，所以所有的图像看上去就像是一张照片。您可能会认为，这个过程是多么冗长和繁琐。

　　开始处理全景图像的时候使用堆栈，您可以快速收集所有源图像，将其建立为一个智能对象文件。打开加载图层对话框（"文件 > 脚本 > 将文件载入堆栈"）（见图 10.2），然后选择需要"缝合"的文件。此时您可以试图在加载图层对话框中排列您的文件，或者使用 Photoshop CS4 中改进的功能（"编辑 > 自动排列图层和编辑 > 自动混合图层"）创建无缝全景图像。我们选择后者，因为它更倾向于一个更一致的结果。这一章的后面，我们将会讨论到使用一个智能对象堆栈创建全景镜头的全部技术，因为对于其他合成源文件，全景图像是创建背景或设置背景中受欢迎的方法。

图 10.2
Photoshop CS4 中将加载文件应用到堆栈脚本中，更快地在一个单一的智能对象文件中以特殊层堆叠图像。相对于手动将每个图像放置到全景图像的"基础文件"中，这节省了大量时间。您可以同时分别随时调整混合模式和每个滤镜的不透明度，大幅度的改变其视觉效果

　　外部帮助。智能对象的一个经常被忽视的优点是，合成图像中可导入 Adobe Illustrator CS4 所创建的矢量图形，而无需对源图像栅格化。对于广告制作和其他涉及渐变、文本效果、卡通和其他可能需要更新成合成图像的颜色，色调和整体主题演变的插图的商业图像制作，这显得尤为有用（见图 10.3）。

　　注释：

　　编辑源文件时，所有与其链接的智能对象会自动更新。这是非常重要的，尤其是对不同的处理使用相同的源文件，或者是相同处理的多种操作。

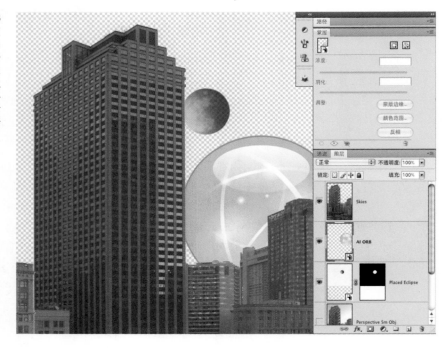

图 10.3
以智能对象形式放置在
Photoshop 合成文件中的
Illustrator 文件，无需进行
栅格化即可导入。如果您
同时打开了源文件和合成
图像，更新和保存源文件
会让合成图像中的智能对
象自动更新

　　添加 3D 内容。您同样可在 2D 图像中增加 3D 模型，而无需在 3D 格式下创建整个画面。尽管一般情况下不会有"拟真的 3D 环境"的感觉，但您仍然可以用这一技术创建一些令人叹为观止的图像，尤其是用于广告和类似商业宣传中的与产品相关的图像。

　　可以用两种方法置入和操作 3D 内容，Photoshop CS4 支持 DXF、U3D、3DS、OBJ 和 DAE（Collada）格式的文件。第一种方法，如果您的 3D 内容快编辑完毕，您可以通过置入命令以智能对象图层置入 3D 模型，其他的智能对象都可以这样做。您首先需要将置入的对象缩放大概的尺寸。然后按下回车键或是单击选项栏的绿色对钩按钮。当对象放置好之后，要转换 3D 图像的方位，双击智能图像图层图标，3D 模型将会在独立的窗口打开，您可以用前一章讨论的 3D 对象操作工具对其旋转和做其他的调整。

　　第二种方法，如果在 3D 模式下有更多的工作要做，并且是合成图像的一部分，使用 3D 菜单中选择从 3D 文件新建图层（见图 10.4）。您就可以立刻对 3D 对象进行操作，不必事先打开一个独立的窗口。它同样也把对象的材质光照效果一并置入。我们建议在把 3D 文件置入合成图像前先在 3D 文件中设置好光照的效果。3D 图形一旦被置入后，可以使用相机工具在图像场景中重新设置位置并保留 3D 图形的原有的光照效果。

　　注释：

　　　需要提醒的是，在其他程序中创建的 3D 模型模式会使用多种素材。一般情况下材质素材保存在一个独立的文件中。查阅您的 3D 应用程序的帮助文件了解要如何将材质导入 Photoshop 中。

图 10.4

在 2D 背景中添加 3D 模型，并且保持作为 3D 对象进行操作，3D 菜单中选择从 3D 文件新建图层 是非常简单有效的方式

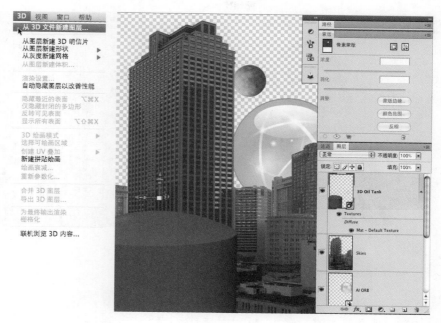

10.3 调整大小和位置

　　大小。当您在合成文件中增加源文件时，对一个或几个图层进行大小调整的机会很多（也可以用其他方法对它们进行转换），所以该图层看上去与图像的其他的部分成正确的比例。使用智能对象图层和转换工具，是调整大小的最简单的方法，因为它让您进行多个尝试（如需要可用在合成过程中不同的地方）以获得最佳效果。大小调整的使用取决于画面中其他内容，对象的实际大小，以及它在画面中的位置。大多数情况下，决定大小是一个凭借经验的视觉过程。例如，新建一个具有梦幻效果的大小、（颜色）与山相一致的梨（2D 或 3D 模式）是相当简单的（见图 10.5）。它最终和山的大小一致还是大 10% 是无关紧要的，因为观察者立刻意识到了他们的目的不是呈现一个真实的画面。

　　注释：

　　　　如果对超出原来图像像素范围的智能对象调整大小，您可能会遇到虚化和失真的问题，正如在调整普通文件大小时会遇到的。只要调整时不超出原文件的范围，就不会影响质量。对于 3D 和矢量图，超出原文件大小的调整在多数情况下不会起作用。

　　但是，想让梨与孩子的课桌相匹配需要注意更多的细节。比如，看上去符合逻辑的位置选择是有限的（换句话说，您不可能将梨放在铅笔或类似的对象的上面），并且在已知的范围内有太多的对象，所以，如果观看者能够接受他们所看到的，梨的大小必须与剪刀和其他对象相匹配。在某个对象不打算调整大小的时候，最好不要低估人们的直觉能力。通常观察者会立刻注意到这点。有些图像元素需要的不仅是简单的与视觉相适应的大小转换。比如，您可能会决定在合成文件中导入一些人工结构。

图 10.5
画面上对象的大小很大程度上取决于图像的目的和人们天生的对图像大小感知的理解

起初，您可能会（逐一）拉出结构中的垂直辅助线，正如我们在第 8 章中所讨论的。您会发现它们自身看上去是直的，但是当把排列到一起，就开始有微小的歪斜。通过镜头修正滤镜工具或者扭曲变换工具进行一些额外的变形，会让对象看上去更加舒服（见图 10.6）。

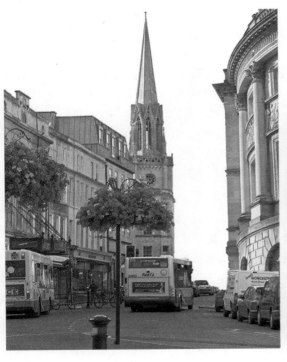

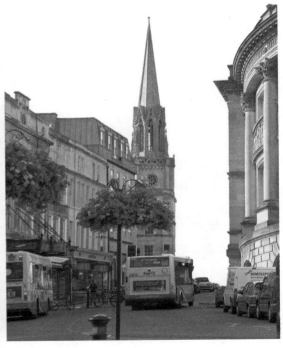

图 10.6
变换工具中的额外的透视修正功能可以快速修正场景中任何微小的变化

通过调整大小使图像更真实

灯光和阴影也可以让被调整的对象与周围环境相匹配。对于 2D 对象和 2D 模式中的 3D 对象都是适用的。注意原来的照片中灯光如何在某一个特定的位置射穿了整个对象。用这样的技术来保证创建的任何阴影和类似阴影的效果看上去很真实。

这个例子中，决定原来的图像的光照方向是相当简单的，因为阴影是在木墩的前面。根据这点，我们为鱼做个阴影。我们用不透明度、颜色混合、角度、距离和大小控制，使得阴影看上去和木墩上面的其他阴影部分相一致（见图 10.7）。

我们接着将在它自己的图层中添加阴影以便我们可以使用蒙版去遮盖掉不需要添加阴影的图片部分，移动或者变形，使其看上去更加真实。从图层效果中创建图层最快的方法就是右击图层面板上的图层效果，从快捷菜单中选择新建图层。您也可以同样通过"图层 > 图层样式 > 新建图层"来完成操作。

一旦在图层中添加了阴影，就可以像其他灰色调阶图层一样对其进行操作。一般一些对大小、蒙版或和位置调整和应用是必不可少的。如果想柔化阴影效果，可以使用柔性笔刷和中间的灰度为其增加蒙版，来平滑阴影的边缘和突出的角。

图层样式对话框

全局光对话框

添加了阴影的图像

图 10.7
如果智能对象图层的简单大小调整无法使图像看上去融入画面中的效果，简单的阴影调整却可以起到这样的作用

空间关系。正如摄影，使合成图像中的对象凸显出来比通过改变对象间的相互位置所创建的空间关系更具影响。最终，是它设置了您的概念的模式或者说是图像的视觉效果，以及灯光效果。

　　对象和它们所处环境的关系可以激发和影响您的概念，所以花时间尝试那些不同对象位置，甚至是不同的大小，来获得您想要的效果。比如，那些位置于其他人后面或者部分在其他人后面的人（或者对象）可能看上去更小，或者有点偷偷摸摸和可疑。其他对象集中在周围时，位于"前面和中间"的人通常看上去会有更大的身材并处在图像的中间。

　　图像中，对象间有很多可能的关系。例如，面部表情镇静的妇女，站在公园长椅的前面，看上去可能会是悲伤或者是焦急的，但同样一个有相同表情的妇女，坐在同一张公园的长椅上，看上去可能会是放松和满足的。同样，一张奔跑的狗的图像，放置在车子图像的后面，感觉会是挑衅的，而如果这只狗出现在和小孩子一起奔跑的图片中，则会被认为是一个忠诚的伙伴（见图 10.8）。

图 10.8
人、动物甚至其他对象的空间关系对引导人们一个场景的视觉有很重要的作用，通常对于观察者对一个场景的理解有很大的影响

　　距离因素。对象所占空间的大小大体就是对象本身的大小，就像一个对象逐渐远离镜头，外观饱和度和对比度下降（尤其是远距离）。记住，对一个与其他对象看上去相对较远的对象，对它进行大小和位置的调整，您需要另外对饱和度和锐利度进行调整，甚至可能增加一些"蓝色的雾"。

　　在图 10.9 中，山与车并非很远，但是中午太阳的效果使得我们需要降低红色石头饱和度和加强浅蓝色色调。我们通过 50% 不透明度蓝色的柔光混合填充图层和一个不至于使车子和天空过蓝的图层蒙版完成这样的工作。原来的图片库里的路和山的图像，饱和度有些过高（对于文件图片），所以进行 Photoshop 处理之前，我们不会选择在 Camera Raw 对它进行处理。

　　在一些图片中，对象的位置选择同样对视觉有着很深的影响。对象（包括 3D 模型）移动到很远的地方，它看上去就会很平，表面和边缘的细节就会变得不再清晰。

图 10.9
有时候，将一个对象放到一个视觉上背景元素很远的画面中，您可能需要微调饱和度、颜色和锐化度。在此情况下，即使车与这些元素很近，一天当中的时间要求我们在插入车后将对象调得蓝一点

调整之前

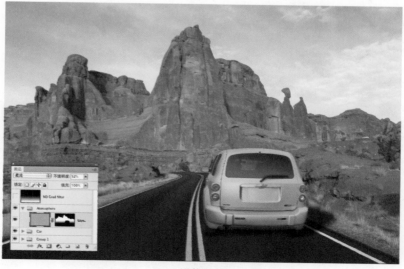

调整之后

10.4　覆盖多余像素

　　将图像大小与位置调整好，并与合成图像的视觉效果保持一致，然后很有可能有一些图层中的内容会与背景不相一致。在 Camera Raw 中调整颜色和色调时，对于图像次要部分的视觉不必担心。因为我们合成图像时，倾向使用完整的蒙版覆盖；或者整体去除那些有多余像素的部分。

　　这是一个在对象间创建"无缝边缘"的过程，就是大多数人在创建第一个合成文件时所注意的，并且理应如此。这是最后使图片保持视觉一致性的开始。图片中的对象间的关系被归类，多余的像素也已经删除，最终的图片也开始有雏形。您可以使用很多方法来隐藏不需要的图层内容，我们倾向选择非破坏性的操作，当然所有的操作都有其优点，这要视情况而定。

10.4.1　复制、修补和修复工具

　　复制工具。您可能会意识到，这种方向能让您覆盖同一张图片中多处不需要的像素部分，甚至是其他图片的某些部分。复制是破坏性的操作，因为它不可恢复地改变了正在复制的像素。因此，如果想进行很多复制操作，您需要一个特别的复制图层。如有错误情况发生，可以此为起点。一个典型的复制包括去除图像中的辅助线和其他人为的"干扰"。自 Photoshop CS3 推出以来，因为有了复制面板，复制变得更加灵活。该面板让您能去除多个文件中源部分中的像素，并把它应用到目标文件中。源像素同样可以被旋转和缩放，所以小的不协调（因为焦距和透视效果不同），目标图层上的像素都会被正确地调整（见图 10.10）。有了 Photoshop CS4 新功能和截图预览，您能够预览笔刷光标里的部分，从而使一个复制源部分与目标部分相匹配，变得更加简单。需要注意的是，如果您不使用截图预览，整个源文件将会被目标文件覆盖（这会降低不透明度，所以您的视线能穿过直达目标）。大多数情况下，我们非常赞同使用截图预览，尽管在视频框内调整图像内容使其相匹配时，原来的方法同样有效。

图 10.10
在将像素复制到目标区域之前，复制面板使得看到改进状态下的源像素更加容易

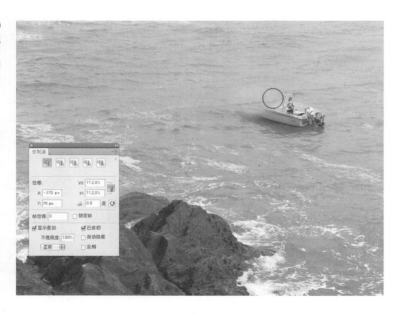

修补工具。在目标图像的某个区域内，不可恢复性的重置像素的另一个重要的工具就是修补工具，它与复制工具相得益彰。很多情况下单单复制工具，即使有很好的复制源，是不足以完成像素重置的，因为它会留下模糊的图案或其他不正常的图像修改的视觉痕迹。修补工具将会使一个纹理区域重置为另一个纹理区域，但它同时平滑了纹理重置的色调值，使其与周围相融合，事实上，它去除了所有明显的"差异接合处"（见图 10.11）。

图 10.11
修补工具可以出色地无缝去除纹理区域内多余的像素，尤其是与复制工具混合使用的时候

目标区域，没有修补　　　　　　　目标区域，已修补过

需要记住的是，尽管您可以复制一个图层上的像素覆盖到另一个图层上，但修补工具只有在可被编辑的图层中使用。您不能从其他的文件或图层中截取"修补源"。

修复笔刷。大体上，修复笔刷是复制图章工具和修补工具的衍生工具。跟复制图章工具一样，它能让您定义将要用来重置像素的源点，按下 Alt 键单击像素所在位置。但与复制纹理不一样的是，它能修补复制的区域，平滑色调值。在想复制某些东西但不想留下任何变化痕迹的时候，它显得尤为有用。正如复制图章工具，修复笔刷能在多个图层和图像中获取源点，比如在多个图像中匹配纹理时，它显得尤为重要。

选项栏中可以设置几种笔刷的参数和特殊的混合模式，对修复的边缘产生效果。即我们经常使用的正常（默认）模式，笔刷边缘较软：当前图层选项是可被编辑的。正常模式使用的是之前提到的复制和修补操作。重置模式相当于没有修复的复制模式，也是想快速复制而无需交换工具的另一种选择。

区域修复笔刷与标准的修复笔刷操作一样，只是它能自动地从周围区域中选择源点。您所需要做的就是在这个区域内设置一个快速的"画点"或者笔触，Photoshop 将选择最好的区域做出最准确的修复。在应用时，区域修复笔刷大多数用来去除水污或得尘污（照相机中产生的），也用来修正皮肤颜色，比如去除皮肤雀斑。但是作为一种习惯，它能更好地控制复制源区域，通常我们选择修复笔刷编辑皮肤颜色，重要的纹理区域和其他细节区域（见图 10.12）。

图 10.12
修复笔刷让您同时能复制和修补一个区域，对避免"纹理缝隙"和皮肤上不易见的斑点很有用

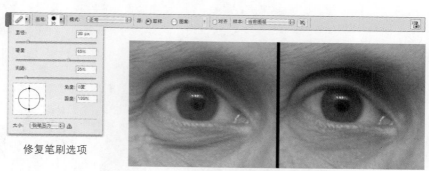

修复笔刷选项

皮肤区域使用修复笔刷之前和之后

10.4.2　选区、图层蒙版和 Alpha 通道

创建选区。想要覆盖某些部分但又不能完全保证之后不会再用到这些部分的时候，图层蒙版就是最佳选择了（是的，它是我们最终的选择）。图层蒙版让混合保持精确和最大的灵活性，因为没有哪个像素被替代或永远删除。事实上，所有的区域都有一个虚拟的灰度色阶的蒙版，可以通过以下方法对其进行调整和定义。

创建精确的图层蒙版，通常情况下要从精确的选区开始。当我们选择一个与周围对象比较起来有明显边缘的复杂对象时，需要一个更简单的选择工具而不是钢笔工具。快速选择工具（魔棒是活动的情况下，按下 W 键或 Shift 和 W 键）是获取对象准确的第一道的好方法。那些周围图像与所要对象在颜色和色调上很大差别时，通常我们重新设置笔刷，使用 50% 或以上的硬度，间隔较小。

设置好之后，在对象周围平稳拖动笔刷光标，直到大部分都被选中。然后您可以放大和增加或者去除一些小地方，让对象轮廓更为准确。缩放通常在 50% ～ 200%，视对象相对周围图像的大小而定。

去除多余地方时，您只要按下 Alt 键，快速选择工具的光标将会显示（ - ），此时，在不想要选择的地方拖动光标。通过更小的笔刷光标有助于在紧凑的角落产生更精确的结果，更接近对象的轮廓（见图 10.13a）。

提示：

在某些情况下，通过使用去除文件中多余区域来选择对象会更为简单。选择"选择 > 全部"，选择快速选择工具，按下 Alt 键，在对象上拖动鼠标。完成轮廓选择后，选择"选择 > 反选"。

图 10.13a
通过钢笔工具新建贝塞尔曲线来选择对象会很精确，但它在"强反差"时，不会像快速选择和其他优化工具那样有效率

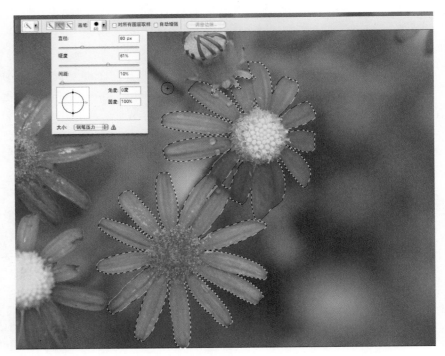

完成选择后，单击选择菜单下的优化边缘按钮，打开优化边缘对话框（见图 10.13a）。优化边缘的控制选项能按照需要，细微扩大、缩小或者平滑选择对象的边缘。对于真实边缘较硬的对象，我们发现通常其半径值约为 1，对比度微高（最后边缘线上应用扩大 / 缩小滑块）有很锐利的结果。通常只有对于边缘较软的对象，或者想要给某个对象较模糊的边缘或者缥缈的感觉时，我们才使用平滑和羽化滑块。它仍然需要不同的预览模式来试验。我们经常会在底部找到 3 个最为有用的选项（黑色选择、白色选择和"蒙版"）。图 10.13b 显示了黑色选择。

图 10.13b
不管您怎么设置选项，通过设置优化边缘对话框来优化细节，是最好的办法（即优化边缘）

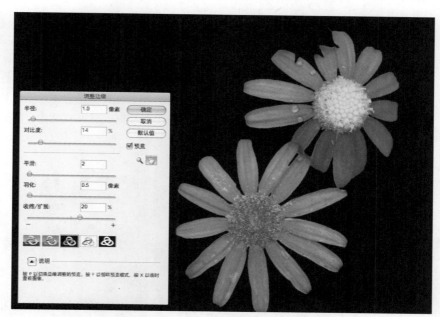

因为复杂对象的轮廓对比不明显，"灌注"方法不再有效果，您或者可以通过钢笔工具来选择对象（对象轮廓的完美路径，准确但耗时），或者新建一个空白蒙版，在对象周围用黑色涂抹直接创建图层。根据钢笔工具创建的通道是否合适来决定使用哪种方法。

面对很多图像，当需要精确的选择时，我们倾向直接使用蒙版，可以将此蒙版转换成选区（如需要从选择中导出 Alpha 通道），与我们用贝塞尔曲线来进行选择一样。我们直接使用钢笔工具的典型情况是对图形精确的对象描绘轮廓，比如汽车和飞机的轮廓，或者是周围有相似颜色的苹果和梨的外形（使用快速选择非常困难）。将选择的对象转换成一个图层蒙版，只需单击图层面板底部的（左数第 3 个）添加图层蒙版按钮即可。

创建蒙版。如果您能熟练使用快速选择工具、套索工具、钢笔工具和图层面板的功能，您就具备了有效地对源对象增加蒙版的基本技能了。记住，所有您正在做的就是用可延展的"透明图层"覆盖"对象"。您并没有去除任何东西，所以不会很辛苦。尝试并掌握这些技巧！ Photoshop 帮助里的内容会使您逐步成为一个蒙版高手。您最终必须在各种图片上尝试各种工具，对蒙版技巧了如指掌。这一部分讲述了一些基本的技能，以及一些新的技巧，使得操作更为准确和友好。创建一个新的空白蒙版，单击添加像素蒙版按钮、蒙版面板（右上的左侧按钮），或者单击图层面板底部（左数第 3 个）的添

加图层蒙版按钮。修改图层蒙版时，在图层面板中选择该图层，对其区域进行涂抹（大多数情况下为正常模式），用纯黑色隐藏。显示隐藏在图层里的内容时，用纯白色进行涂抹。对某一部分进行显示或增加蒙版时，可能用不同的灰度进行涂抹。颜色越黑，对象隐藏得越多。

您也可以通过涂抹黑色（但必须降低画笔的不透明度）修改蒙版区域的不透明度。这降低了黑色部分的不透明度使其变成了灰色。换言之，用 50% 画笔不透明度的黑色蒙版或者 50% 的灰度和 100% 的画笔不透明度的蒙版会产生相同的效果。如果想降低整个蒙版的不透明度和灰度，您可以通过蒙版面板的浓度滑块。我们在接下来的时间讨论它。

Photoshop CS4 通过新的旋转工具，使得直接添加蒙版的过程（或者设置蒙版选项的过程）变得更加简单。这个工具在涂抹蒙版的时候，让您能立刻（和暂时）旋转整个图像预览，让紧凑的区域和复杂的图形的操作更加简单，比如在郊区的轮廓线上所看到的。只要把对象放大到您的文件中，就能看清其边缘，按下 R 键，在文件上拖动笔头，旋转图像，使其最适合蒙版上对象边缘的进行涂抹（见图 10.14a）。在以前 Photoshop 的版本中添加蒙版极其费时，试图在图像紧凑的地方使用笔刷工具是最让用户头疼的事情了！

图 10.14a
运用旋转工具，创建蒙版的过程更简单

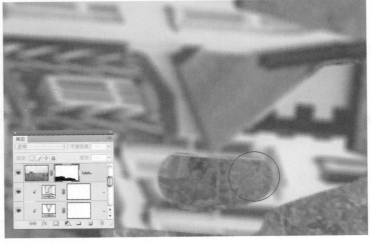

提示：

　　添加蒙版类似于将笔刷的外部区域变灰而非变黑的时候，使用边缘较软的笔刷，会在笔触的外部边缘产生部分透明的效果。我们建议，创建准确的蒙版边缘时，一直使用边缘有些软的笔刷，因为很硬的蒙版边缘经常会在最终的图画中产生一些不自然的效果。

　　如图 10.14b 所示，我们需要去除挡风玻璃部分以便添加不同的背景。我们用快速选择工具对大体窗口部分，创建第一个选区。接着将它转换成图层蒙版，放大到 100%，使用边缘较软的笔刷工具，在挡风玻璃和方向盘处平滑蒙版的轮廓。对每个边缘操作的同时，我们旋转画布，让我们能通过水平的、相对较直的笔刷对蒙版进行涂抹。相信我们：这比您埋头苦干，在角落里或者沿着奇怪的直角处设置准确的笔触更为简单。同样，我们能在那些与挡风玻璃有重叠的雨刮，绒毛骰子和其他对象处，创建出更为准确的蒙版形状。

图 10.14b
通过快速选择工具勾出对象的大体形状，比如该图中的窗户

提示：

　　在蒙版上创建一个活动选择区域，右击图层面板的蒙版，选择添加蒙版至选区。如果画面上没有活动的选区，出现的将会是一个图层蒙版，否则蒙版的形状将会与画面上的当前选区一致。

您可以进一步优化和修正复杂图层蒙版的绝大部分在新的蒙版面板上单击蒙版边缘按钮，我们会在接下来讨论它（顺便说一下，我们不知道为什么 Adobe 公司将这个按钮称为"蒙版边缘"，而打开的对话框却称为"调整蒙版"）。

蒙版面板。通过新的蒙版面板，Adobe 公司同样改善了创建蒙版的选项和蒙版的属性（见图 10.14c）。新面板含有原有的功能，并增加了新的功能。事实上，浓度控制能对整个蒙版像素的明暗度进行调整，它与用灰色进行涂抹效果一样，但它对所有蒙版像素都起作用。所以如果蒙版区域的灰度是 50%，而

图 10.14c
Photoshop CS4 中的蒙版面板为创建和改善图层蒙版，提供了一些选项（无论是像素还是矢量的图层蒙版）

其他区域是 100%（即，纯黑），滑动浓度控制滑块，降低到 90%，则蒙版区域灰度为 45%，其他区域为 90%（所有蒙版区域的不透明度降低了 10%）。

您也可以用蒙版面板新建蒙版，其中最好的方法（尤其是为调整图层添加蒙版，对一些特殊区域的颜色分开操作）就是使用颜色范围按钮。单击它，打开颜色范围对话框，通过新的本土化颜色集合选项，设置本土化的颜色。单击 OK，Photoshop 就为选择区域创建了一个准确图层蒙版。

羽化滑块与预期的功能一样，单击蒙版边缘按钮，打开对话框，它与优化边缘的控制选项一样（在图 10.13b 中，我们已经应用到了选区），能准确地对蒙版选区边缘进行调整。在使用优化边缘命令时我们讨论了同样的技巧，微调蒙版边缘时，应用到调整蒙版对话框。

使用 Alpha 通道。Alpha 通道对于某些人来说，是一个吓人的概念，主要是因为名字听起来技术性很强，但它却是相当容易理解的。对于很多图像，比如我们在添加蒙版例子中所显示的，您要保存最初的选区（我们立刻就会讨论为什么要这样做）。这就是 Alpha 通道，以灰阶模式图像保存的选区，而非点状排列。大体信息全部一样，只是在通道面板中看上去有些不同。Alpha 通道是相当重要的，因为它让您能快速地重复使用复杂的选区，无需重新设置。对当前选区新建 Alpha 通道，即打开通道面板，单击保存选区到将当前选区存为通道按钮（见图 10.15a）。就这么简单！

从 Alpha 通道中创建新的选区（用于图像中不同的图层），调出目标图层和通道，单击将通道作为选区载入按钮。或者选择"选择 > 加载选区"，接着在加载选区对话框中选择通道（见图 10.15b）。当然，一旦选区在画面中重新创建，通过同一源新建图层蒙版变成相当容易。另外一个有用的技巧就是新建一个与原来选区相反的蒙版。选区被加载后，选择"选择 > 反转"，如有需要，可创建的新的图层蒙版。Photoshop 对于 Alpha 通道的空间并非无限的，但是正如本书前面提到的，您可以保存超过 50 个通道，所以以 Alpha 通道形式保存复杂选区很有道理，即使不能确定以后是否还会再用到它，以后您也可以删除它们，但如果在之前编辑区域重新打开了一个文件，选区就再也不能恢复了。

图 10.15a
为当前选区创建 Alpha 通道是简单而有用的技巧，保证了您不会浪费时间重新创建复杂的选区和蒙版

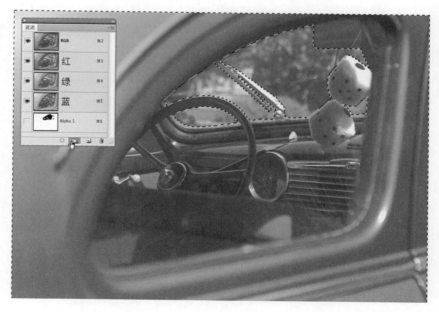

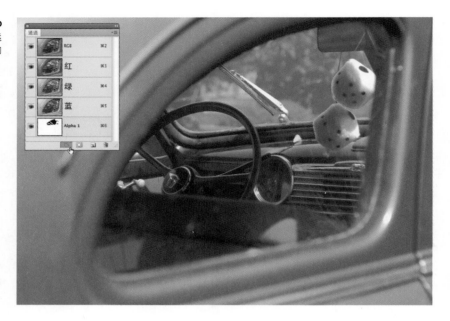

图 **10.15b**
用 Alpha 通道重新创建选
区是非常简单的

　　Alpha 通道在定义和防止图片受特殊滤镜影响时同样非常有用，特殊滤镜影响包括像镜头校正或者镜头模糊，或者像新的内容主导缩放功能之类的转换功能（所有这些我们在本章都已经讨论过）。

10.4.3　另一种可选择的删除方法

　　内容主导缩放功能。删除不需要的像素的方法之一，涉及 Photoshop CS4 的新功能，即内容主导缩放功能（CAS），也被称为"缝刻"。CAS 能让一幅图像中的两个部分集合到一起，无需手动创建覆盖区域的外观。这一操作需要同时使用 Alpha 通道来保护图像的重要区域，并告诉 Photoshop 哪一区域可以安全删除。

　　这一工具有很多潜在的用途。您想使用图片上的对象，但它们分布太远，或者某一对象您想要它更接近图像边缘，但不想其细节有损害，都可以用 CAS 很好地达到这一目的。使用这一特性时，在不想被雕刻的图像范围内画出选区，将选区转换成 Alpha 通道。选择"编辑 > 内容识别比例"，从任何角度向内缩放功能的转换选项立刻映入了您的眼帘。不要忘记使用保护菜单（在选项条中）来选择 Alpha 通道，这样 Photoshop 就知道对哪些步骤进行跟踪。您也会看到数量滑块（坦言之，它对于我们还有一些神秘，因为它看上去经常不会得到我们想要的效果）。您需要尝试，但总体来说，这个技巧是相当简单的，如果操作细心，可以出现很棒的效果（见图 10.16）。

　　您可能会期望这是一个功能密集的操作，像镜头校正滤镜和镜头模糊滤镜，在得到最终的效果前，CAS 需要一两分钟的时间来处理。例如，我们认为陆地之间有太多的水，我们用 Alpha 通道对它进行保护，然后缩小它。注意，头部与底部并没有任何的放缩，但图像短了很多。在纹理中有足够混合度（本案例中指水）的自然场景部分是最好的部分，完成 CAS 后，只要不使用过度（不是开玩笑），图像会相当逼真。

源图片　　　　　　　　　内容主导缩放功能调节手柄和　　　　最终效果
　　　　　　　　　　　　　　透明区域选择

图 10.16
Photoshop CS4 中内容主导缩放功能提供了图像无缝压缩的能力，不会对重要的细节造成损害

　　橡皮擦工具。擦掉图像中的像素基本上并是什么好主意，因为它是不可恢复性的操作。唯一例外的情况是，如果外围区域很小，或者这些像素不会再使用。对于这些非正常的情况下，擦掉一些像素数据确实可获得一些好处，如降低有很多的图像的大小。如果您必须要删除潜在的有用像素，最好在合成文件的复制文件中进行。

　　橡皮擦工具的典型删除用在图像的外围（如果那里看上去有多余的像素），或者用背景橡皮擦工具，它在删除有高对比度颜色的连续区域时效果惊人。但是，即使在这样的情况下，通常最好使用颜色通道来为那些颜色区域创建蒙版。

10.4.4　完美聚焦

　　处理好图层内容位置后，可根据需要调整大小、添加蒙版，有时还需创造连续性的视觉和平滑操作到不同的聚焦水平，从前景到后景。对于商业宣传图片，比如广告，这并不重要，因为它们倾向于背景模糊，突出前景中的产品和人物（一些情况下，背景根本不可辨认）。聚焦操作通常要求图像中有风景和其他场景，最远处可辨对象轮廓与观察者距离相对较远。飞机场和铁路月台是很好例子，它们需要在场景中的个别图层上进行一些真实的聚焦处理（见图 10.17）。

　　这个技巧用来对每个图层进行设置，所以在聚焦过程中不会有中断。比如，如果您的图像适合从中间场景到背景之间进行快速模糊，那么在背景中设置一个锐化的对象则毫无帮助。即使是景深很长的图像，您仍要注意先从哪里的细节开始进行轻微的模糊操作。

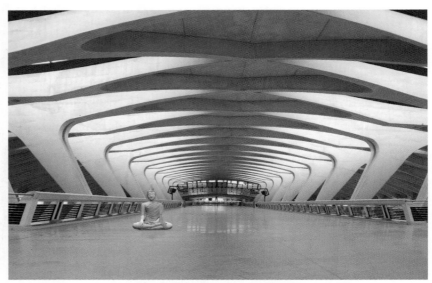

与环境相呼应的适当锐化度的图层

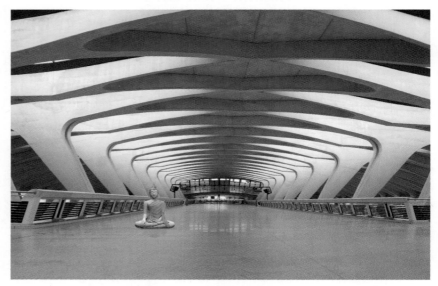

不适当锐化度的图层

　　镜头模糊。镜头模糊滤镜原理很简单（见图 10.18）。它利用蒙版（当作为一个智能滤镜使用时）或者同时使用蒙版和 Alpha 通道（应用到标准图层）作为一个"锐化示图"。这个示图告诉滤镜图层的哪个部分需要最大化的模糊（根据您的设置），哪个部分不需要动，以及它们之间的变化。正如您可能预期的，任何使用纯黑蒙版的对象将不能通过滤镜处理，而灰色颜色越轻，滤镜设置越会被应用其中，直到所有对象都变成纯白的效果。

　　模糊效果由半径，叶片弯度和旋转设置来定义，尽管我们现在还没清楚之后所讲的两种模糊样式的设置的作用。尝试才是万能钥匙。这样的例子我们在渐变工具中用来绘出"保护蒙版"，从中间左下方到中间，渐变直到消失，所以整个模糊效果都在那一点显示出来了。

图 10.18
镜头模糊滤镜能应用准确
的仿制镜头模糊度到单独
的图层。您可以根据每个
图层的位置和周围对象的
相对锐度，来建立图层蒙
版的 Alpha 通道，并告诉
镜头模糊工具做哪些改变

镜头模糊滤镜

　　尽管镜头模糊滤镜能完成一些高质量的工作，但您必须知道它的一些缺点。第 1 个缺点就是速度。对于所有优点和功能，镜头模糊滤镜功能更集中。即使中等大小的图像，使用旧的配置，滤镜要花几分钟的时间来实现它的效果。即使是高配置的终端台式机（多核处理器），比如 Mac Pro，仍需要几分钟的时间将实现镜头模糊滤镜的效果应用到较大的图片中。令人开心的是，通常情况下这是值得的，如有需要，在操作很大的图像图层时，您可在对话框的上面单击更快选项，效果基本相同。您可以再次进行精度设置，单击 OK，然后应用滤镜。镜头模糊滤镜第 2 个让人奇怪的是，默认设置并不是一个智能滤镜。但是解决此情况有一个很好的方法，即充分观察。增加智能对象来支持镜头模糊滤镜功能时，选择"文件 > 脚本 > 浏览"，浏览您的 Photoshop CS4 文件夹。您需要的脚本位于"脚本 > 样本脚本 >Java 脚本"中，文件名为 EnableAllPluginsForSmartFilters.Jsx。选择该脚本，单击 OK，然后会提醒您是否需要运行脚本，单击 Yes。现在对于智能对象的操作，您可以使用所有滤镜，包括镜头模糊。

　　记住，如果您想使镜头模糊变成智能滤镜，您要通过图层蒙版而非 Alpha 通道对模糊的区域进行设置。记住，文件图层应用的模糊度可能会改变，视图层的内容决定。如果源图层是细节很多的图片，而非风景画或者基础画，您可能需要使用表面模糊滤镜或者高斯模糊滤镜，而非镜头模糊。

　　表面模糊。该滤镜能删除一些表面细节噪点，同时不会损害高对比度的边缘细节。少量的表面模糊就能帮助柔化纹理细节，并保存对象更好的视觉效果（见图 10.19）。我们去除车子表面的雨滴，无需对后门的边缘进行模糊。

　　高斯模糊。对于很多 Photoshop 用户来说，高斯模糊是一个老的备用功能，它对整个画面应用统一模糊。当整个对象足够远，没有边缘细节，或者当景深没有任何明显的效果，高斯模糊便是一个更快的处理方法。前景和背景中包含了可视纹理的元素时，它是一个很好的解决方案（见图 10.20）。

图 10.19

表面模糊滤镜柔化了给定的图层内的对象，与周围混合得更好，并不会损失高对比度边缘和轮廓细节

图 10.20

高斯模糊滤镜能柔化整个图层内容，如有需要，您可使用图层蒙版和渐变工具，达到渐变模糊的效果或者给定对象"从前到后"的整体锐化效果

应用高斯模糊之前

应用高斯模糊之后

背景里的篮球模糊后给人完全不同的感觉。图片焦距看上去更为真实，好像篮球就是在屋子里拍的一样（而非电子处理强制放到了那里）。显然这并非一个完整的图像，但它清楚地表明选择模糊在引导观察者思维的时候的一些功能。

动感模糊。图片处理的一个重要（也很常见）挑战就是让对象有动态的感觉，这在拍摄时是不能做到的。任何工具都不可能一蹴而就，通常它需要尝试图层的方向和位置，同时应用模糊度和模糊方向。图 10.21 显示了动感模糊滤镜如何让一个对象的外观有动感的。这里我们再一次给篮球一个完全不同的场景，来应用动感模糊。

图 10.21
动感模糊滤镜可以完成有用的功能，让您的智能对象图层有移动视感

使用动感模糊之前

使用动感模糊之后

动感模糊本身是否能解决一些特殊问题很大程度上取决于想要的效果能否表面化（即您在试图让观察者相信被拍对象真的在这个场合运动）或者象征化（比如一个空洞的背景里移动的自行车的广告）。通常图层重叠混合功能最好（每个图层都有相同的内容，但有不同的模糊度，并相互堆积，给人一个模糊对象的印象）。

某些情况下，强大的 3D 功能，比如之前提到的"创建 3D 对象"可以产生更真实的动感模糊，尽管这要花更多的时间尝试更合适的设置和数值，绘出完美的动感模糊。

10.4.5 光照的加强

这一部分讲述的技巧主要用在控制视觉聚焦并使其平衡，并且在有些情况下添加艺术效果。大多数创建起来惊人的简单，同时还可以产生非常好的视觉效果。我们所说的光照图层与图层堆中有目标对象的图层上的笔触很相似。用不同的方法模糊和混合该图层，场景就有了另外的光照效果。

1. 光照图层

光照的形状。创建装饰效果的图像时，在一个空图层用边缘较软笔刷工具涂抹一个简单的白色形状。将涂抹后的图层设置为叠加，白色形状下的所有部分都会变亮。如图 10.22 所示，已经对雪中的松树进行合理的光照，但光照图层给图层全新的效果。使用方法，树的光照让其更适合暗的画面，因为黑色的和接近黑色的区域可以与其混合在一起，没有干涉和再进行多余的操作。

源图片 光线图层 最终效果

图 10.22

创建优美的视觉效果很简单，在想要变亮的对象上的空白图层上创建白色笔触，改变混合模式为叠加

光线。这是对光照图层进行优化的方法，被涂抹的地方看上去像有一个光源照着。该操作让画面拥有很好的视觉方向，有助于场景设置（见图 10.23）。这里，我们通过增加图像边缘射进的光线提高了峡谷的艺术和视觉效果。

创建这样的效果时，首先我们通过多边形套索工具画出"手指光线"，然后根据周围的对象的对其填充灰白色，软化光线的边缘。光线的形态可引导观察者的注意力到一些重要的对象上。

在山谷图片里画出光束的形状 并填充颜色柔化光束

完成的微光照耀下的山谷图片

图 10.23
创建光线（有时称为太阳光）并不像看上去的那么困难，通过简单的笔刷技巧绘出光线形状，同时记住保持透明光线。举例来说，在实际生活中，这些光线在底部比在从云的缝隙处的光线更阔

渲染云彩。如果您想对风景添加一些变化，可以使用黑白相间的渲染云彩滤镜来填充整个图层。找到效果最好的混合模式，降低不透明度，您会立刻看到效果。对其进行模糊操作，产生斑驳的效果，使用透视变换使其更适合画面（见图 10.24）。

图 10.24
渲染云彩滤镜可以让风景和景物产生斑驳效果，让场景中的大的对象画面可见

对不需斑驳效果的天空的部分添加蒙版后，您可以从变化的光源处选择一处，然后以其作为光线的基础。例如，我们选择 1 像素宽的光线，穿过画面上面的树叶，然后用转换工具将其扩展形成我们想要的光线。这个方法为光线提供了多样的变化和纹理，整个场景看上去更自然，因为它有视觉心锚。

注释：

对于 3D 内容，我们强烈建议使用应用选项中的光照工具对 3D 图层创建照片般的真实感觉。

我们根据光照来调整聚焦，当然也可以将相同的方法用在阴影上。您唯一需要的操作就是进行涂抹黑色，降低阴影图层的不透明度。在图像的边缘绘制装饰效果时，我们通常会这样做，但它可以简单地应用到任何需要个性阴影或者想要变暗的区域。在细节较多的工作中，我们选择用这个方法，包括为多个不同图层的对象创建阴影。

2. 创建阴影

对其他对象创建投影时，您必须借助您的艺术能力引进光照。如果画面和对象较复杂，这并非一件容易事。我们建议首先使用钢笔工具勾出阴影轮廓，它能通过修改路径随时调整阴影。预测阴影效果需要经验，尽管在光线和对象轮廓不太复杂的图像中做一些小手脚。显然，光源越多，对象越复杂，创建自然化的阴影越难。

图层阴影。 看一个从背景中分离出来的对象的例子，我们经常通过复制对象所在图层来创建阴影，锁住透明像素，填充黑色至复制图层，从原来的图层上移开阴影图层，使用转换工具旋转、扩展、弯曲阴影，让它能"紧贴画面"（或者任何其他画面）（见图 10.25）。您也可以使用"变换 > 变形"，让阴影有曲线的效果。

对于这个例子而言，我们要确保狗的前脚放在一个较暗的、沙滩上球员席的位置，在此产生"阴影源"的外观。对象放置好后，通常需要尝试不同的阴影的形状、宽度和不透明度直到与周围的阴影相相适应。这里的原阴影不够蓝，所以我们需要通过使用图片滤镜（往蓝色调）调整来给阴影图层加点蓝（见图 10.8）。

 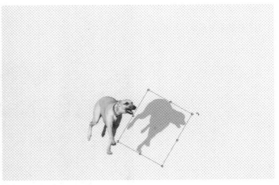

源图片合成并没有添加阴影在完成变换和放置之前，单独的旋转阴影图层

图 10.25
对于更简单的图像，如果记住一些基本的步骤，则创建自然化的阴影是一个相对简单的过程

阴影技巧并不容易（但更精确）。有些时候需要新建阴影，通常通过辅助线和钢笔来完成。

图 10.26 中的角斗士最初在街道上，光照分散。从某些角度来看，即拍摄者的前面和右面，废墟的光照较强。这意味着阴影必须很突出，这样才更为准确。角斗士智能对象位置放好后，主要的问题就是创建阴影了。

图 10.26
沿波状或几何轮廓表面创
建阴影需要更多的努力，
但能通过钢笔工具绘出大
体阴影形状

首要任务就是找出光照的角度，用画面中其中的一个柱子作为参照。使用钢笔工具沿着柱子的顶部到阴影的顶部，再到对象的底部，然后再回到柱子的顶部画出一个三角形的路径作为参考线。这就有了水平画面上阴影大体的角度。但是，阶梯大体可当作一个斜面来决定阴影的长度，随着斜面斜度的增加，阴影的长度也会随之增加。接下来保持阴影的角度移动路径节点，直到它碰到了阶梯。同时也需要旋转底部的路径。

当阴影的参考线移到阶梯上，阴影长度都是一样的，不管它是投到阶梯上还是水平面上，不同的是，阶梯的顶端是平的，需要处理的是阶梯的直角。用角斗士的外轮廓在新的图层填充黑色，转换阴影、扩展、做一些小小的透视，让阴影顶部位于之前所画的参考线的位置，底部位于角斗士的脚下。

再次使用钢笔工具，画出阴影的轮廓，确保所有的节点都画在阶梯的转折处。因为我们要制作的阴影跨了好几级阶梯。我们必须要逐一调整每节阶梯上的阴影形状。一次移动一个节点到阶梯的水平面上，将位于每节阶梯外角的节点紧贴阴影参考线。对于楼梯的内角，将节点移到直角处。

当轮廓完成后，我们浏览一下其他的阴影，然后调整新建阴影的浓度和颜色，使其相协调。之后在阴影图层添加图层蒙版，填充渐变，做轻微镜头模糊。由于蒙版对于使阴影变黑的过程是相当困难的，所以在我们完成模糊和添加一些噪点后，我们在所有图层上面创建一个合成图层，并在边缘处使用修补和修复工具。

提示:

　　如果您需要动手画阴影,它能首先帮助您绘出临时的扩展图层,那样就能通过标注跟踪光的方向和浓度。

3D 阴影。因为时间原因,创建从 Photoshop 3D 模式或图层投影到 2D 图层或画面的阴影是相当困难和耗时的,所以建议不要指望从 Photoshop 中创建 3D 的阴影。相反,应该复制完成好的 3D 图层,对其栅格化,然后用上述的方法创建阴影。

10.4.6　最后的调整

　　至此,您已经花了时间保证所有的对象以适合的大小、相互关系、焦距、远景和自然化的光照和阴影放到适合的位置。大体画面现在看上去很真实(或者超现实如果那是您的目标)。但现在可能缺少的是您还没有处理的一些情绪、幽默,或者一些无形的特性,但当您看到它时您就会知道缺少了什么。

　　现在是要(坦白而随便)处理一些小细节的时候了,使每个图像看上去都更加真实可信。这些细节包含从颜色扭曲和有木质纹理仪表盘的光度扭曲,使用像动态光功能这样的技巧来让画面中的云彩看上去更突出。扭曲虚假阴影中的小细节,使其成为人行道上缝隙,所以看上去会更真实。

　　很多图片处理者都会因为几个小时甚至几天不看他们"基本完成"的图像而受益。当您回过头来再是看它的时候,总是会看到颜色和对象光照(或者整个画面)的变化,它们看上去并不协调。虽然有些主观,但这个现象是真实的,不管您是否正在修图、绘制插图还是在将 2D 和 3D 的元素混合。

　　颜色和色调的强调。多数图片(尤其是室外图片和有复杂光照的图片)都需要的常见的"额外的强调"添加一些笔触,让对象突出一些。比如(见图 10.27),大部分看上去很好,但我们注意到某些屋子看上去有些暗。它们并不是曝光不足或饱和度不够,仅仅是缺少生气(是的,我们知道屋子本身是没有生气的)。为解决这个问题,我们使用笔刷工具,按下 Alt 键,单击我们需要调整的地方,选取我们需要使用的颜色。我们降低笔刷的不透明度到 15%,让边缘软一些,然后用笔刷来涂抹来让它们充满生气。

用笔刷工具强调之前

用笔刷工具强调之后

图 10.27
使用笔刷工具和样本颜色,在各种混合模式下,用较低的不透明度来涂抹能让对象出现意想不到的效果

混合工具。混合灰度细节区域和颜色细节区域时，有另外一个有用的技巧。举例来说，一些图层或图像的某些部分太突出以至于您想保留周围的细节，但仅单独对突出的部分进行调整，而不去除画面所有的效果或者对其直接进行调整。在这些情况下，使用黑白调整图层和图层蒙版，分离此颜色的区域，这时会有很好的效果（见图 10.28）。并且，通过使用蒙版，选择应用一些设置，您也可以通过不透明度来调整这些设置。

自动对齐，自动混合图层。对于最简单的合成图像（全景图像）开始的操作往往也是最终的操作。本章开始提到过，智能对象堆栈的优点就是可以快速处理全景图像。但 Photoshop CS4 的真正功能在于使用自动对齐图层和自动混合图层命令（两者都在编辑菜单下），它们首先能重新放置和转换文件夹中的图像，然后无缝混合它们的色度和颜色（混合天空的不同区域是最常见的例子）。

图 10.28
黑白调整图层在图像处理和传统的图像校正中都有很多的应用

没有使用黑白调整图层

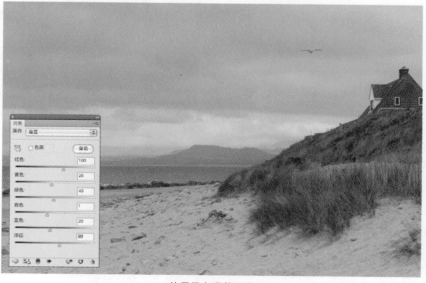

使用黑白调整图层

Photoshop CS4 中自动对齐图层对话框（见图 10.29）提供了一些新的选项，但是我们羞于承认自动选项功能有很好的效果，以至于我们经常不尝试其他图层对齐方法就首先使用它。基本上，这些对齐选项能够找出每个图片图层中共同的视觉细节，然后根据这些细节对图层进行重叠，最后通过不同的转换公式去除那些可能会有碍全景画面的元素。一般情况下，完成源文件夹中智能对象的堆栈后我们才会进行这一步的操作。

图 10.29
自动对齐图层对话框让您简单地为全景图像创建最初的对齐方式

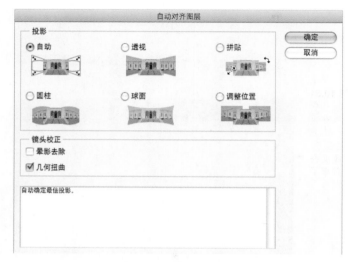

自动对齐图层对话框

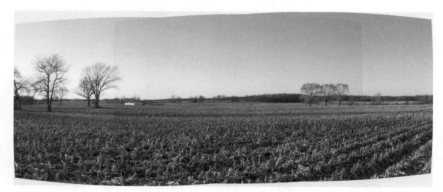

没有混合色彩和色调的对齐文件

我们自动混合图层对话框来平滑图片边缘的不平整的色调和处理色差（见图 10.30）。自从我们经常会优先选择这个方法对图像进行对齐，我们选择图像堆栈和无缝色调还有颜色选项。

当使用这两个功能时，这个"自动"的结果会让您大吃一惊，即使是很复杂的全景图像（见图 10.31），他包含了地面平原的一些细节，它却很容易地让低级的全景图像软件找不着北。

图 10.30
自动混合图层对话框为多个源图像提供最终的色调和颜色混合和一个更自然的效果

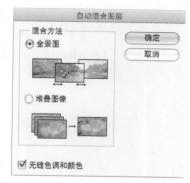

图 10.31
最后的全景图像显示诸如树枝和复杂形态像玉米秆这样精致的细节，Photoshop CS4 更能出色地完成任务。制作精美的全景图像现在变得更简单了

选择性锐化。在这一章我们花了不少时间来讨论了依据图景深度的聚焦和模糊功能，但有些时候有些对象极小或很奇形怪状，比如随机的一只鞋子或者某一结构的一部分，需要对其进行微小的锐化——锐化其边缘。这种情况下，可能只需要锐化图像中的一小部分，而保持其他部分不变。我们在有一点模糊的细节上使用高反差锐化，必要时我们使用图层蒙版来避免图像的其他区域的锐化（见图 10.32）。

<div align="center">没有使用高反差锐化　　　　　　　　　　使用了高反差锐化</div>

图 10.32
如果使用图层蒙版高反差锐化是突出特殊图层或者部分图层中的微小细节的快捷而有效的方法

在用高通滤镜锐化智能对象图层时，复制目标图层（添加图层蒙版覆盖不想锐化的区域）。然后选择"滤镜 > 其他 > 高反差保留"，设置数值（通常在数值的末端）直到在滤镜预览中看不到光圈痕迹，单击 OK。改变锐化图层的混合模式为叠加（有些人也使用滤光）。打开和关闭锐化图层会使效果变得更清晰了。

当然，您可以使用很多的混合工具和技巧来支持图像的细节效果。但它们只是我们爱好的一部分，也确实能帮助处理后得到想要的图像效果（退回到头脑风暴的阶段）。

附录用两个例子说明了很多这样的技巧，您可以看到典型的"从开始到完成"的过程。我们也提供了处理好的图片向您展示一些可能的图片类型。

10.4.7　文件版本选项

我们要重申的最后一点是图像的灵活性。正如在第 8 章中提到的，对于图层、蒙版、Alpha 通道和智能对象是任何合成工作流程的关键所在。因此，当您完成工作，您做的最糟糕的事就是拼合图像。与其只保存一种文件版本，不如考虑针对多种输出类型存储多个版本。

例如，我们建议您不仅应保留主要的编辑文件（如同前面所叙述的这样有很多好处，如果有可能，应存为 16 位格式的文档），您也应该在一个独立的硬盘上备份。以下是我们通常用于重要合成项目的文件类型。

- 16 位，分层主文件（附备份）。
- 16 位，拼合图层的主文件（之后用像 Genuine Fractals 这样的第三方工具调整图像，例如，轻微的曲线修正）。
- 8 位，标记为 Adobe 或 ProPhoto RGB 的拼合图层文件（用于喷墨打印或商业印刷的目的）。
- 8 位，压缩的拼合图层文件转换为 sRGB 格式（用于网络）。

尽管每个工作流程都有些区别，并非每个人都需要多个版本，但对于那些打算将作品商业化的人来说，在处理的结束阶段的取用类似的工作流程是一个好主意。当您可能需要额外更改色调、颜色或大小时，千万不要被 8 位的拼合图层文件所限制。

输出技术 11

当您已经创建完毕复合图片，准备输出到您所选择的介质时，有许多选项可供您生成拥有更好打印效果的印刷品和网站图片。这个步骤对于在影视领域里可能用得相对少些，因为 Adobe Media Encoder 与 Adobe Premiere Pro CS4 还有 Adobe After Effects CS4 一般都有输出选项。对于与影像有关的复合作品，您能在 Adobe Photoshop CS4 中做的所有输出准备就是创建一个拥有正确尺寸、像素比例和色彩空间。

11.1 商业出版输出

在任何 Photoshop 的工作流程中，确保创建出的图片在四色印刷（或者六色印刷）出版时，仍旧保持原来的视觉完整性相当困难。甚至在许多能够预想到的出版印刷设置中也有许多变数，这样就有很大的可能使得图片变模糊，失去原有的色彩对比度。我们希望这会和提供给您制作 CMYK 印刷品的配比一样简单，但是不幸的是，没有这样的配比存在。唯一可做的就是在确定需要的印刷质量之后，与出版社的客服人员保持联系，让他们能够明白您的目的和需要注意到地方，慎重地按照打样来处理您的文件，并且把文件从 RGB 的工作空间转换到正确的 CMYK 工作空间里去。

11.1.1 选择正确的 ICC 色彩配制文件

在您将作品送到出版社去之前，为了得到最好的最终出版效果，要尽可能地

了解可以帮助保持对比度和文件中色彩的变量。

首先您要明白，这将运用到关于基础色彩管理和颜色档案以及印刷出版的相关知识。正如本书之前所提到的那样，色彩管理是个复杂的问题，但是它是运用好 Photoshop 的关键（比如，我们假定您熟悉 ICC 色彩配制文件以及它们与您正创建的文件和正使用的设备之间的联系）。

提示：

一旦您的文件已经完成软校样或者改为 CMYK（这一张之后会进一步讨论），使用"编辑 > 转换为配制文件"功能来把文件中的颜色数据转化成一种印刷机能明白的"颜色语言"。

处理配制文件。对于那些在北美印刷图片的人，有些 Photoshop 的用户（甚至是印刷人员）认为，把 RGB 文件转化为 Photoshop 默认的美国卷筒纸轮转印刷，铜版纸，标准 2（美国印前标准）档案，以求最佳效果。然而，这并不是最好的方法。问题在于有些印刷公司在可以很好地优化标明制定档案的 CMYK 文件，而其他的只是做些次要的工作，不能顺其自然。

在商业印刷输出领域，最好的得到想要的印刷结果的方法就是让自己能够掌握些关于 CMYK 工作流程的知识。虽然专门介绍掌握 CMYK 工作流程知识的书也讲不完所有的相关知识，但这些知识也超出了本书的范围。我们的目的是想简单给您介绍一些内容以帮助您可以着手开始做这个工作。如果您想更深入地了解 CMYK 中的知识，那么可以看下《CMYK 2.0》（人民邮电出版社），这是一本关于摄影师、设计师和印刷工人的联合工作流程的图书。

第一件需要了解的关于 CMYK 工作流程的是，大多数在 Photoshop 中颜色设置对话框中的 CMYK 档案都是基于当前正在使用的最为通常的商业印刷机（见图 11.1）。大多数印刷公司很可能选择两种印刷机的一种来印刷您的合成 CMYK 图像：单张纸印刷机和卷筒纸印刷机。

图 11.1
熟悉在颜色设置对话框中能找到的 ICC 色彩配制文件选项和 CMYK 设置，对保证商业印刷输出的质量至关重要

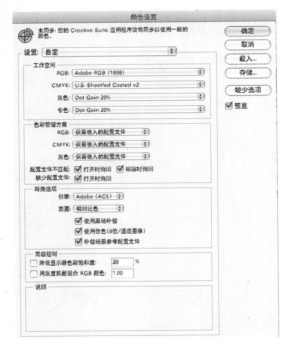

单张纸印刷机。这个种类的印刷机的运作模式从它的名字上就可以知道，机器进纸是一张一张进到机器里进行印刷（见图 11.2）。一般这种印刷机为小批量发行的项目印刷，比如海报、小册子、限量版印刷品或者公司报告。单张纸印刷机通常对于照片输出是个更好的选择，因为有更多的纸张类型可供选择。然而，许多印刷公司只用一种或者两种尺寸的纸张以控制成本。

卷筒纸印刷机。卷筒纸印刷机的进纸方式不太一样，用很大一卷纸（一般 2000 磅甚至更多）持续进入印刷机，然后按照最终输出规格裁切（见图 11.3）。报纸和大多数发行量大的杂志都是以这种方式印刷的。卷筒纸印刷机有很大的产量，它们一般可以在一个小时里重复印刷几千种图片！这就有个必然的结果，就是这些机器所使用的纸张一般不用于照片印刷（否则印刷成本将会非常巨大）。不过，仍然有例外，比如高端的照片杂志可能会用卷筒纸印刷机印刷。

图 11.2
单张纸印刷的样品

图 11.3
卷筒纸印刷机的样机

正如您可能会想的，为您的文件挑选正确的 ICC 色彩配制文件的第一步是决定它要用单张纸印刷机印刷还是用卷筒纸印刷机印刷。如果您的合成图片是一家广告公司制作并将刊登在主要杂志上，最好用卷筒纸印刷机印刷。如果您在寻找适合小量项目的打印参数，那么单张纸印刷机几乎肯定是您的最佳选择。

有涂层和无涂层。研究转换文件时选择何种 CMYK 文档的第 2 个变量是纸张种类。虽然纸张种类非常广泛，但是简单来说有两种：有涂层的和无涂层的。前者用于照片印刷会更好，而价格也会更高。无论您使用何种印刷媒介，有涂层的纸张是最好的候选。

配制文件选择。在这点上，您可以从图 11.1 里所介绍的 CMYK 档案中借鉴最适合的。对于大多数商业印刷，美国印前标准档案是我们的终极选择。在作出最后的转换之前，要和您的印刷顾问进行讨论。无论您要设置哪种 CMYK，即使您很自信那就是正确的方法，也要去调整它。

回到单张纸印刷机的话题上来，单张纸印刷机使用的纸张（负责您的印刷顾问也为提供您相关信息）规定是否需要对您的最终文件有所修改或者画布尺寸是否需要修改。理想状态下，您的文件应该是以 1 整张、2 整张、4 整张或者 8 整张等的尺寸，都可以打印在同一张纸上，不过这取决于这张纸的尺寸。特殊尺寸的文件要求在印后把纸张的多余部分裁掉，这样会增加成本，因为印刷机不得不使用更多纸张来印刷相同数量的印刷品。

> **注意：**
>
> 　　一些印刷提供商有引导您完成这个过程的网站，以确保文件的尺寸可以很好地分成每张应有的尺寸，并且也保证文件使用了适当引导来定义任何打印区域（超过的区域，图像的内容会被从页面上切除）。有很多站点也提供的用于一般印刷项目的模板，比如公司的信头、名片、扑克牌以及其他印刷材料。

11.1.2　对作品软校样

在您知道应该要选择的 CMYK 档案之后，会使得精确地"软校样"RGB 文件变得简单些（通常我们不要求那么精确），这样您就可以估计出在转换到选定的 CMYK 空间和印刷出来之后，作品会是什么样子。虽然这并不是万无一失的方法，不过对图片进行软校样并不是那样困难，而且如果小心制作，可以解决很多头疼的问题。

它是什么？ 虽然您可以不需要关于怎样运用曲线调整的基础控制点或者关于怎样为画笔工具设置颜色混合模式方面的提示，但是有很多 Photoshop 的用户（故意）对于软校样的黑色艺术毫无经验。恐怕不是！软校样包括调节高品质、对已校准过的液晶屏来模拟 CMYK 印刷过程的极限（您可没忘记校准液晶屏吧）。这可以帮您暂时看到哪里的颜色（可能）褪色或者哪里的对比度（可能）降低。换而言之，软校样起到对仿真 CMYK 输出质量的监督作用。

软校样：一个不完美的解决方案

在这里，这个限度应该很明显：对于任何软件工程师（无论他们多么有才能），精确模拟出在一个与色彩有关的设备会打印出（或映射出）的效果是很困难的。所以，使自己的期望现实：底线就是当在 CMYK 印刷机上印刷合成图像时，一些完美的色彩和逼真度会丢失。软校样只是把那些情况最小化，但是并不能彻底解决那些问题。

我们应该注意的是，有一些小区域，您的显示器可以从给定的工作区域复制（比如说 Adobe RGB 1998），但是您的 Epson 4800 系列打印机就不能复制（反之亦然）。然而，大多数 CMYK 印刷机就连当今的专业打印打出的颜色范围也不能够复制。所以，当您从屏幕上看到的色彩的复制限制，用专业打印机（比起商业印刷机来）可以稍许打印出较丰富的颜色，以至于可以减轻些限制。

校样设置。要开始软校样任务，选择"视图 > 校样设置 > 自定义"，这样就打开了自定义校样设置对话框，它使您能够对一些基本参数进行定义，来帮助您尽可能精确模拟选择好的 CMYK 参数（见图 11.4）。一旦您明白每个选项的作用，使用校样设置就会相对简单，无论是否要使用这个功能（这里再次说下，您的印刷顾问将是您对这些信息的主要参谋）。

要模拟的设备。从这个菜单中可以选择您想把文件转换到的 CMYK "设备"档案，这可以在屏幕上模拟出来。用"设备"这个词的原因是，正如之前所提到过的，您所选择的 ICC 色彩配制文件与印刷机器的类型和纸张的使用之间的联系比其他任何因素都重要。对于很多图片，在转换到配制文件的对话框里，我们转换到文档配制文件的时候，选用美国印前标准。

保留颜色数。大多数情况下，您可以不用选择这个选项（假设它是可供选择的）。它的用途是在转换之前，模拟图片的效果。

渲染方法。这个菜单 / 选项主要是让您对在图片印刷或者转换时，颜色和色调在图片中的变化进行定义。对于大多数包括图片材料的项目来说，您要选择的是感知选项或者相对公制色度选项。当我们同时尝试两种方法时，最终的效果不尽如人意是很正常的。

图 11.4
这个自定义校样设置对话框是您在 Photoshop 中设置所有重要校样选项的地方（选择"视图 > 校样设置 > 自定义"）

黑场补偿。这个选项保证了您设备的活动范围暂时给映射到您的图片中，这样您不会丢失阴影细节。设置场景时，保持它的被选状态。

模拟纸张颜色。这个选项尝试把图片中的白点映射到要模拟的纸张中的白点上去。我们很少使用这个选项。虽然在一些情况下，这个选项可能会有用，白纸有那么多变量，想要用一个功能精确模拟所有变量是不可能的。Photoshop 假定在通常纸张类型中最少的白色纸张就是要被模拟的对象（这个是"最小公约数"效应），结果，这个选项会在您的图片上蒙上一层明显（坦诚地说，在大多数情况下，不确切）的雾。

模拟黑色油墨。我们一般要勾选这个选项，因为它会告诉您接近黑色的 RGB 色调可能变一点灰。Photoshop 把这点模拟在屏幕上要比呈现在一张（白）纸上要容易。

一旦您创建了校样设置，这一般就代表您所使用的印刷机种类和纸张种类，就像当前一样保存设置，这样，如果之后再需要，您可以更容易地找到之前的设置。一般来说，确定好印刷公司之后，在每步设置之后进行命名会是个好主意。每个印刷公司操作不同，所以可能提供不同的设置建议。对于实际的打样，我们一般推荐您坚持在屏幕上的估计和修改，因为大多数喷墨打印机（甚至是专业的打印机）都很难打印出精确的印刷样本，除非您专门按照印刷厂的条件来模拟，并且使用同样的纸张。对于大多数用户来说，这不是一个具有实际操作意义的选项。为了在屏幕上打 CMYK 的样，以确保前面所提到过的选项已经给勾选，关闭自定义校样设置对话框，使用键盘快捷方式 Command+Y（Mac）/Ctrl+Y（Windows）键，这样就创建了图片的模拟视图（见图 11.5），大概给您一个颜色或者对比度会变化多少的概念（但记住，这并不绝对！）。

您也通过按 Shift-Command-Y（Mac）/Shift-Ctrl-Y（Windows）键来使用色域警告功能，来显示您图片上覆盖的颜色在 CMYK 设备空间之外被使用的情况。这个和 Camera Raw 中的阴影和突出显示警告运作方式有点相像。您从"首选项 > 透明度和色域"中选择用作色域警告功能的颜色（和颜色的透明度）。默认是中度灰。

图 11.5
使 用 Command-Y（Mac）/（Ctrl-Y），这 个 与 您 所选的校样设置相联系的快捷方式，使您可以了解图片的颜色和对比度，当用 CMYK 印刷机印刷时，会有怎样的变化

11.1.3　执行修改

最后一步是要对您的图像进行一些（但愿是很少）修改。记住，您不需要对任何一张主 RGB 文件进行 CMYK 修改。取而代之的是，确保您创建一个图层化的或者拼合图层的 CMYK 版本，以用来与不用的设置进行试验，因此，源文件就会保持完整。

为了修正 CMYK，我们一般让软校样稿在屏幕上处于活动状态，首先使用曲线调整图层把任何丢失的对比度找回来（见图 11.6）。通常，图片中相对暗的区域会倾向于适当地向中色调调整，降低对比度。这样修改会有点投机并且可能不止要修改一次，但是可以从一根简单的 S 曲线开始，来看是否这根 S 曲线移除了灰色，在没有增加无用效果的情况下是否恢复图片的鲜明。利用 Photoshop 中新的曲线调整图层，选择一个小范围的色调进行调整，这可能就是您需要做的全部工作。

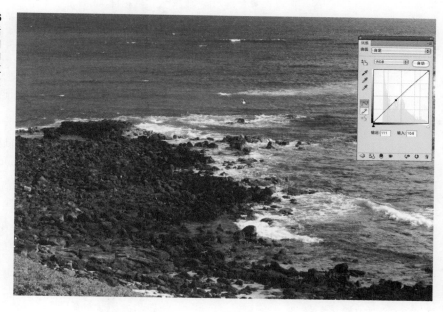

图 11.6
使在屏幕上的校样处于活动状态，使用曲线调整图层来增加需要的对比度和色调变化，以保证 CMYK 转换文件与您的 RGB 主文件的大致相同

有时也有必要用曲线调整来修改色彩通道，也要做亮度调整。这样就可以重新使图片"色彩鲜明"。

在达到想要的效果之后，保存 CMYK 主文件，再创建个副本，把任何新做的调整与背景图层拼合起来，转换成 8 位色彩，用 TIF 格式保存。要记住，印刷供应商提出的任何建议都是为了采取这种类似的压缩设置。每个供应商之间都会有所不同，一般会使用不同版本的 Creative Suite 组件，所以不要以为您能够使用的 TIF 选项都适合于所有的印刷厂。

11.2　喷墨打印机输出

比 CMYK 软校样和修改要简单点的过程是用喷墨打印机把 Photoshop 中的图片打印出来。虽然仍旧是那么多变量，Photoshop CS4 的打印对话框内容已经重新设计，能够提供更直观的设置界面以及一些有用的新功能。

印刷，没有打样

这个部分专门是为那些印刷艺术类作品或者商业印刷品的人编写的，并不适用于印刷 CMYK 样本的印刷厂。虽然 Photoshop CS4 在设置打印样本上有了一些不错的改进，但您依然不能就这样推断喷墨打印机可以精确复刻一台商业印刷机的颜色质量，除非该打印机已经做了专门的设置，用了同样的纸张类型，而这个是很难办到的。

毫无疑问，有些人可以在家里就找到制作精准色彩样本的方法，但是对于大多数用户来来说，自己制作印刷样本可能会在视觉上产生误解。因此，我们通常在软校样和做出修改之后，同任何特殊的要求或者指示一起，把文件送到印刷商的图片设计部门，让他们来完成余下的步骤。

在为打印机生成了自定义 ICC 色彩配制文件和纸张的前提下，我们做出这些喷墨打印机的提示，至少是已经把打印机生产商的 ICC 色彩配制文件和纸张类型安装完毕。

快乐打印。在 Photoshop CS4 中，在您了解了不同菜单和模式之后，新的打印对话框设置和使用很简单（见图 11.7）。我们有一些简单的推荐，来帮助您打印起来更快捷。

图 11.7
Photoshop CS4 中，有了更直观界面和更多设置的新打印对话框，您在对话框预览图片时，变得更加便捷。为了达到预期，我们主要使用文件模式里的颜色管理设置（右上角）

文件模式选项

文件处理选项

新打印文件预览选项

注释：

　　许多第三方纸张制造商为常见的打印机型号提供 ICC 色彩配制文件，一般来说都可以（或按照提示）从他们的网站上免费下载。

　　Photoshop 颜色管理。这方面的内容比较多。在对话框的颜色使用部分，对于这个对话框的默认设置仍旧是打印机颜色管理。对于大多数合成图像打印来说，我们推荐使用 Photoshop 颜色管理。这个功能的运作严格遵从颜色管理理论，但是选择它的真实原因是它的操作更便利。Photoshop 市场能够更好地解读文件中的颜色语言，这样设置要比打印机的驱动程序更容易让打印机正确地收到颜色指令。当我们尝试想起最后一次打印文件时，让打印机自身对颜色进行设置，我们怎么也想不起来了，因为我们从未有意让打印机管理我们的颜色（即使是再高级的打印机也不会）。

　　打印机配制文件。另外一个重要的步骤是，确保您已经在打印机配制文件菜单中分配了正确的打印机和纸张配制文件。为了做到这个，请为您的打印机和所选用的纸张，选择您自定义的配制文件或者制造商提供的配制文件。纸张配制文件很重要。打印的精准很大程度上取决于打印机对于正在使用的纸张的认识，这样它就可以调节（在打印机的送纸盘上）用在纸上的墨水量的多少。如果您没有自定义配制文件，但是您有 Epson 4880 打印机，并且您在使用 Epson 的亚光纸，那么那就是您要选择的配制文件。千万不要自己选择！

　　渲染方法。我们在本章前面提到过这个设置，输出具有真实感的图片时（并非插画），感应式或者相对公制色度都会很适用。通常，我们选择相对公制色度。有一种比较梦幻的说法，"Photoshop 能够明白您要打印的内容，并且能够确保传达给打印机的色彩数据能够得到优化。"

　　黑场补偿。和校样设置一样，这个选项把图片上的黑点映射到打印机的黑点上。您是否选择这个选项并不是最终的答案，因为我们对您特定的图片或者打印机并不知情。如果您有一台高端的专业打印机，并且为您的文件使用 Adobe RGB 1998 配制文件，选择这个选项可能会产生令人满意的结果。如果在您合成图像的工作区域选择 Prophoto RGB，那么最好不选这个选项，因为 Prophoto 的色彩管理比任何打印机和印刷机都好。

　　16 位色彩打印。Photoshop CS4 提供了直接传送 16 位色彩和色调数据到打印机的功能。您可以在菜单中从色彩管理到输出（左上角）来激活这个选项，然后在输出设置的最底部查看发送 16 位数据选择框（见图 11.8）。如果您打印选用 Prophoto RGB 作为工作区域的文件，这个选项值得使用，但是在实践中，我们很难发现 8 位和 16 位打印的显著区别，尤其一定距离外查看打印出来的图片。然而，随着打印技术的持续发展，这个功能会变得更加重要，所以在升级硬件的时候需要留意这点。

　　最后我们想要强调的并不是关于 Photoshop 中的打印对话框，而是关于打印机驱动程序的对话框。大多数高端的喷墨打印机在其驱动程序的菜单中都提供了关闭色彩管理的功能。我们强烈建议您每次打印时都这样做。这关系到打印机（或者更具体地说，您的操作系统通过您的打印机）是否能处理，或者说 Photoshop 是否可以处理，您要打印的色彩。Photoshop 总是更好的选择。所以，在单击"打印"前关闭您打印机的色彩管理吧！

图 11.8
现在在 Photoshop CS4 中
可以进行 16 位打印

选择此项向打印机直接发送 16 位数据

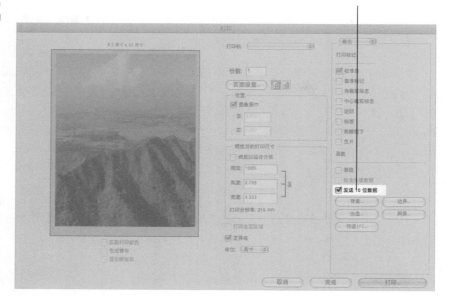

11.3 网页输出

幸运的是，相较于 CMYK 印刷甚至于喷墨打印，将您的合成图像导出至网页是一个非常简单的过程。Photoshop CS4 针对广受好评的"另存为 Web 和设备所用格式"对话框（有时候缩写为 SFW）作出了一些重大改变。让您在同一处就能对您网页范围内的图片作出一切必要的调整。

SFW 改进。除了更精简的页面布局，新 SFW 对话框中最大的变化之一就是它不仅让您可以对各种图像格式（JPEG、PNG、GIF）进行色彩和网页压缩设置的优化，还可以在对话框中使用诸如较锐化（用于减少）和较平滑（用于增补）等您熟悉的修改方法来改变图像大小（见图 11.9）。

其他针对 SFW 所作的有用的改进包括将文件色彩转换为网页安全 sRGB 文件的功能，以及附加元数据到您正在创建的网页文件中的功能。

通常我们创建一个网页版的合成作品的过程包括以下步骤。

1. 在 SFW 对话框中打开 8 位拼合主文件。

2. 使用 2-Up 预览窗口来比较（适当地放大目标的倍率）JPEG 或 PNG 文件优化前后的文件质量。

3. 一旦找到一个看起来可以接受的、并且适合文件尺寸大小要求的，选择"转换至 sRGB"并且应用于版权元数据。

4. 最后，根据图片尺寸，选择文件尺寸（通常比主文件小很多），设置图像质量为两次立方（较锐利，除非我们由于某些原因要放大图像），然后单击"存储"来命名并保存文件至相应的目录。

虽然打开大文件会稍慢一些，但在 Photoshop CS4 中的"存储为 Web 和设备所用格式"对话框在大多数情况下确实简化了网页导出的过程。

图 11.9
全新的"存储为 Web 和设
备所用格式"对话框

图像插补选项

元数据选项

图像预览选项

色彩转换选项

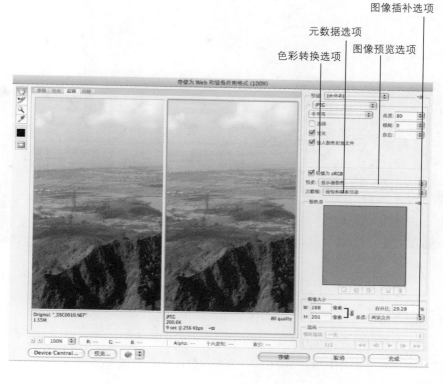

附录 项目范例

本附件对书中讨论的许多技术进行了评论，并且展示了典型的合成图像在整个工作流中进行处理的过程。该创意旨在强化本书中描述的许多概念，在实践中以真实项目中使用它们的顺序展示它们。

最终让您成为成功的合成艺术能手的是发现新的工作方式的能力，使Photoshop CS4 适合您的习惯和工作流程。因此，即使您会看到这些范例，但在步骤顺序方面也没有一成不变的方法。找到为您工作的技术，并使其适应您的工作习惯。

在本附件后面，我们将展示若干已完成的合成作品，按照从非常简单到复杂进行排列，并涉及大量主题。这仅仅是使您能够看到如何将一些看来不同的图像聚合在一起的若干范例。

方案1: 蓝月亮

在本范例中，我想使用一张我拍摄的新奥尔良地平线黎明的照片，作为娱乐和未来派外观合成的基础，包括照片、矢量技术和 3D 内容。

该项目的源图像是地平线拍摄，一张月全蚀照片，一个利用 Illustrator CS4 制作的"球体"，一个仅仅通过 Photoshop 产生的 3D "球体"，以及一张来自美国国家航空航天局（NASA）的背景图片（繁星密布的天空）。该创意仅仅是发挥想象力。有时合成仅仅是为了娱乐，所以不要害怕实验！

步骤 1：处理原始源图

　　图 A.1 展示了使月蚀照片更加突出的一些应用设置，包括色调纠正、HSL 调整，以及"火山口细节"的锐化。该照片拍摄于寒冷的冬夜，以致相机和三脚架都在颤动！这里的要点是在使用源图片中的色调和色彩时，应牢记最终的合成效果，而不是处理照片，就像仅仅打算进行一次良好的打印一样。

图 A.1
对这张照片进行的最多修饰是处理基础和细节面板。我使用过 HSL 面板（您可以对相同的事件使用目标调节工具）使月亮具有较多的橘红色色调，而不是暗淡的原始红色色调

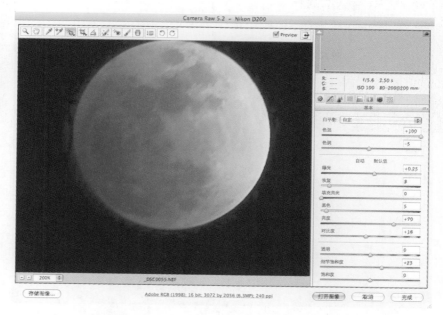

步骤 2：建筑群的远景校正

这张以天空为背景的照片最初是普通的 JPEG 压缩文件，我选择它的目的不是为了完成任何的 Camera Raw 处理过程，因为这有可能会夸大当前的任何 JPEG 文件人工合成。这张照片是在接近黎明时拍摄的，所以色彩和光线质量很好。暖光增加我所期望的未来表达效果。我需要做的一切是进行远景的校正（见图 A.2），剪切透明的边缘，移除天空。将其移除而不是屏蔽，由于这些像素对于这张合成图片来说，天空今后将不再需要。

图 A.2

镜头校正滤镜和自由变形命令可用于使建筑物略微伸直。右边的建筑物不必担心，因为仍然扭曲的部分将被剪切掉

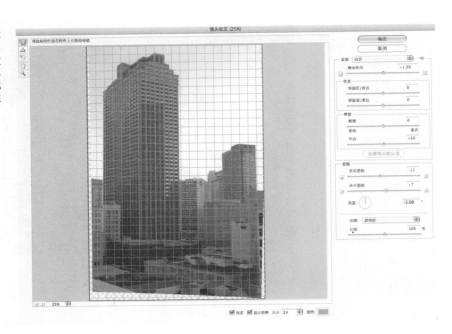

步骤 3：创建 Illustrator "球体"

我想在这张合成作品中增加一些生动的活力，因此决定使用 Illustrator 创建一个玻璃状球体（虽然最终将移除玻璃状特性，使它看起来更加现实一些）。使用符号面板，并从符号菜单中选择 Web 按钮和工具来完成该球体。拖曳该图标到我的文件中，移除若干记号和在我的合成场景中不协调的其他光线，并以一个 Adobe Illustrator 文件（.ai）保存该球体（见图 A.3）。

图 A.3
随着 Illustrator 符号技术的到来，在合成中使用创建的图形是非常容易的。拖曳一个条目到画布中，修改并保存，然后可以以一个智能对象安置该图形，并且每次在 Illustrator 中更新时，Photoshop 的文件将会自动更新

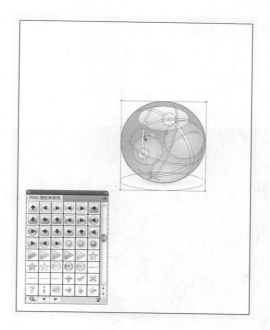

步骤 4：创建一个 3D 的 Photoshop "球体"

下一步是使用 Photoshop 的内置 3D 工具创建一个略微透明的含水球体。我也想创建反映周围一些建筑物的幻觉。为了实现该效果，我打开一个新文档，并在 3D 菜单中从图层的特点使用新形状来产生一个球体。接下来我使用 3D 面板移动两个默认的无限灯光并放置第 3 个无限灯光，以致球体由观看者右边接近地平线的部分看起来不可被照亮。一个较小版本的新奥尔良地平线照片用作环境纹理（提供一些暗淡的反射特性）。我改变了不透明度、反射率和滤镜中的其他设置。通过素材视觉进行，直至对象看起来合适（见图 A.4）。完成后，我选择优质消除锯齿设置和光线追踪作为补充选项。

图 A.4
使用 3D 面板定义第 3 个球体的光线和表面特性，在场景中产生另一个世俗表面的球体

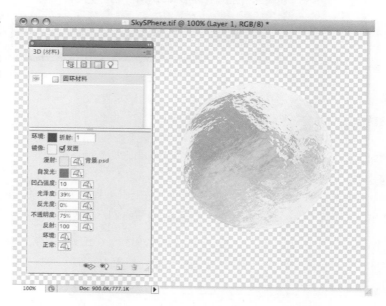

步骤 5：置入文件作为智能对象

完成月球图片和两个球体的调整后，下一步是使用"文件 > 置入"命令将月球图片和两个球体添加至地平线文件，作为智能对象。这确保了对于月亮和两个球体文件，我需要进行的任何编辑仅仅需要一次双击。图 A.5 展示了为了完成这张合成图像我所需要的所有置入文件的文档。

图 A.5
只要有可能，就尽量使用"文件 > 置入源图片"到合成项目中，作为智能对象。这使您可以自由地实验，进行无破坏的编辑和转换

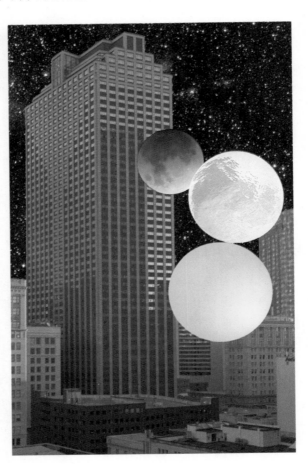

步骤 6：位置、比例和旋转

已经将夜空置入场景，并减少了亮度，使群星看起来更遥远。我试验不同的尺寸、方位以及月亮和两个球体的位置，确定月亮和 Illustrator 球体变得基本模糊，并且 3D 球体漂浮在平面视觉上。我发现另一个主题之后特定主题的置入部分增加了幻想的可靠性（见图 A.6）。在真实的城市环境中很少可以以自由的视野观察任何事情，所以如果在复杂环境中设置它们，不要担心掩盖您源图像的部分内容。

尽管很明显这是说明性的部分，以打开的方式放置每一事物将不会产生令人感兴趣的合成作品。为了衡量 3D 对象，双击图层打开原始文件。在此处使用 3D 衡量工具，保存该文件，然后转换回到合成窗口，内容将自动更新。

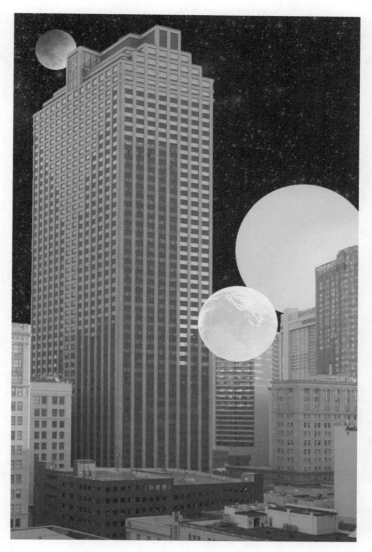

图 A.6
使用自由变形命令衡量月亮和 Illustrator 的智能对象，并在图层面板中改变其的堆栈顺序，使其部分设置于建筑物后面

步骤 7：模仿夜光

　　从合成开始到聚合期间，在这张"照片"中的一些事物明显不合适。一些建筑，包括最大的一幢，过于明亮。它们看起来不像是能真实地表现皓月当空的夜晚和提供部分照明的城市灯光。为了修复这种场景，我进行了一系列图层调整，并对建筑物的图层进行修剪，以创建更加真实的环境，而不影响其他内容（见图 A.7）。我还向下调整繁星，在其后面添加黑色添加图层，并下拉不透明度，直至出现理想的效果。

图 A.7
一旦每一事物到位，并且与我所需要的方式基本对应，则应当使用调节图层和图层蒙版产生一些灯光魔法效果

步骤 8：调整焦距

在这里，建筑物设置基本完成，然而对于照明充分的夜晚，它们仍然太明显（对焦），并且月亮和用 Illustrator 制做的球体都需要变得模糊一些，基于它们在框架中的位置。我使 3D 球体变得明显一些，因为我想提供像巨大的气泡一样靠近并漂浮在建筑物中间的印象。对于这些混乱的事件，我使用高斯模糊滤镜（月亮和球体）和镜头模糊滤镜（建筑物），使事物看起来更现实。对于后者，我在建筑物的智能对象图层上也使用渐变图层蒙版，使接近建筑物底端的效果逐渐变弱（见图 A.8）。

图 A.8
图像完成之前，必须使局
部模糊，从而使聚焦程度
与观察者的视距一致

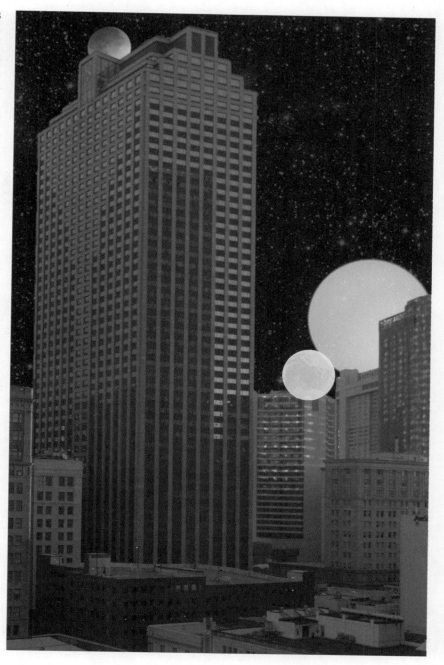

步骤 9：添加最后的修饰

为了进行最终的编辑，我添加若干调整图层，并对月亮图层和 Illustrator 球体图层进行修剪，实施一些最终的创造性修饰。没有一轮蓝色的月亮是不完整的场景！图 A.9 展示了最终效果。

图 A.9
一旦合成作品中的主要任
务完成，就应当考察独立
光线和每个元素的色彩，
并观察使用调节图层和图
层蒙版进行小调整能够帮
助您使事物更加协调

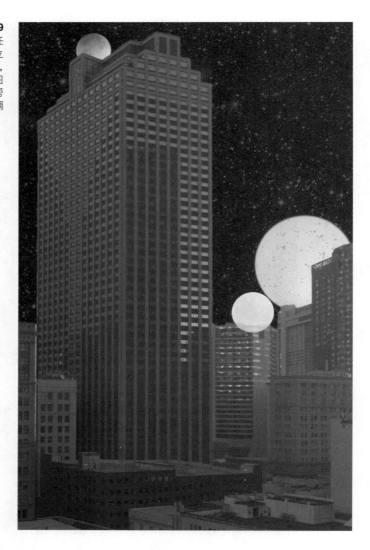

方案2: 小巷男士

本方案的创意是将创造性灯光技术与镜头模糊技术相结合，创建一幅具有真实街道场景和微缩场景感觉的图像，让观众感觉正在观看电影布景。本项目仅有两个源图像，并且大多数工作围绕着对于不同光源创建精确蒙版，对于模糊效果创建下降点。我也在男士阴影上花费了一些时间，使其适合夜晚的时间和光源。然而无需担心，如果您在小巷中遇到这只猫，它是没有恶意的！

步骤 1: 匹配色调和色彩

一旦我将这些图像放在一起（都以 JPEG 图片格式开始，所以在该事件中无需 Camera Raw 处理），我立刻在男士衣服上设置固定灯光。其额外好处是使置入任务更简单，所以无需总是首先置入和测量。

我需要创建男士夜间走在街灯下的景象，并且色彩也需要反映这一情景。开始时，对男士的图像进行处理，使用剪辑图层上的渐变控制散落的灯光，通过单独图层中的灰色画笔，高亮区域变暗，不透明度降低（见图 A.10）。

图 A.10
当在非常不同的亮度条件下拍摄的图像混合时，我的首要任务通常是匹配两张照片的色调特性

高光调节前

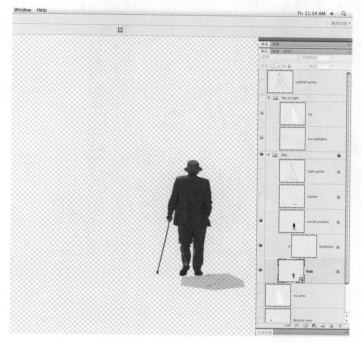

高光调节后

步骤 2：将男士放入小巷

对于前面讨论的该项目，月亮和球体的位置随意安排，但在这里其放置必须与真实的小巷匹配。该场景中的男士最初以其他方式放置，以至于光线来自相反的方向。他也有阴影，从而比较容易开始。主题拍摄于 180°（换言之，直接靠后），并且小巷很直，除与高光匹配外几乎没有其他选择。

我描绘了一些决定正确角度的向导。从最近街灯的中心开始，我使用小画笔刷在一个空图层上进行了若干直线喷涂（在开始点上使用画笔刷单击，然后在目的产品上按下 Shift 并再次单击，产生一条直线）。使用适当位置的一些光线，通过在周围移动男士图层，直至它们成为一条直线，很容易选择合适的光线。图 A.11 所示为小巷男士的最终布局。

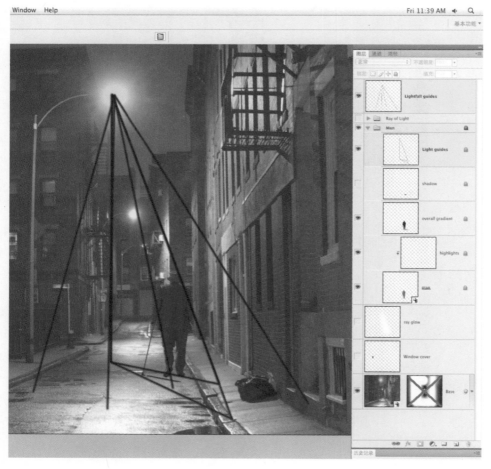

图 A.11
小巷男士的位置基于灯光环境及其衣服外观，使它们以可信任的方式匹配

步骤 3：获得正确比例

这里再次提到，不可随意缩放比例，这是使幻觉看起来真实可信的图像最重要部分之一。尺寸意味着距离。因为我们的大脑"知道"某人多高。其衣服上的高光意味着他不得不接近街灯或直接位于街灯对面。通过观察窗户、门口和路边，我评估尺寸并调整，直到感觉合适。轻推以避免"移动男士"的出现及设置方位（见图 A.12）。

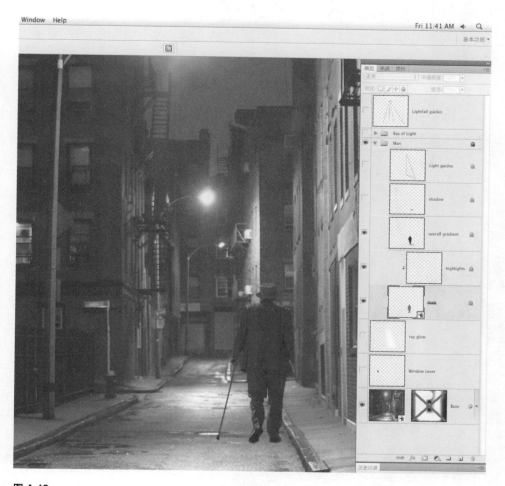

图 A.12
小巷男士的比例基于附近对象的邻近。我使用门高作为中等身材男士的高度，并且使用他与门的距离估计其身高

步骤 4：设置焦点

下一个窍门是为背景设置焦点，然后确保该男士基于其位置进行正确的合成。在该破碎图像中使用的镜头模糊蒙版，用于更加细致地控制独立区域。使用蒙版控制滤镜的一个局限性没有调整的实时反馈。为了克服这一局限性，我将基本图像转换成允许进行滤镜编辑的智能对象。该图层本身首先在智能对象上创建，以隔离背景建筑，然后通过复制和粘贴，将蒙版保存为新图层。重新开始后，我屏蔽了该前景，然后将其保存至新图层。最后，我合并了两个灰度图层，并将其重新应用至智能对象图层蒙版（见图 A.13）。

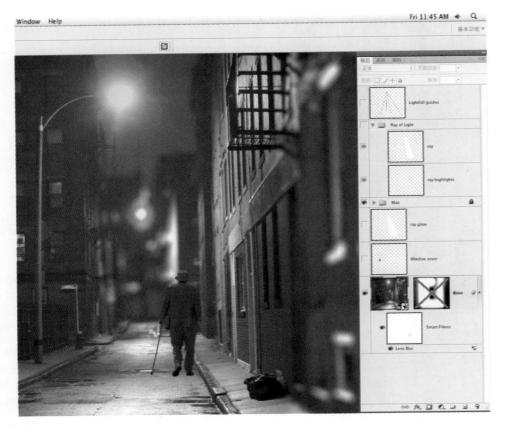

图 A.13
焦点是具有两个极端的事件：首先使整个场景具有我期望的创造性外观，然后将该男士匹配至场景中

步骤 5：处理阴影

前面的若干步骤之一是通过创建有效的阴影完成图像上的高光。该阴影必须散落在路边，所以我使用钢笔工具描绘出最初的阴影，在阴影遇到路边角落的地方，留下额外的角落节点。然后使用节点工具选择略低于 90° 弯曲右边的所有点，并移动它们，使该路径一直延伸到路边，正如真实世界中的阴影。这使阴影的轮廓看起来更像是路边的润色。我使用黑色填充路径，添加一些单色统一噪点，并且轻度模糊。我添加了渐变图层蒙版，并且应用镜头模糊工具，在阴影远离光线时，使模拟阴影变得较为柔和。最终，阴影的合成模型被改变为 Multiply 和减弱不透明，直到与其他附近阴影的密度相匹配（见图 A.14）。

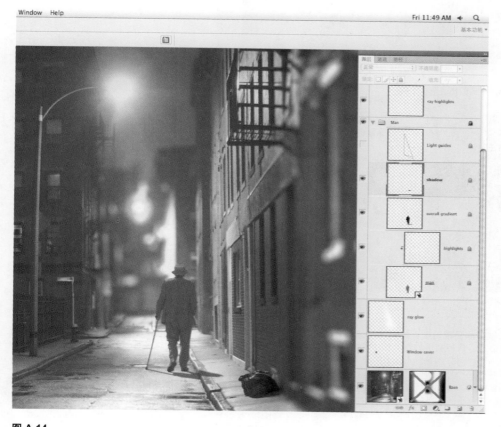

图 A.14
对于这类的任何图片都是有效的，必须产生阴影，以至于在水平面上使用轮廓进行"互动"，并且（在一些情况下）可以在环境中匹配其他阴影的色彩和密度

更多的合成案例

　　这部分提供了我们为了不同目的而创建的合成图像案例。我们最初想象许多合成作品，其方式仅仅是浏览照片，并发现共同的视觉思路或者主题。其他的更具有学术性，但要点是如果您有许多可用于创作的图片集，则存在无限潜力（见图 A.15 ～图 A.18）。

图 A.15

这张图像说明人眼瞬间受骗时看到的内容。该概念包括几个（有意的）视觉线索以告知观察者这实际上不是真实存在的。当您扫视图像时，您想知道增加或减少了什么，就像解决一个难题。该图像是通过对多重源图像进行分层，并谨慎地屏蔽每个图像不同的部分创建的。最终，我们应用镜头模糊之类的图层，沿着它们的边界和渐变蒙版控制距离的模糊程度。该图片创作的一个原因是源图片的拍摄是在类似的天气条件下，并且砌砖（以及其他的细节）的图像非常类似。一切都在 Camera Raw 中共同处理，以致白平衡和其他设置精确匹配。在第 5 章和第 7 章讨论的少数摄制细节，可以在 Photoshop 中进行完全不同的创作，并节约时间

图 A.16

这是最终的合成作品。在这里，最初的技巧是使山脉看起来更加真实。有时当您购买储备的图片时，最初的作者和代理商将会进行大量的色调或饱和度的修正，所以应引起注意！这里的饱和度被下调，并且分层云彩滤镜用于在单独图层上添加面对山脉的"焦炭效果"，其他的修正包括要使汽车和晴朗蓝天的光线条件相匹配，也要有选择地模糊化。我们也对云彩进行了些许温暖处理，使图像略微风格化，并对汽车后窗应用渐变，与晴朗的天空相匹配

图 A.17

该合成作品设计为在 3D 游戏 first-person 中的某场景概念的证明。该创意是使用通常比例的图片，提供完全不同比例的外观，以及来世的效果。在这里，主要焦点是设置基本图像（圆柱），所以右部被屏蔽，并且整体色彩特性属于月光照耀的夜色。在这种方式中，大多数曲线调节将针对合成 RGB 渠道，而不是独立渠道。然后，其他图像置入合成图像中，脱落，并使用镜头模糊、曲线和渐变蒙版提供多种不同的合成处理。艺术效果滤镜也用于前景物质中，虽然不是在圆柱本身。圆柱看起来仅使用 Camera Raw、曲线和镜头模糊进行处理

图 A.18
该图像的设计混合了超现实主义森林中自然存在的元素（赋予一位年轻女人翅膀，新皮肤色彩，匹配的纹身）。很明显，这里的多数挑战旨在提供风格上的印象，使用聚焦图层和色彩，并且以可能的方式粘上仙女的翅膀。该合成作品是关于一切不必平实的良好的范例；我们鼓励您尝试新事物。Scott 甚至提供了影院式的邮箱效果

图片索引

图 1.8，在 Cinema 4D 中的摩托车，MAXON Computer GmbH 惠赠。

图 2.1，"新天空"。2008 Dan Moughamian。

图 3.1，"多雨的路 2"。2007 Marco Coda。

图 3.2（左），"日落时温暖炽热的砂岩"。2008 Charles Guise。

图 3.2（右），"红石日落"。2008 Alexey Stiop。

图 3.3，"法律"。2008 "DNY59"（iStock）提供。

图 3.4，"梦莲湖"。2007 Matt Naylor。

图 3.5（左），"伊瓜苏瀑布"。2007 Greg Brzezinski。

图 3.5（右），"瓦西里升天大教堂"。2007 "cloki" iStock 提供。

图 3.6，"现代专业职场女性"。2008 Nicole Waring。

图 3.6，"朋克"。2008 年 Valentin Casarsa。

图 3.6，"竞赛中的中学男生"。2008 Michael DeLeon。

图 3.6，"摄影师"。2008 Jess Wiberg。

图 3.7，"主题合成华"。2005，2006 Dan Moughamian。

图 3.8，"地球西瓜"。2008 Dan Moughamian NASA 惠赠。

图 3.9，天使图像。2006 Dan Moughamian。

图 3.10，"上海的夜晚"。2007 David Pedre。

图 3.11，走廊图片。2005 Dan Moughamian。

图 4.5，哈勃望远镜。NASA 惠赠。

图 5.1，女人。2008 Scott Valentine。

图 5.6，看向窗外的小孩。2008 Scott Valentine。

图 5.7，灯塔，大教堂的墙壁。2005，2006 Dan Moughamian。

图 5.9，"日落的圆柱"。2006 Dan Moughamian。

图 5.12，"原子能发电站"。2007 Petr Nad。

图 5.13，"山脉后退"。2005 Dan Moughamian。

图 5.15，"钟楼"。2004 Dan Moughamian。

图 5.16，"公园鸟瞰"。2006 Dan Moughamian。

图 5.17，"悬挂的面具"。2005 Dan Moughamian。

图 5.18，尼克尔 PC-E 24mm 镜头、美国尼康公司惠赠。

图 5.19，大教堂废墟。2006 Dan Moughamian。

图 5.20，LensBaby。LensBaby 公司惠赠。

图 5.21，尼康 D3 DSLR 单反相机。美国尼康公司惠赠。

图 5.22，"密歇根湖日落"。2008 Dan Moughamian。

图 5.24，尼康闪光灯。美国尼康公司惠赠。

图 6.7，6.9，6.10，秋天的枫叶。2005 Dan Moughamian。

图 6.14，直升飞机拍摄。Scott Valentine。

图 7.2，半岛。2006 Dan Moughamian。

图 7.3，"大草原日落"。2008 Dan Moughamian。

图 7.10，大教堂立柱。2006 Dan Moughamian。

图 7.17，各种各样花的特写镜头。2006 Dan Moughamian。

图 8.1，杂乱的花卉。2006 Dan Moughamian。

图 8.2，森林保护。2004 Dan Moughamian。

图 8.4，枫叶。2005 Dan Moughamian。

图 8.5，花卉。2007 Dan Moughamian。

图 8.12，湖岸。2006 Dan Moughamian。

图 8.13，鱼。2005 Dan Moughamian。

图 8.21 和 8.22，建筑。2006 Dan Moughamian。

图 9.20，高速公路的景色。Scott Valentine。

Cinema 4D 图。Dan Moughamian。

图 10.1，月亮轮廓。2008 Dan Moughamian。

图 10.6 建筑物。2006 Dan Moughamian。

图 10.7，在码头的鱼。2008 Dan Moughamian。

图 10.8，追逐的狗。2008 Dan Moughamian。

图 10.9，高速公路的汽车。2008 Scott Valentine。

图 10.13，花卉。2006 Dan Moughamian。

图 10.16，威尔士港口。2006 Dan Moughamian。

图 10.17，终点站。2008 Dan Moughamian。

图 10.22，"冬天的光线"。2008 Scott Valentine。

图 10.23，"峡谷的光线"。2008 Scott Valentine。

图 10.24，斑点状的风景。2008 Scott Valentine。

图 10.26，台阶上的百夫长。2008 Scott Valentine。

图 10.27，"华丽的排列"。2006 Dan Moughamian。

图 10.28，"乡村的海滩"。2006 Dan Moughamian。

图 10.31，"空闲的土地"。2008 Dan Moughamian。

图 10.32，"在公园"。2008 Mitja Mladkovic。

图 A.1 到 A.9，"非常安逸的夜晚"。2005，2008 Dan Moughamian。

图 A.10 到 A.14，"小巷男士"。2008 Scott Valentine。

图 A.16，"游览航行"。2008 Scott Valentine。

图 A.17，"巨大的支柱"。2006，2008 Dan Moughamian。

图 A.18，"森林仙子"。2008 Scott Valentine。

在这本书中还引用了以下多位大师的合成图像案例，他们是：

Daniele Barioglio、Tamara Bauer、Ronald Bloom、Julien Grondin、Hazlan Abdul Hakim、Ben Klaus、Maciej Laska、Maria Latnik、Skip O'Donnell、John Prescott、Witold Ryka、Nick Schlax、Denis Tangney Jr.、Georg Winkens、Edwin Verin。